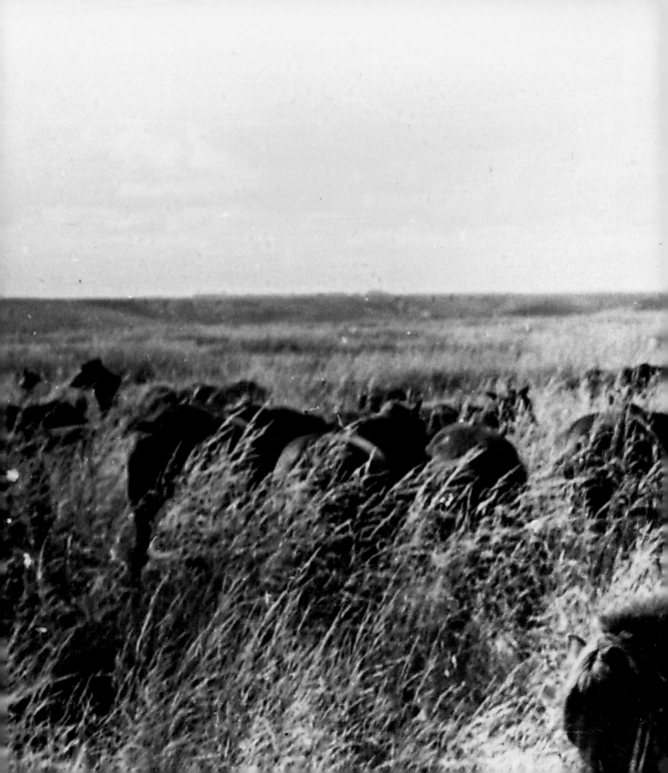

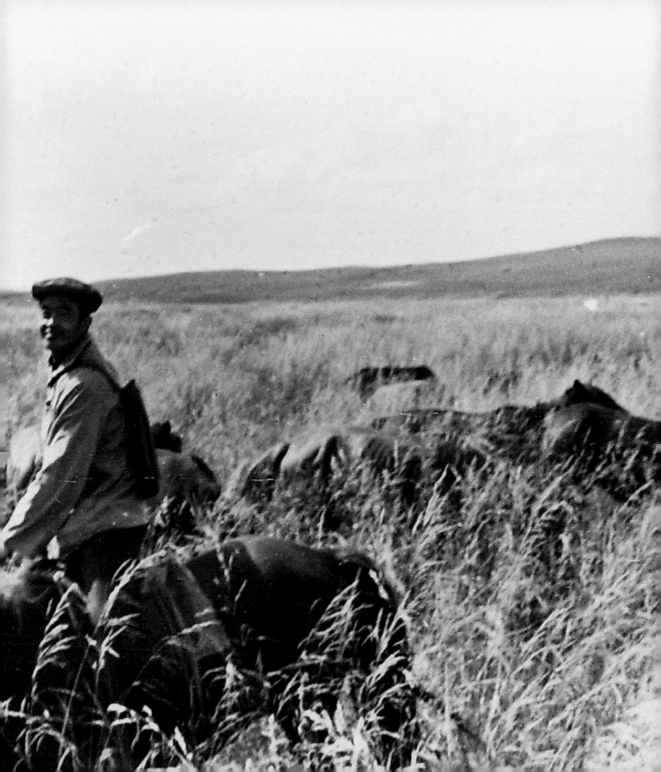

沈尧伊水粉写生

1973 ——— 1987

路·图

3

◎ 沈尧伊　著

广西美术出版社

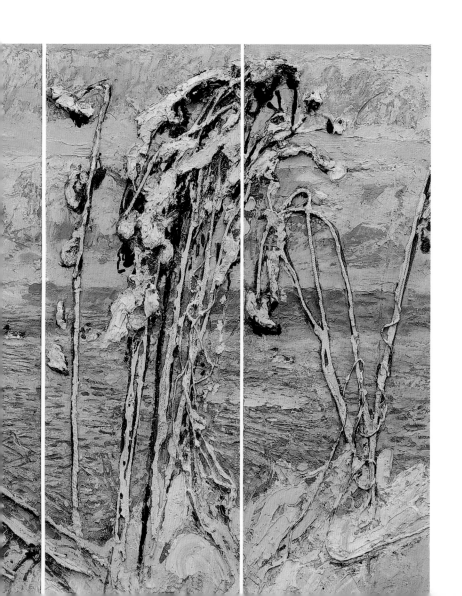

沈尧伊

　　1943年生于上海，浙江镇海人。
1961年毕业于中央美术学院附中，
1966年毕业于中央美术学院版画系李
桦工作室。

　　长年从事连环画、版画、油画的
创作和美术教学工作，先后于天津美
术学院、中国戏曲学院舞台美术系和
中国人民大学艺术学院任教，为教授、
博士生导师。现为中国美术家协会连
环画艺术委员会名誉主任。1992年文
化部优秀专家。1999年被原人事部评
为国家有突出贡献中青年专家。

序

路·图，路上画的图。

2009、2011 年，我出版过两本速写的小画集，称为《路·图 1》和《路·图 2》。

本画集整理了我 1973—1987 年的水粉画写生作品，叫《路·图 3》。

在路上，有图则悦。生活之馈赠，如一日三餐般维系着艺术生命。长期的积累就是财富，它们主要使我的视觉造型观察变得敏锐。发现与表达生活之美，立意个性化，其境则在反复实践的过程中升华，意境创造难，孰优孰劣都是一个走两步退一步的艰难行程。

1975 年，我赴长征路的写生，曾展出和编入画册，有些社会影响；而其他大量的写生只当资料用，零乱错置。本次整理，计划按年代先出版二十世纪七八十年代的写生，而后再继续整理 21 世纪以来的写生，可称《路·图 4》。由此可以展现我长年对生活眼、手、脑、心的实践历程。

凡属时间艺术，其传承靠代代传播和创新来留世；而空间艺术，瞬间凝结，如果集中了个性表达之美，则成为永恒的图像。那是此时彼地，视角和审美指向，表达水平和心境的结合。采生活一叶，留艺术一痕，虽无惊天动地，然有潜移默化之功能。我画中的对象大都已变化或消失，只在我画中永存。也许，这就是我热爱绘画的原因。

《路·图 3》中的作品均为水粉画。1964 年，我在中央美术学院版画系学习时，因为学校增设了宣传画课，系里组织了一次水粉画写生示范观摩，由周令钊老师亲自示范。我非常感谢周先生让我学会了水粉画，毕竟画画是感悟的事，理论多会忘记，而看一次示范，效果立竿见影，终生难忘。

本画集依年代和地点分为十个段落。那年头兴"开门办学"，带学生外出写生为常态。我惯于起早贪黑觅景，晚上组织教学观摩，以期通过我的视角给学生实际的启示。

在延安鲁艺，毛泽东在给学员讲课时说：要"大观园"不要"小观园"，"走马观花不如驻马观花，驻马观花不如下马观花"。

"下马"真投入，意境缘生活。分明是图录，实质为"路图"。

2019 年 7 月 18 日于延安

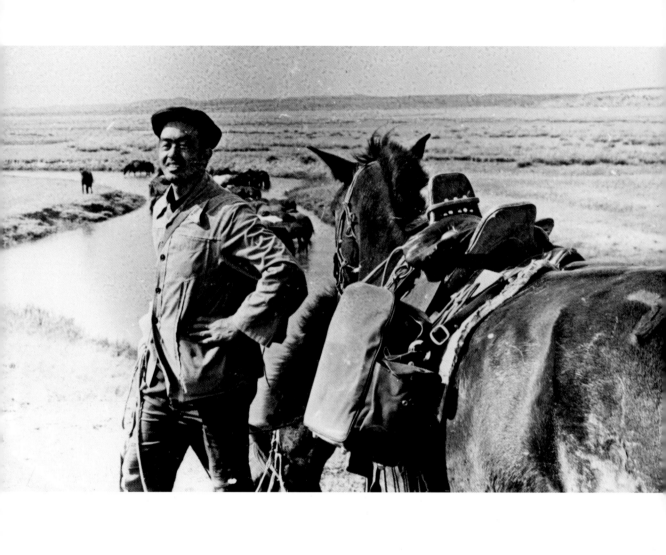

目　录

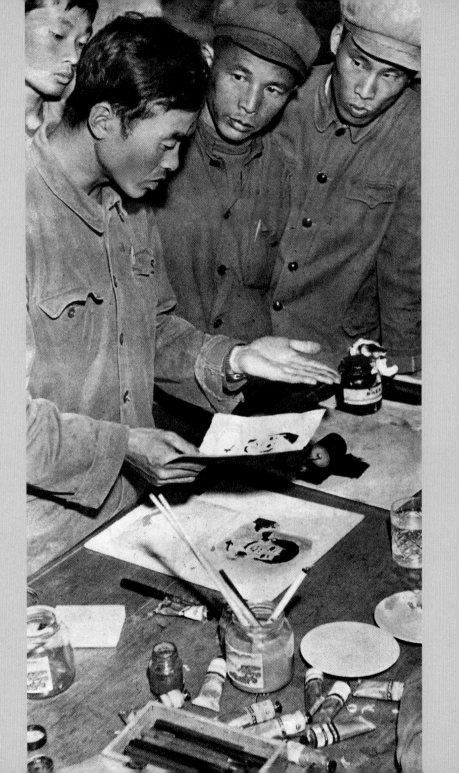

01 大庆

共21幅　1973—1974年

1973年年底，我赴天津美术学院任教，其间为创作去过天津新港船厂和炼钢厂收集素材，后还应邀去大连为工人版画创作组授课。1974年带学生到黑龙江大庆油田深入生活。印象里，在大庆油田指挥部看电影是个奇特的经历。两部大吊车把幕布扯平，露天放映样板戏电影《杜鹃山》，银幕前后，观众满坡。与工人挤在卡车上观影，领略那年头难得的文化盛宴，记得归时差点挤断了肋骨，而后我画了一幅记忆画，多年后又画了幅油画。估计是年轻人看此境觉得很新鲜，因此该画被美术馆典藏部收藏了，这里印的便是当年画的记忆画。

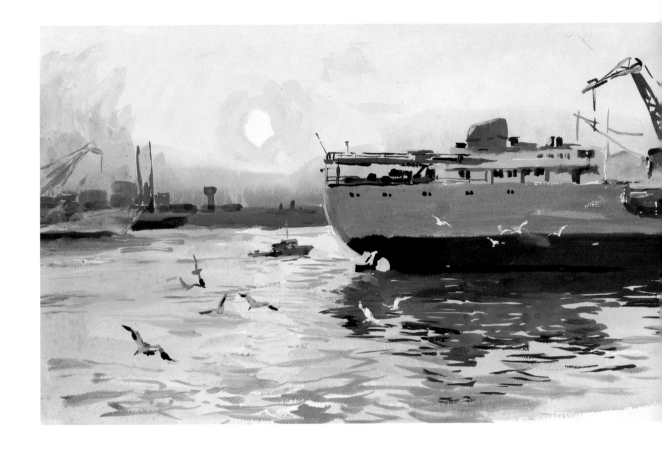

天津新港船厂
1973.11.21
21 cm × 35 cm

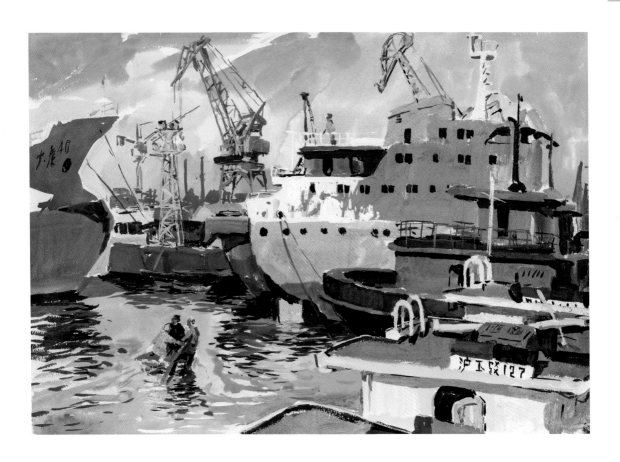

船坞
1973.11
26 cm × 37 cm

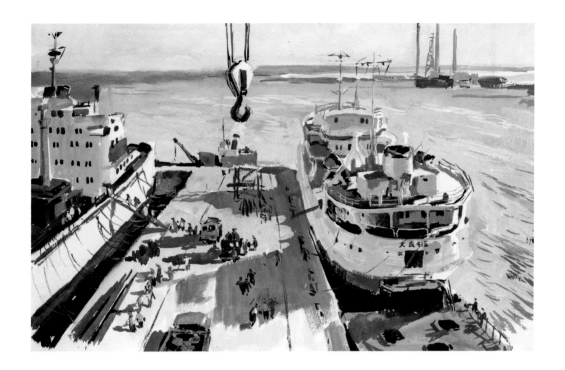

俯瞰码头

1973.11.20

23 cm × 36 cm

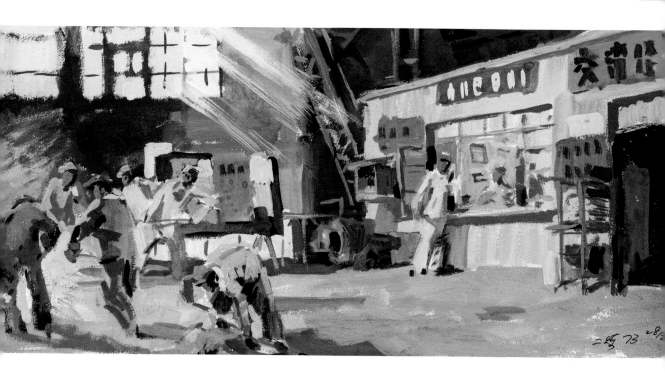

1973年年底，我被分配到天津美术学院任
教，稍事安顿后，便到天津第二炼钢厂和新港码
头写生，回校后创作了两幅套色木刻作品。天津
是工业城，我必须熟悉自己未曾接触过的生活。

———

天津二炼

1973.11.28

18 cm × 39 cm

5

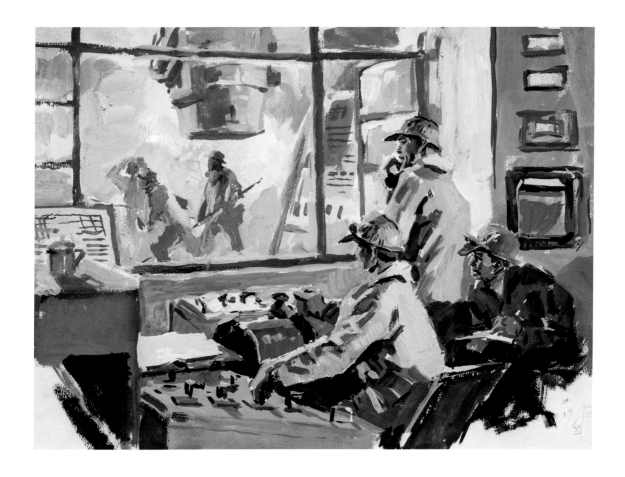

控制室
1973.11.29
25 cm × 35 cm

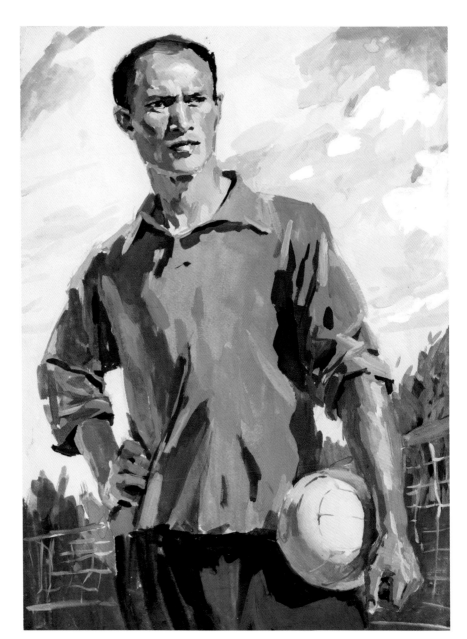

外刚、内柔，是我对20年的球友张秉尧的印象。在中央美院、宣化学生连和天津美院的足球队、排球队，我们均在一起训练和比赛。在那动荡的年代里，这是友情的一片净土。惜秉尧早逝，将当年之画像，刊此以念。

————

球友张秉尧像
1973
37 cm × 27 cm

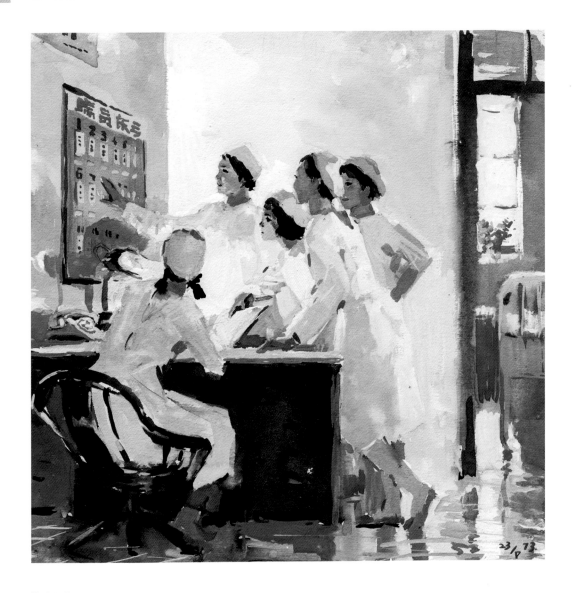

协和记忆

1973.5.23

22 cm × 22 cm

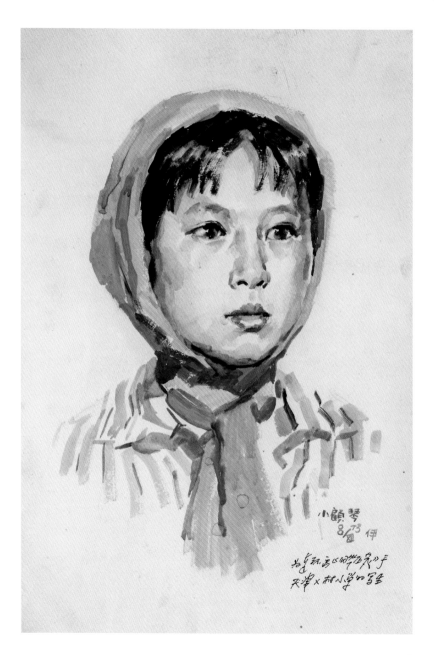

顾琴
1973.12.8
39 cm × 27 cm

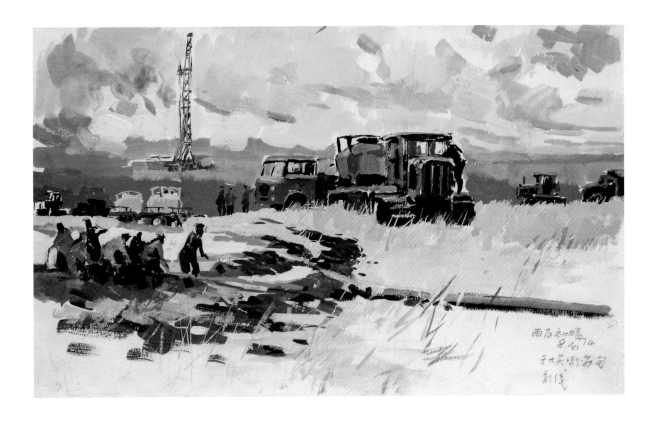

大庆喇嘛甸油田前线
1974.6.8
23 cm × 38 cm

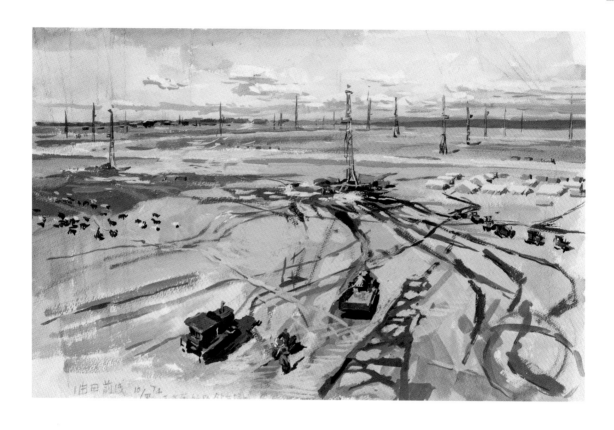

车辙将草地分割，沿钻井台呈放射形伸
展，这是我爬到井架上的感受。绘画是视觉感
悟学，抓住感觉，就有主体，就有画面。

———

在钻井台上俯视

1974.6.10

23 cm × 36 cm

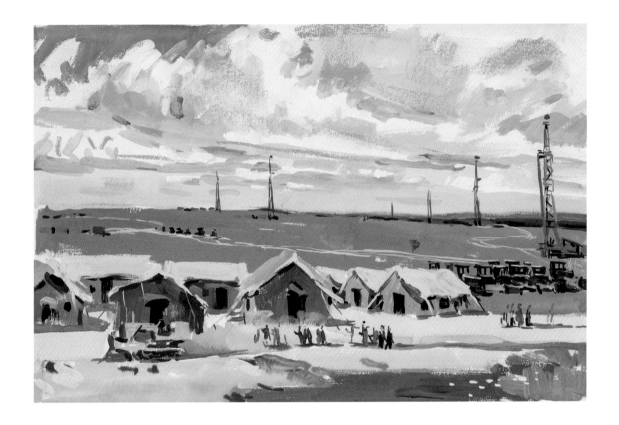

大庆油田指挥部
1974.6
23 cm × 36 cm

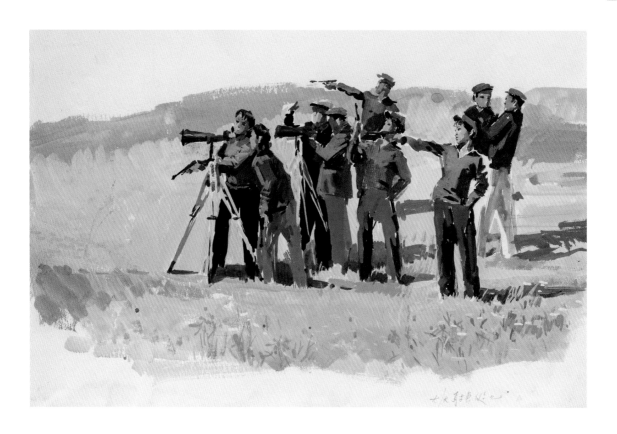

大庆射击队在训练
1974.6
27 cm × 37 cm

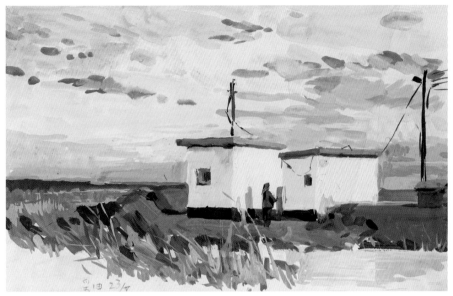

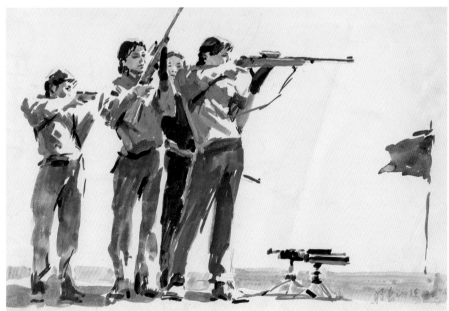

大庆油站・射击队小品
1974.5
18 cm × 26 cm × 2

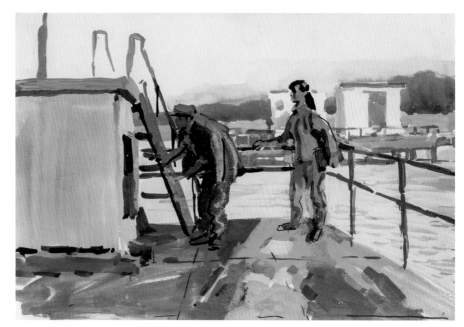

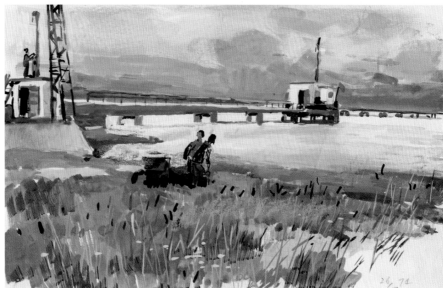

油站小品
1974.5.26
18 cm × 26 cm × 2

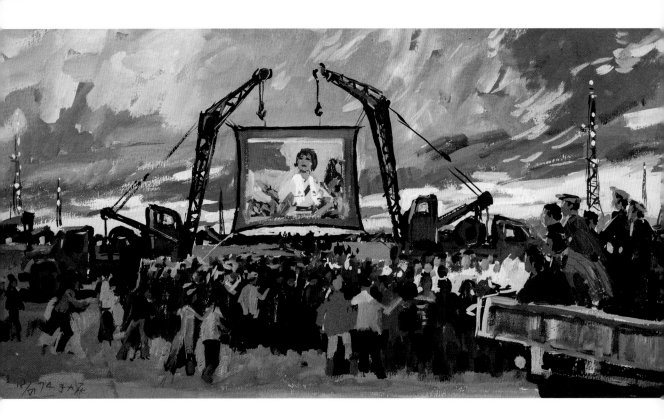

　　这幅画是记忆画，记得当时是在昏暗的灯光下匆匆画成。作为职业画者，看电影其实是看放电影的场面。当时的场景很奇特，不及时用记忆画记下来，将永远失去，就像丢了财宝。虽然画得不理想，但后来看见此画，每每生情，终于画了一幅带有写生感觉的作品。

————

在大庆看样板戏电影《杜鹃山》
1974.6.18
20 cm × 39 cm

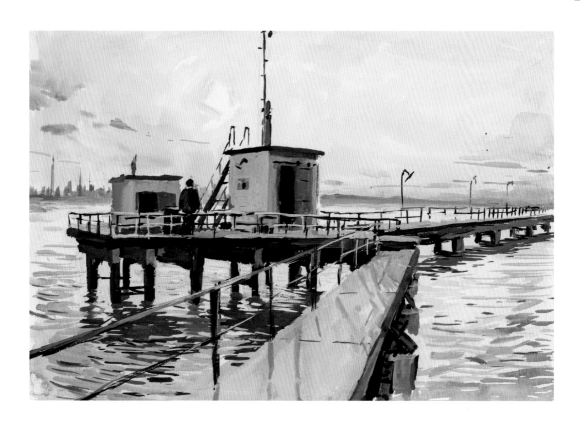

水中采油站
1974.6
24 cm × 36 cm

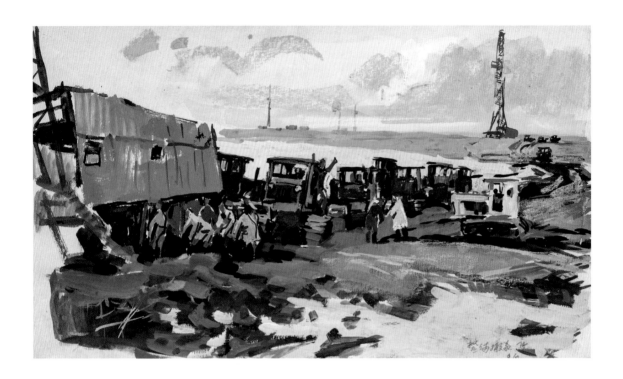

井架整体迁移

1974.6.9

23 cm × 39 cm

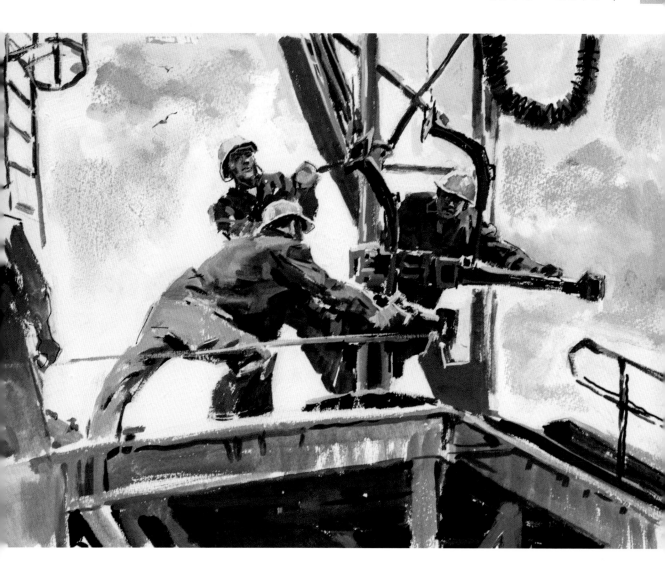

雨中
1974.6.15
26 cm × 37 cm

下套管、打大钳是钻井架上工人劳动的场景，也是大庆铁人精神的形象标志。熟悉、观察、速写之后才有如何组织画面的构想。其实写生也并非模仿生活，而是一种现场的创作。

———

大干快上
1974.5.25
26 cm × 39 cm

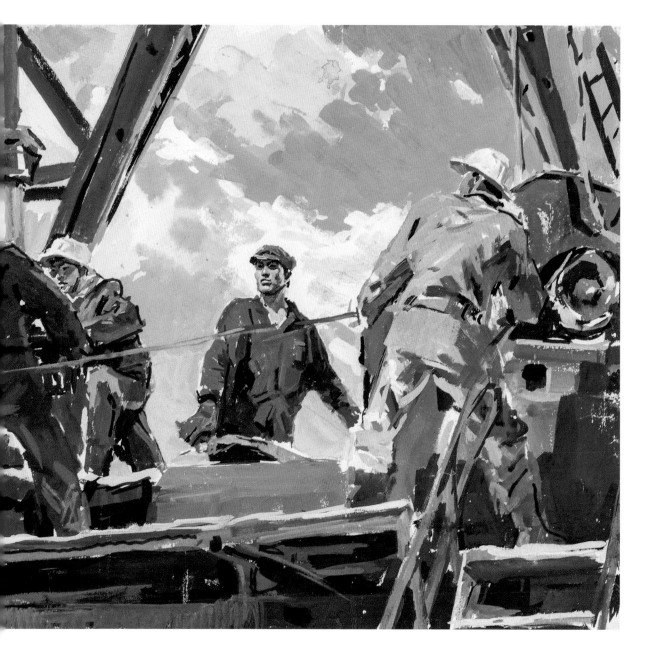

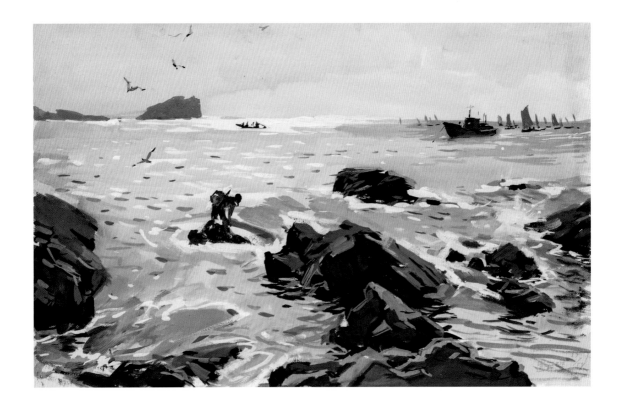

大连黑礁滩
1974.9.17
25 cm × 39 cm

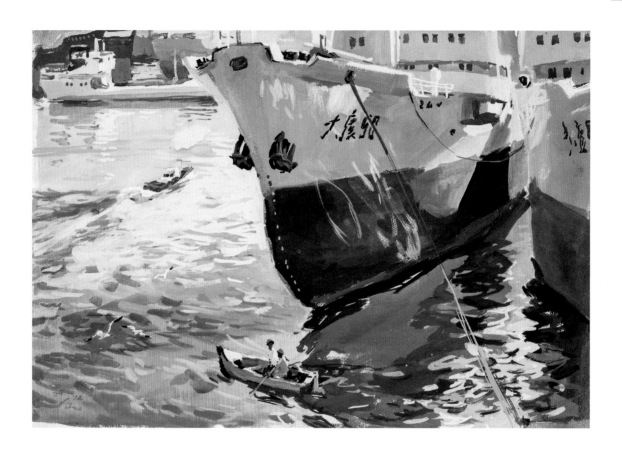

去大连给工人业余画家讲课时，也画了几幅水粉写生。用水粉画去观察生活成为我习惯的方式，应当是从大庆写生开始的，持续了二十年，因为熟练故得心应手。改用丙烯油画之后，有过几次失败的经历，当然不能怪工具，只能说没有适应好。

大连船厂码头的新万吨轮
1974.9.29
26 cm × 39 cm

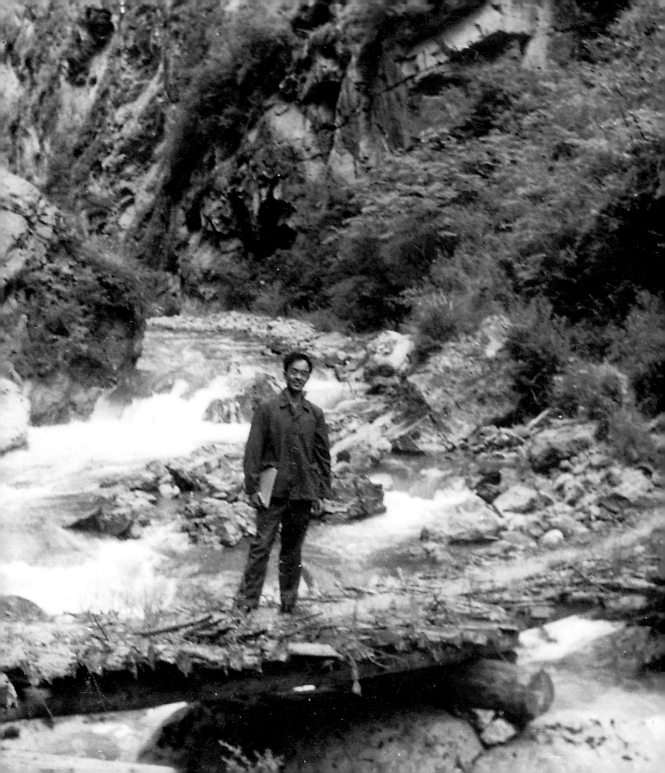

02 长征路

共100幅
1975—1977年

1975年5—8月写生路线

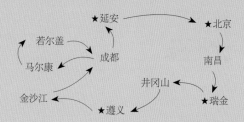

1977年7—8月写生路线

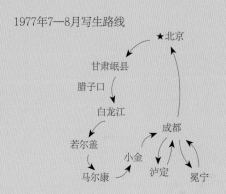

1975年5—8月，我从江西到延安的长征路上写生。这是在当时天津人民美术出版社社长郭钧的支持下进行的。归来后为天津人民美术出版社画了一套水粉连环画（34幅）《毛主席在长征途中》；自己创作了两幅近4米的油画《而今迈步从头越》和《革命理想高于天》。

1977年，我又赴长征路写生月余，这次是从北向南，补充了上次未去的地方。

这两次写生的300幅画中，我选了100幅刊于此。这是我毕生走进长征创作之路的出发点。

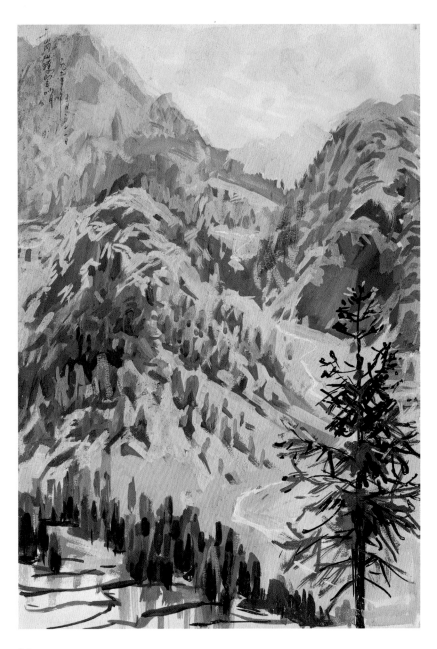

井冈山瞭望哨
1975.5
39 cm × 27 cm

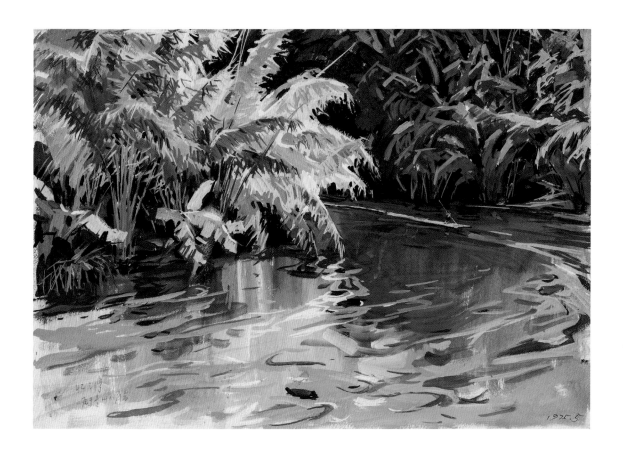

忆三湾

1975.5

27 cm × 39 cm

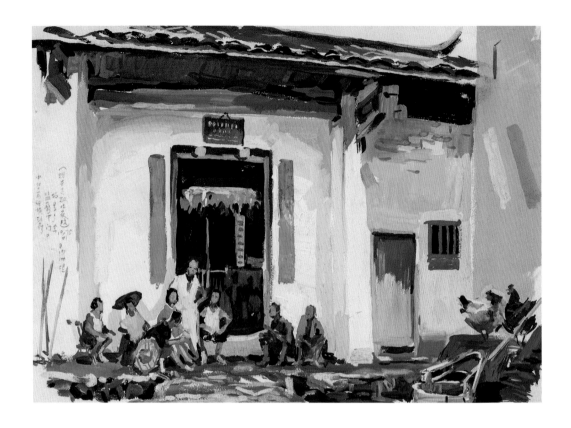

　　江西瑞金地区的叶坪，是1931年11月召开的中华苏维埃第一次全国代表大会的旧址。沙洲坝是1933年中华苏维埃政府所在地。1934年年初，因遭国民党飞机轰炸而迁至云石山。

————

沙洲坝
1975.5.19
27 cm × 39 cm

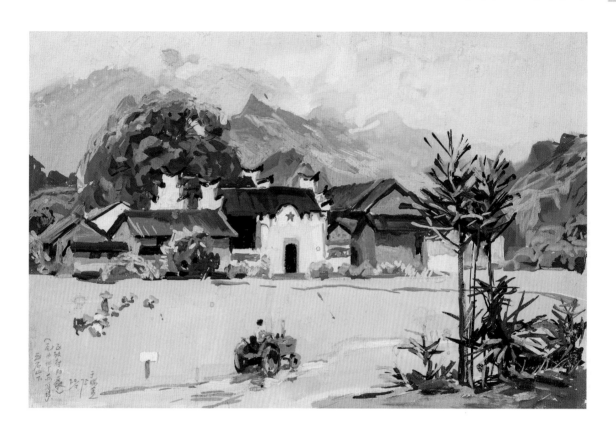

中华苏维埃政府旧址
1975.5.20
27 cm × 39 cm

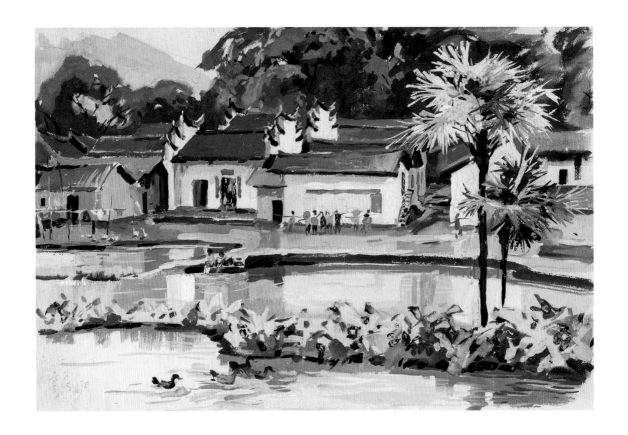

云石山公社
1975.5.21
27 cm × 39 cm

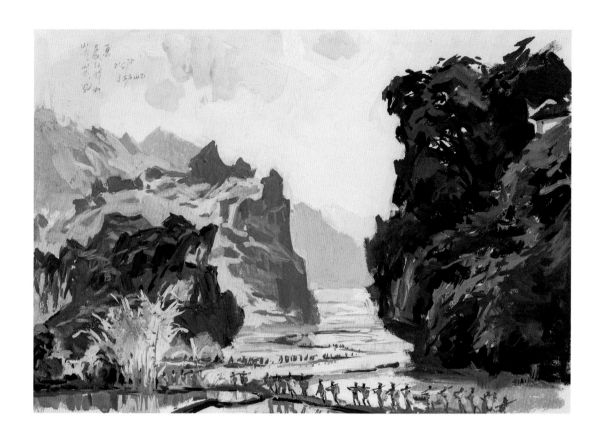

云石山被当地称为"长征第一峰"。毛主席
1934年年初至9月在这里养病，其间与张闻天在云
石山寺院的香樟树下谈话，涉政及文，渐有共识，
为后来遵义会议的转折，奠定了思想基础。

———

长征第一峰①

1975.5.21

27 cm × 39 cm

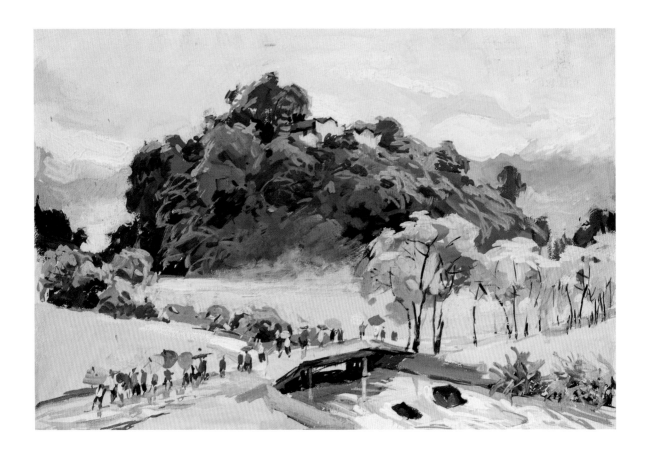

长征第一峰②
1975.5.21
27 cm × 39 cm

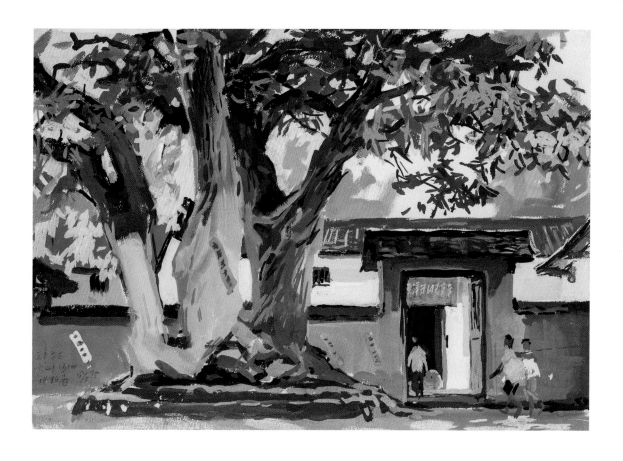

毛泽东沙洲坝旧居
1975.5.18
27 cm × 39 cm

33

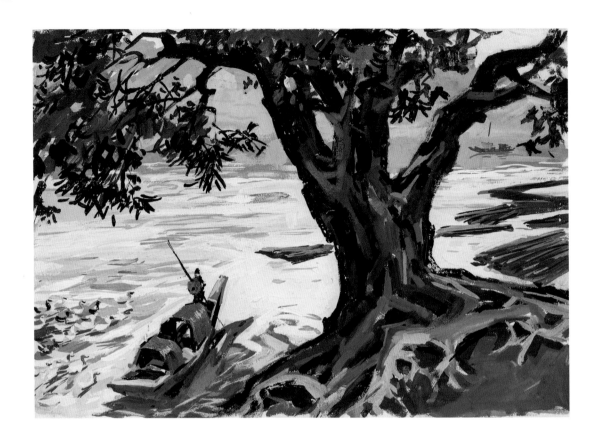

　　于都河被称为"长征第一河"，是因为长征时红军中央纵队是从于都出发的。毛泽东于1934年10月18日踏过于都河上塔的浮桥，开始了漫漫的长征。

————

长征第一河
1975.5
27 cm × 39 cm

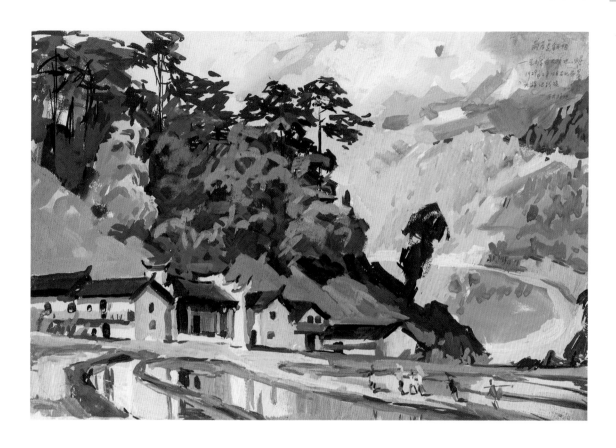

大柏地
1975.5.24
27 cm × 39 cm

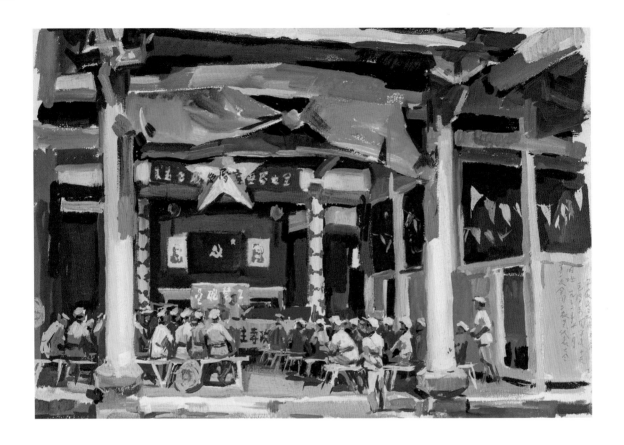

中华苏维埃代表大会旧址
1975.5.23
27 cm × 39 cm

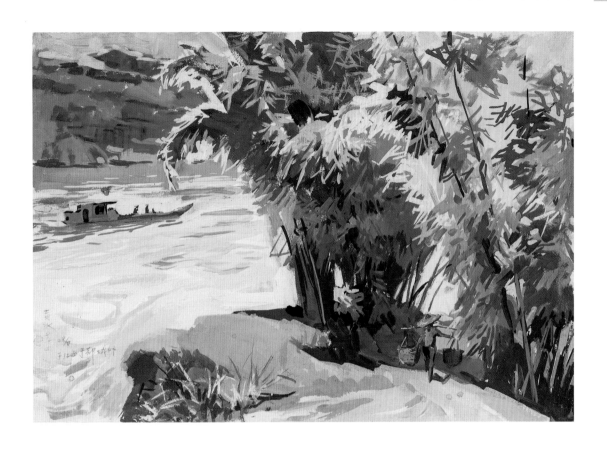

于都河
1975.5.28
27 cm × 39 cm

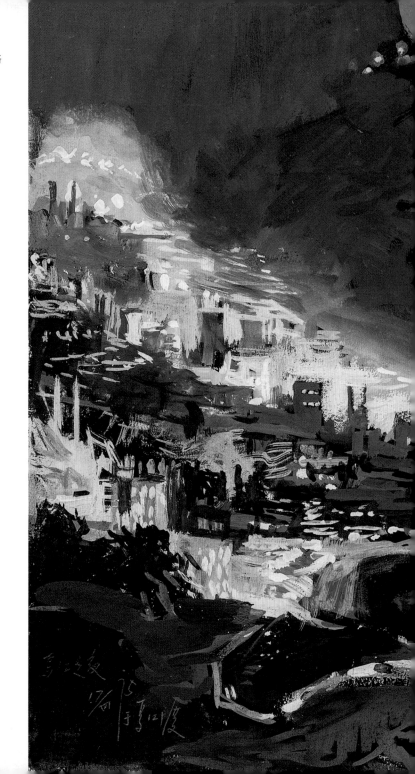

　　乌江渡，是贵阳通往遵义的大门，
是昔日红军强渡乌江的战场。我去时看
到乌江上游正在修水电站，工地上灯光
辉煌，我凭印象画了记忆画，虽然很夸
张，但在那个年代里，追求理想境界也
是很自然的。至少现在画不出来了。

——————

乌江之夜
1975.6.17
27 cm × 39 cm

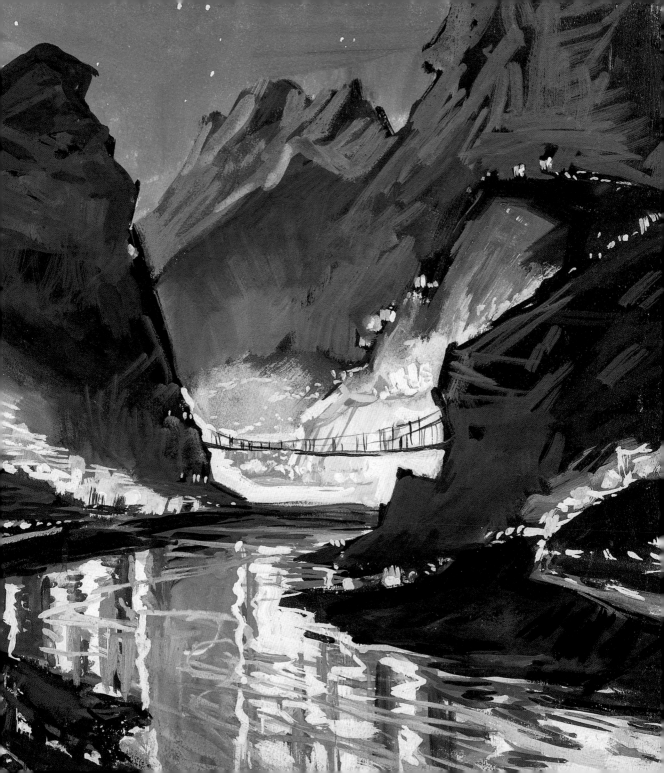

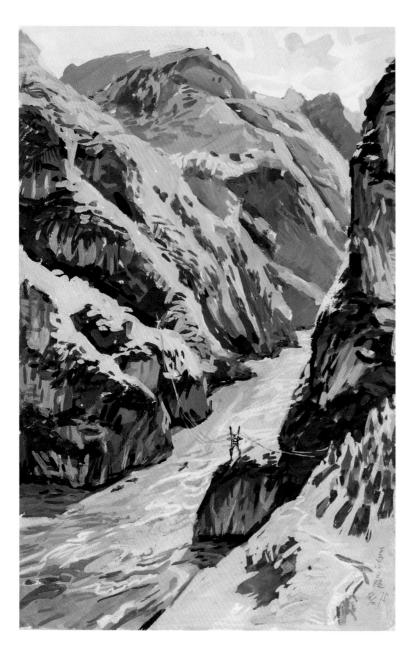

乌江天险
1975.6.18
39 cm × 27 cm

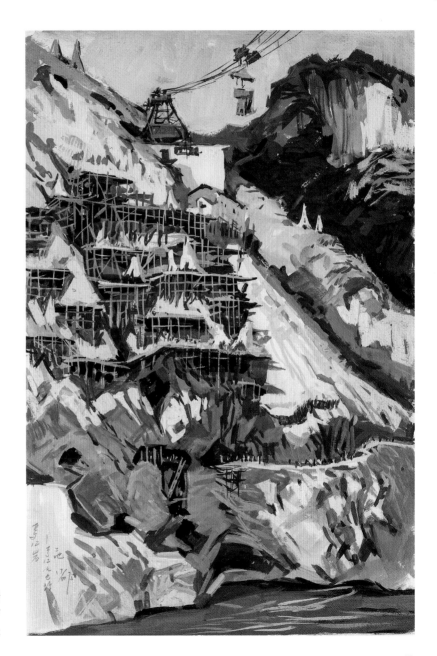

乌江岩
1975.6.17
39 cm × 27 cm

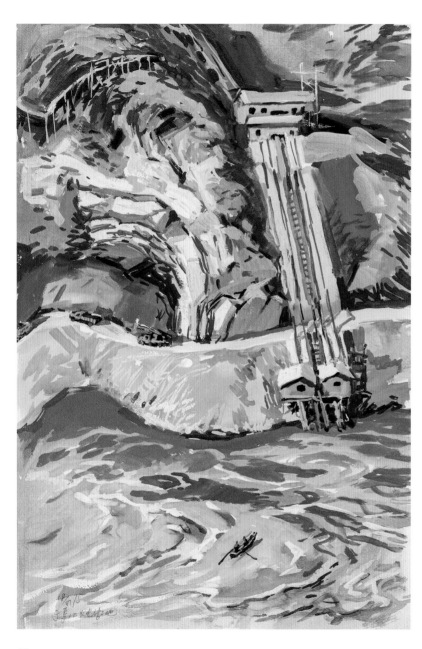

乌江水电站
1975.6.18
39 cm × 27 cm

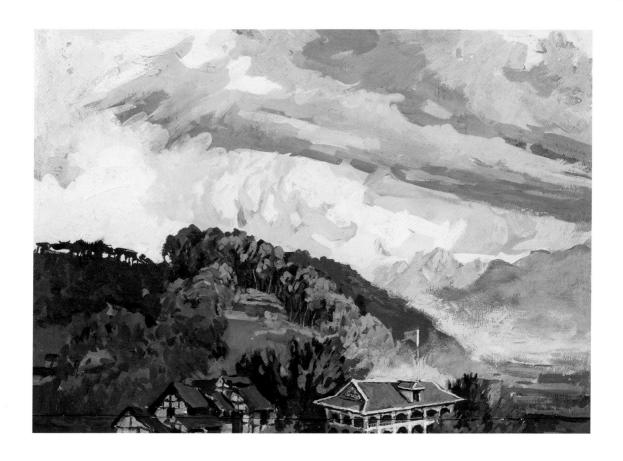

　　遵义会议，是中共历史上具有转折意义的事件。围绕会址的写生，也使我首次接触到这段令人感到震撼的历史。此画的角度是我在老鸦山上找到的表现旧址的最佳角度。后来纪念遵义会议80周年，国家邮政局发行邮票用了我的油画《遵义会议》，同时约我画一幅会址的油画，我依据的就是这幅写生。

遵义会议旧址
1975.6
27 cm × 39 cm

遵义毛泽东办公室
1975.6.10
39 cm × 27 cm

中央红军警卫班陈设
1975.6.10
39 cm × 27 cm

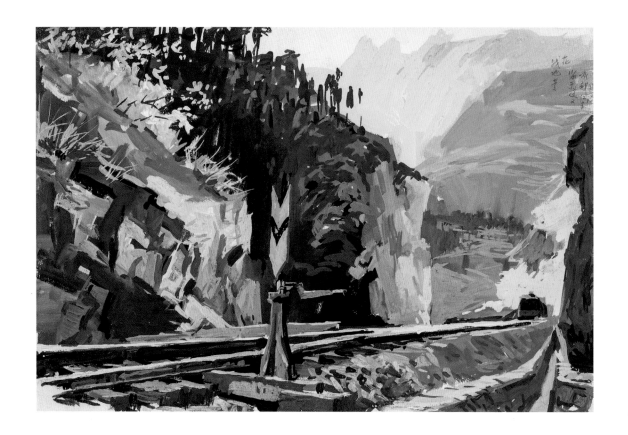

遵义市郊
1975.6.11
27 cm × 39 cm

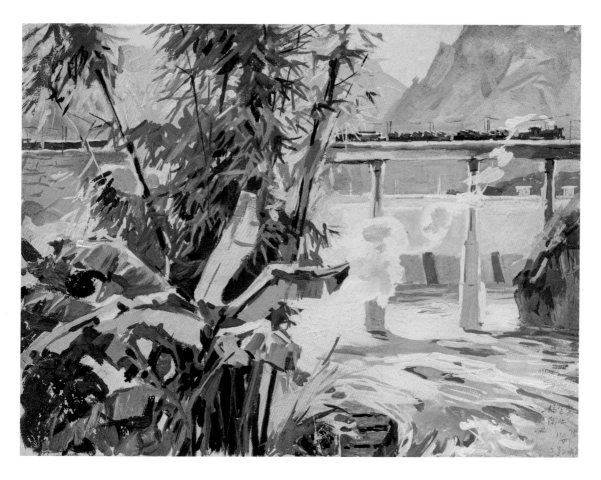

我在遵义市郊觅景，难得一处，不挪窝就能画好几幅
画，但可惜水粉纸没有多带，只得快快而归。遇如此好景其
实在写生中很难得，记得有一回到草地时在黄河源，当时画
得正高兴，可惜天公不作美下起雨来，只得狼狈而逃。

———

一桥飞架
1975.6.11
27 cm × 39 cm

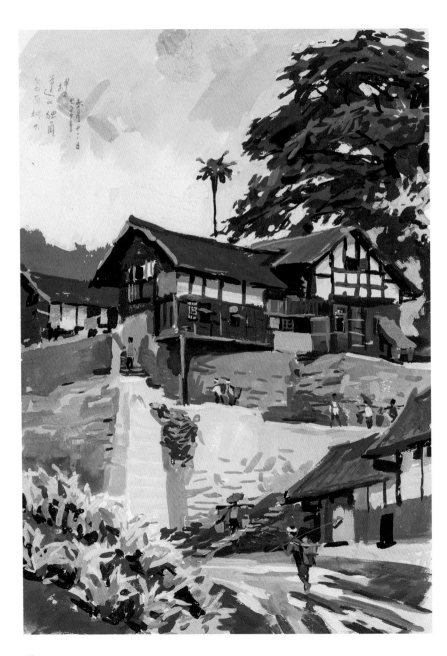

遵义独角楼
1975.6.12
39 cm × 27 cm

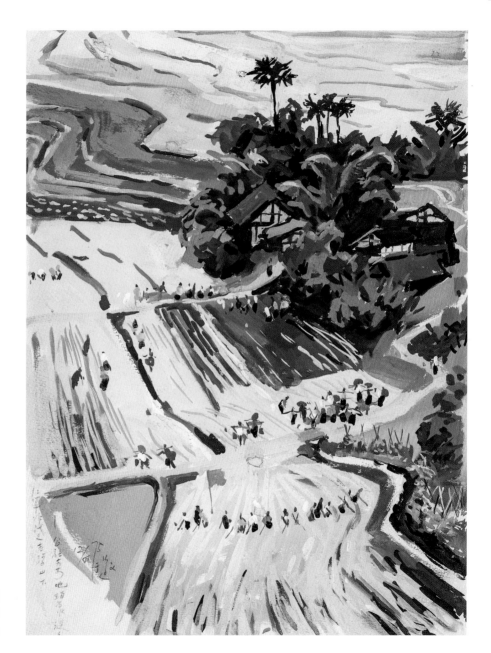

老鸦山
1975.6.12
39 cm × 27 cm

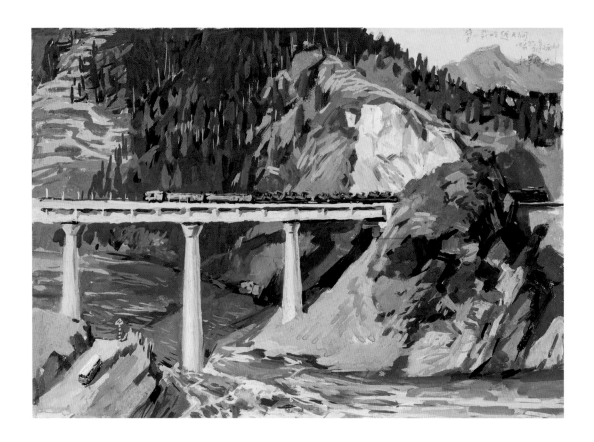

遵义新桥
1975.6.13
27 cm × 39 cm

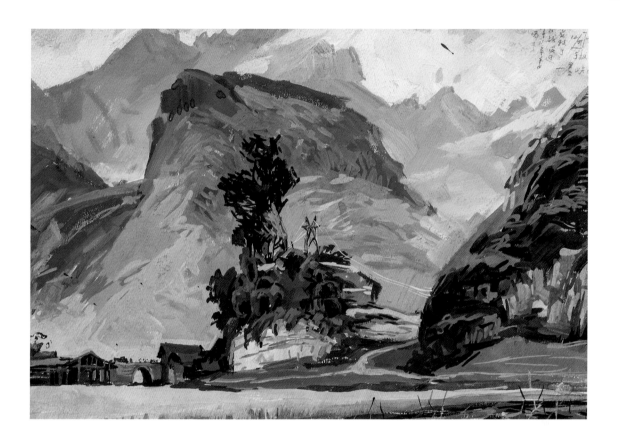

娄山关板桥镇
1975.6.14
27 cm × 39 cm

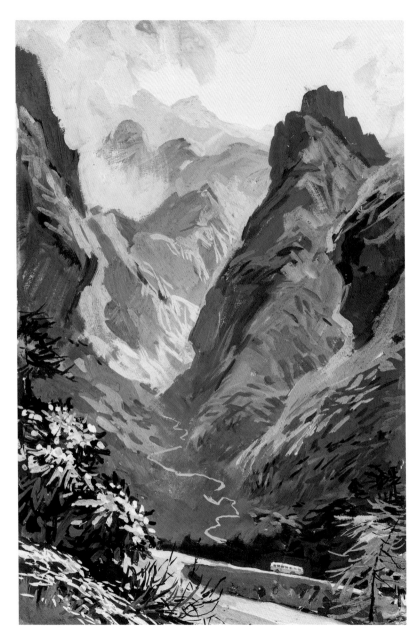

娄山关
1975.6.15
39 cm × 27 cm

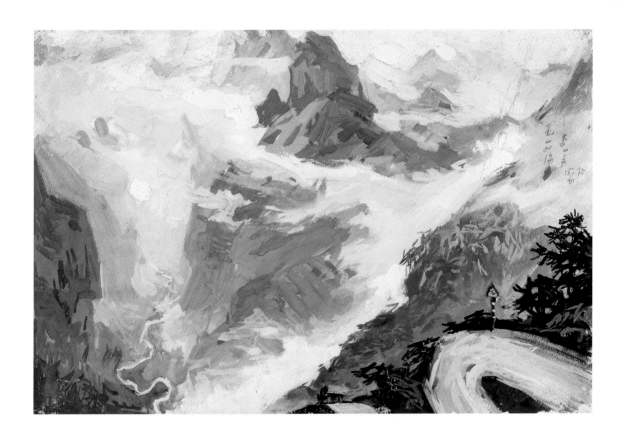

娄山关，是长征以来红军在毛主席的指挥下首次大捷的突破口。高山峡谷，公路逶迤，云雾冲天是我通过写生把握的形象特征。后来，我在创作《而今迈步从头越》时，毛主席的动姿和云气之贯成为全画的主体语言。

————

苍山如海

1975.6.15

27 cm × 39 cm

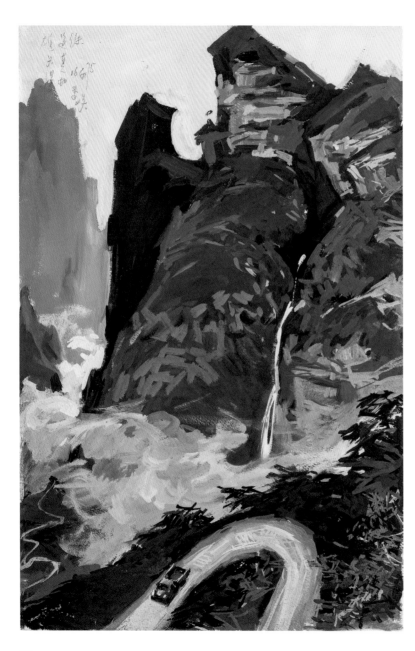

雄关漫道
1975.6.16
39 cm × 27 cm

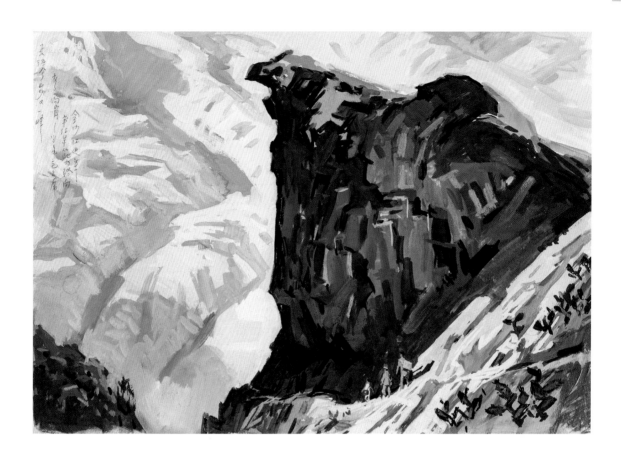

从昆明北上到禄劝县的撒营盘镇，是有长途汽车的，而去金沙江皎平渡只能步行近25公里。一路下行中路过一处被称为"鹰钩嘴"的奇景，我匆忙在速写本上勾了几笔，后来画了记忆画。

鹰钩嘴

1975.6.27

27 cm × 39 cm

金沙江，长江之上游。当年红军巧
渡皎平渡，甩开了追兵。红军的指挥部
便设在江北的几孔崖洞中。

——

金沙江红军渡江指挥部①
1975.6.28
27 cm × 39 cm

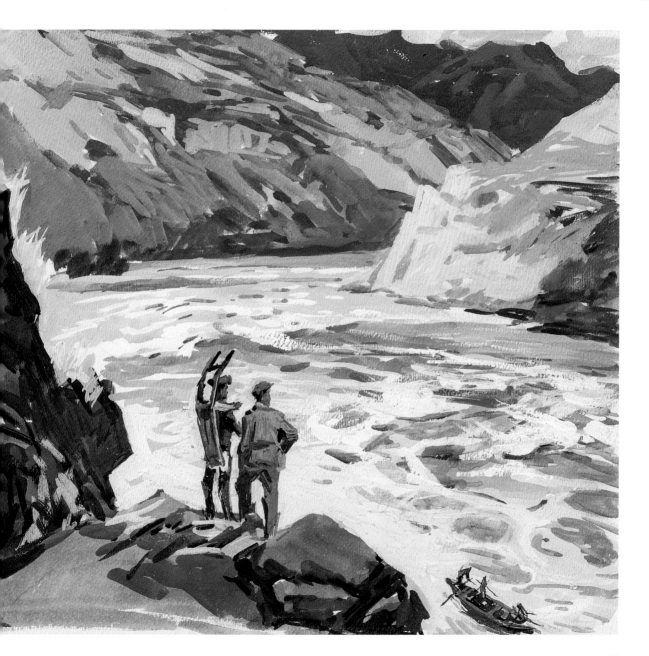

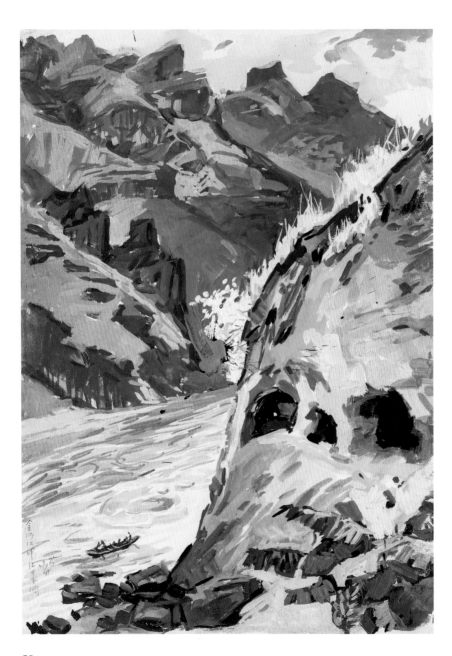

金沙江红军渡江指挥部②
1975.6.29
39 cm × 27 cm

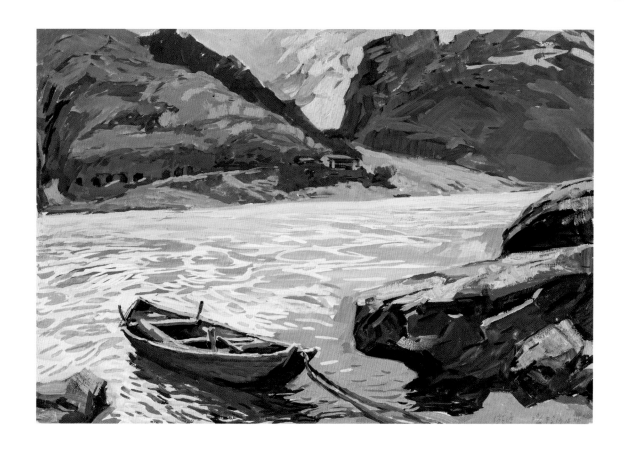

金沙江皎平渡
1975.7.3
27 cm × 39 cm

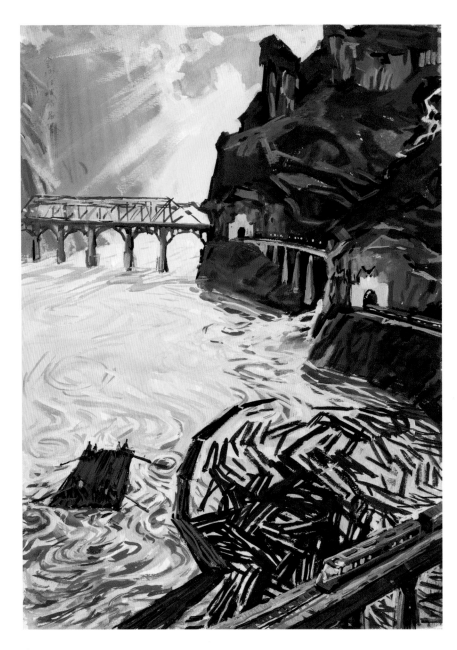

成昆铁路
1975.6.30
39 cm × 27 cm

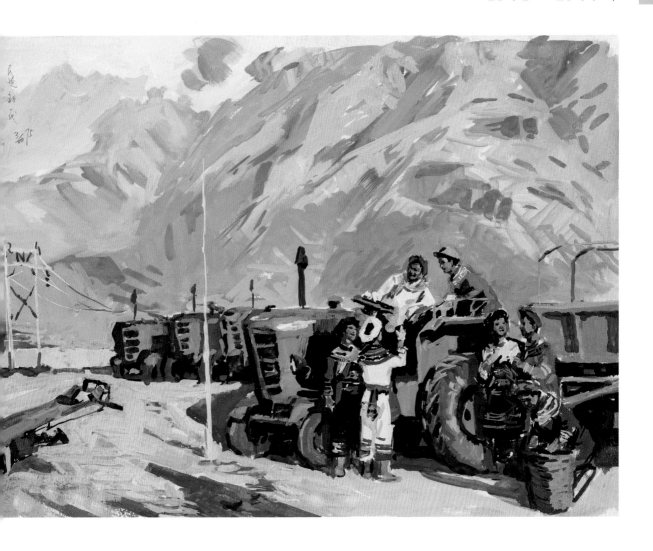

拖拉机站

1975.6.30

27 cm × 39 cm

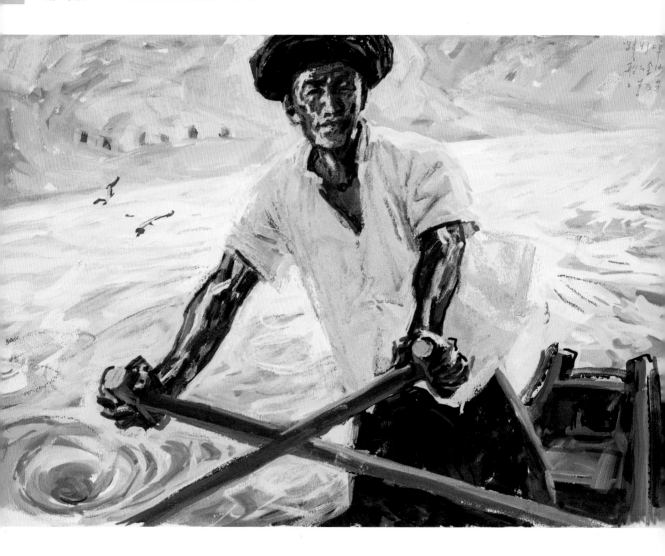

当年为红军渡江的老船工
1975.7.4
27 cm × 39 cm

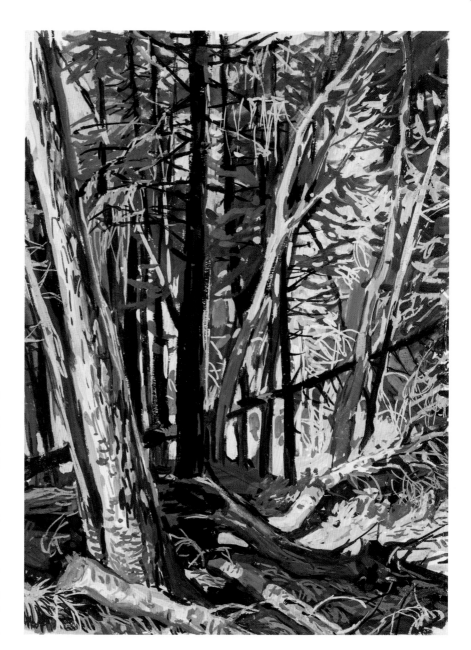

钻入高寒原始森林写生，如同进入童话般的幻境。只可惜，当1977年我又重回位于川西马尔康军分区附近的故地时，原始森林已被伐尽，退至远处的山影，让我甚为伤感。

———

高寒原始森林①
1975.7
39 cm×27 cm

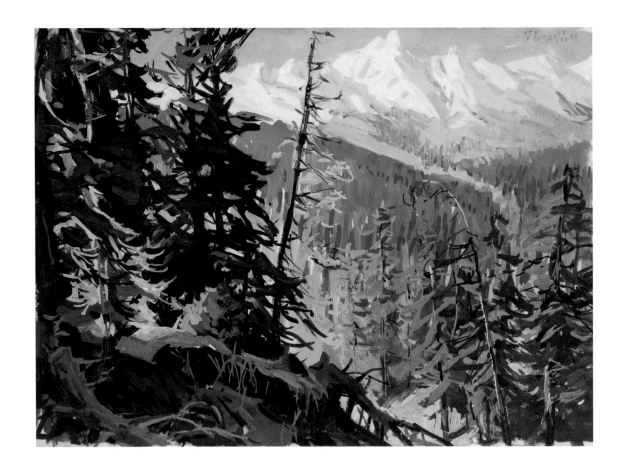

高寒原始森林②
1975.7
27 cm × 39 cm

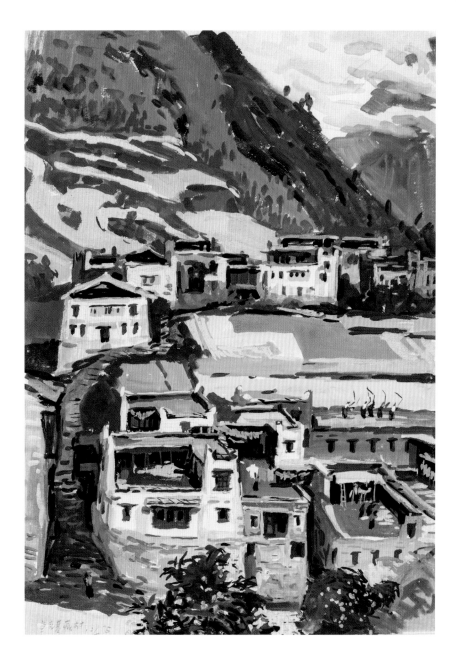

新藏村
1975.7.12
39 cm × 27 cm

卓克基是离马尔康不远的一个小镇，也是红军长征时的驻兵旧址。正值小学课间，我即兴画下他们课间打乒乓球的情景，因为我有连环画的锻炼，画这类场面，易如反掌。

——

卓克基小学

1975.7.13

27 cm × 39 cm

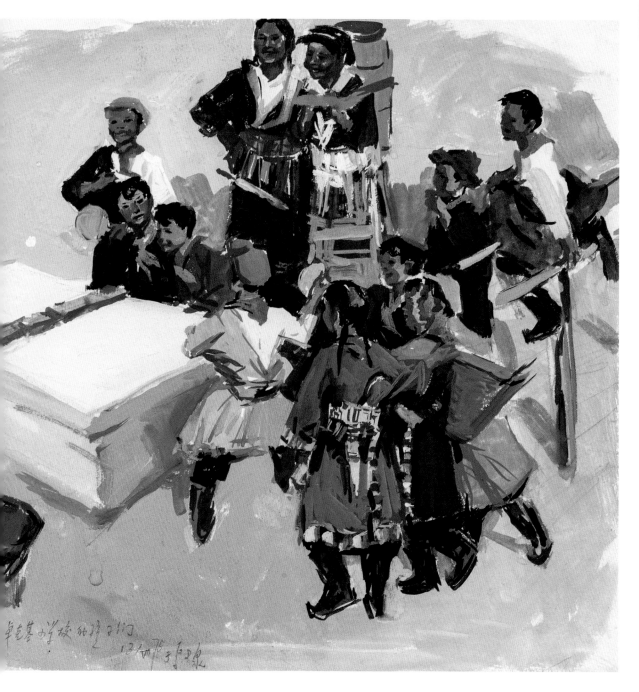

卓克基小学校的孩子们
12/Ⅷ 于卓克泉

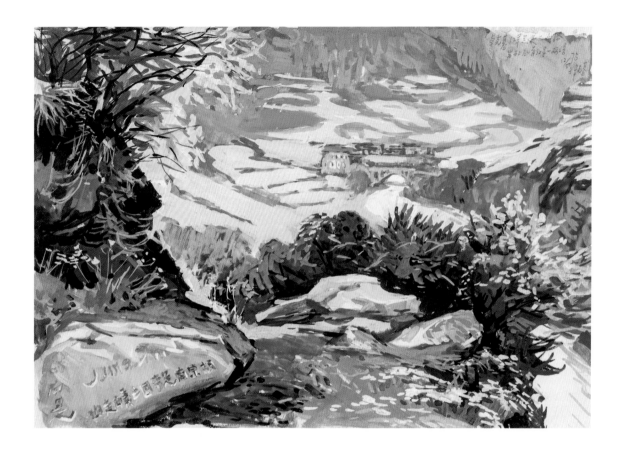

　　卓克基附近的山路上有红军当年刻在岩石上的标语，是汉藏两种文字："胡宗南是帝国主义的走狗"和"红军是番民的朋友"等。远处可见卓克基镇的景色。

————

卓克基山路上的红军标语
1975.7.12
27 cm × 39 cm

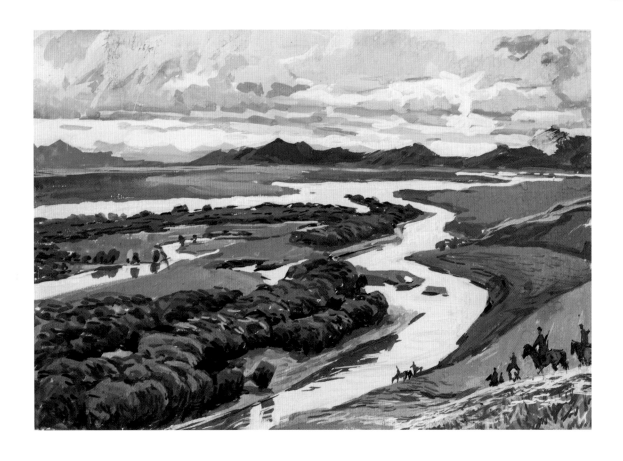

黄河源
1975.7.16
27 cm × 39 cm

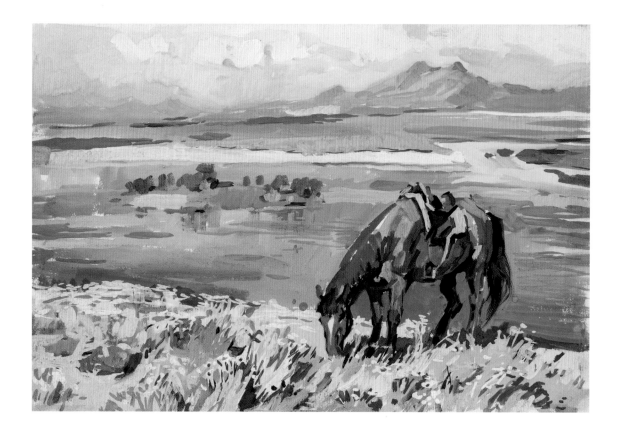

我的坐骑
1975.7.16
27 cm × 39 cm

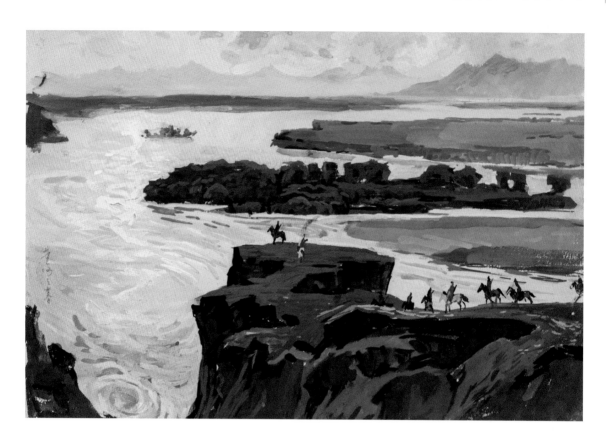

唐克黄河湾
1975.7.16
27 cm × 39 cm

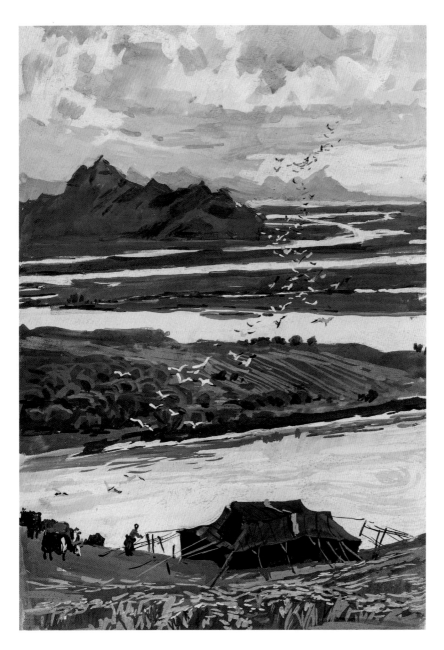

草地夏牧场
1975.7.17
39 cm × 27 cm

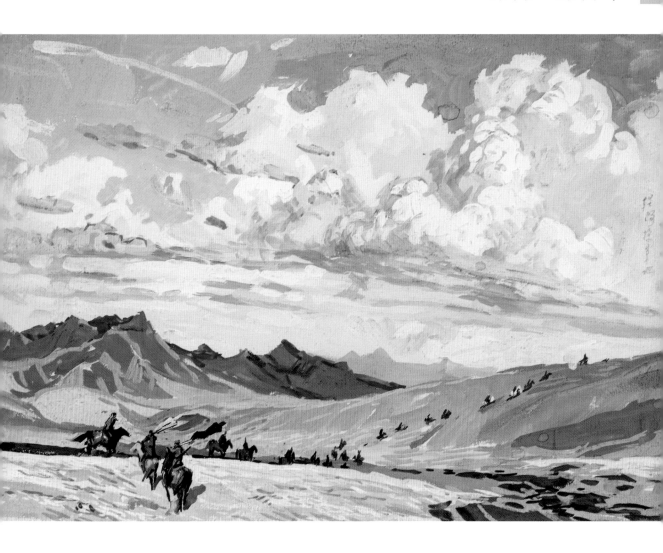

轻骑掠草地
1975.7.17
27 cm × 39 cm

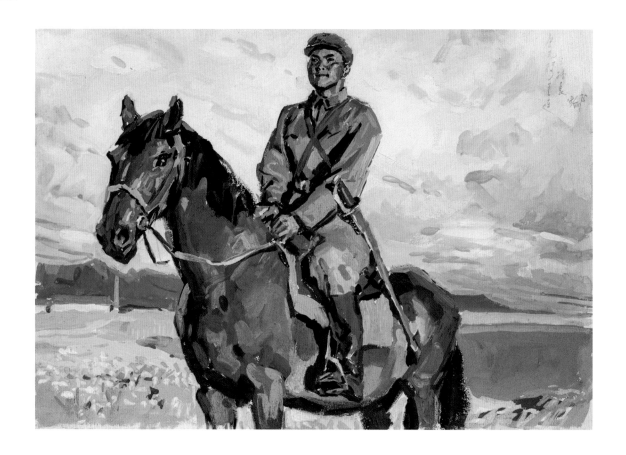

　　一日，我随骑兵连训练归来，已近黄昏，我向三排长提出给他画像，他很高兴，跳上马和我到附近的河边，竟驻马于晚霞之中，但在牛虻和蚊子的围攻下，坚持了一个小时，亏我手快，总算在天黑前画完了。我真心觉得战士很可爱。

———

骑兵连三排长

1975.7.18

27 cm × 39 cm

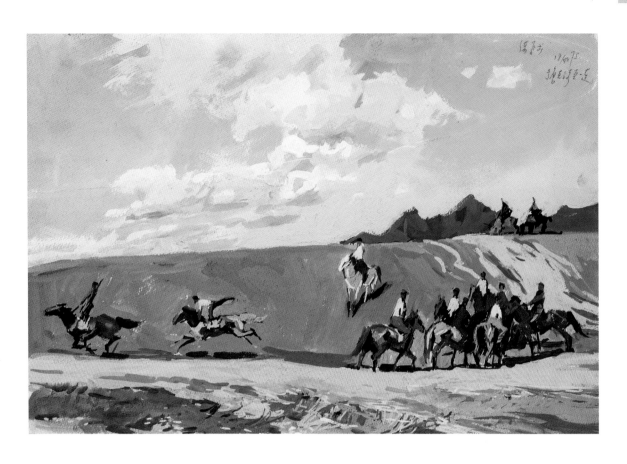

草地练兵
1975.7.18
27 cm × 39 cm

马术训练

1975.7.19

27 cm × 39 cm

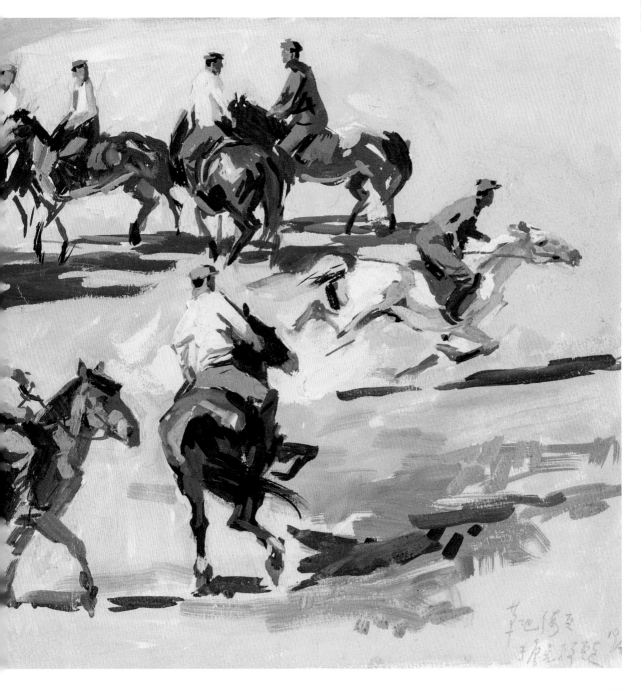

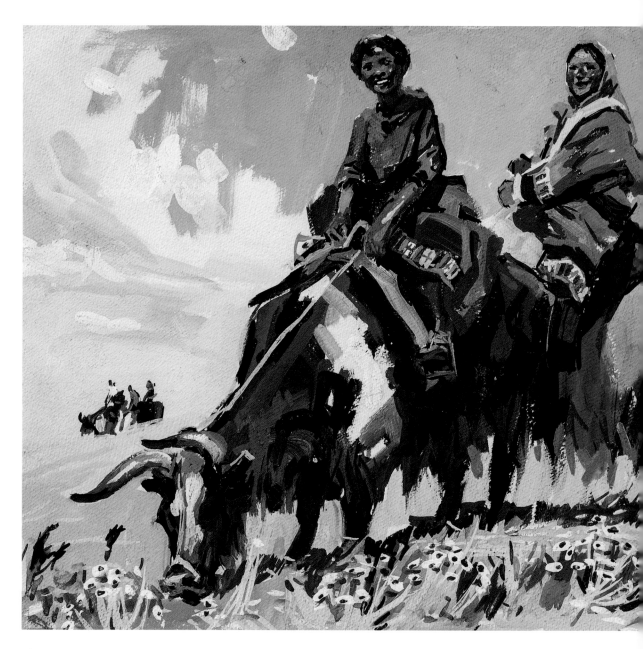

　　骑兵连的训练课吸引了很多藏族同胞的围观。几个骑牦牛上学的孩子舍不得离去，正好入画。这类写生往往很紧张，东拼西凑，还靠记忆生抓下场面，虽不如相机快，但更生动。

———

上学
1975.7
27 cm × 39 cm

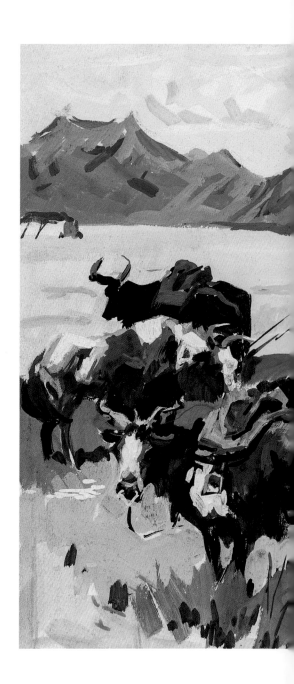

有朋自远方来
1975.7.19
27 cm×39 cm

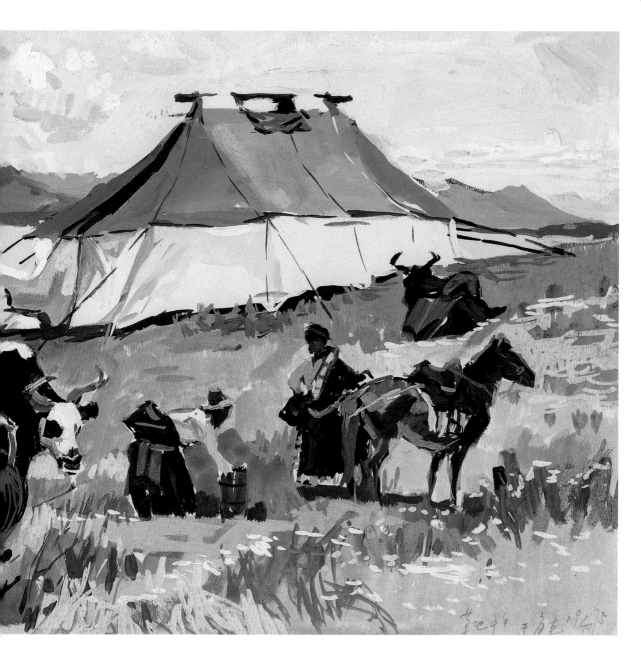

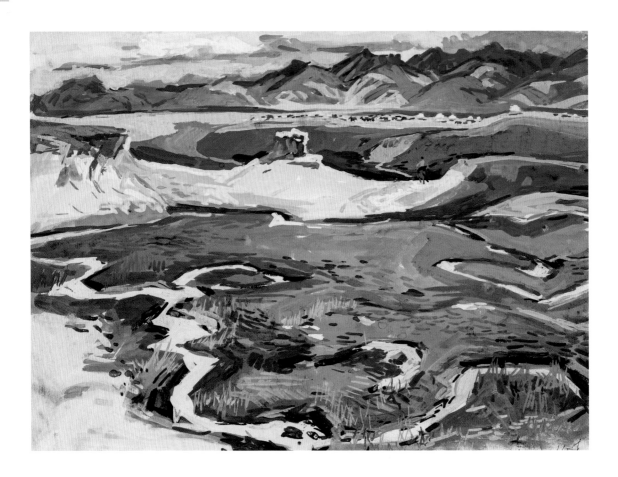

军马牧场
1975.7
27 cm × 39 cm

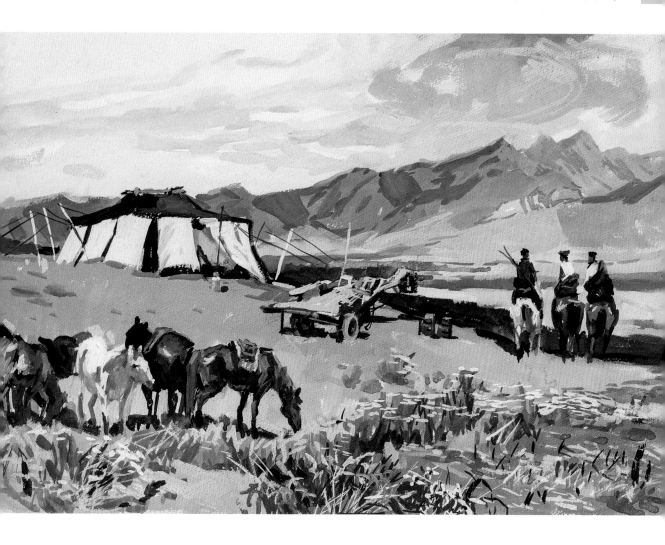

草地夏日
1975.7
27 cm × 39 cm

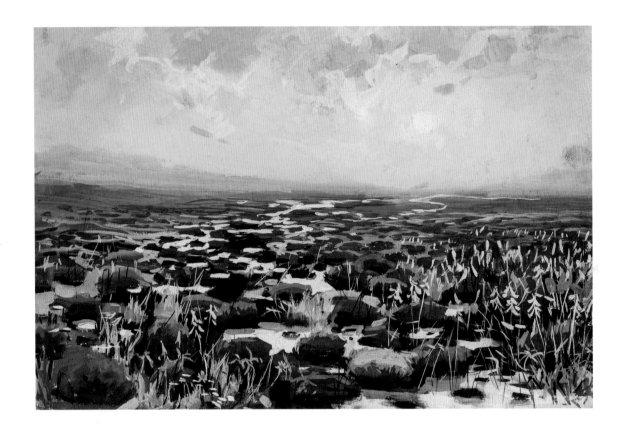

草地黄花

1975.7

27 cm × 39 cm

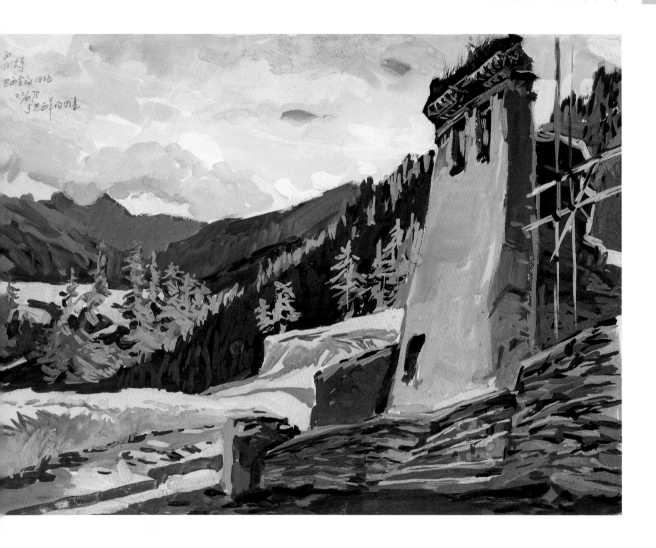

巴西会议旧址

1975.7.22

27 cm × 39 cm

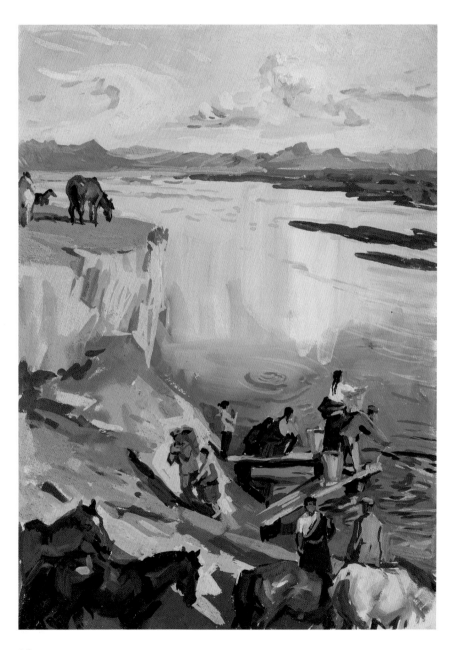

白河畔
1975.7
39 cm × 27 cm

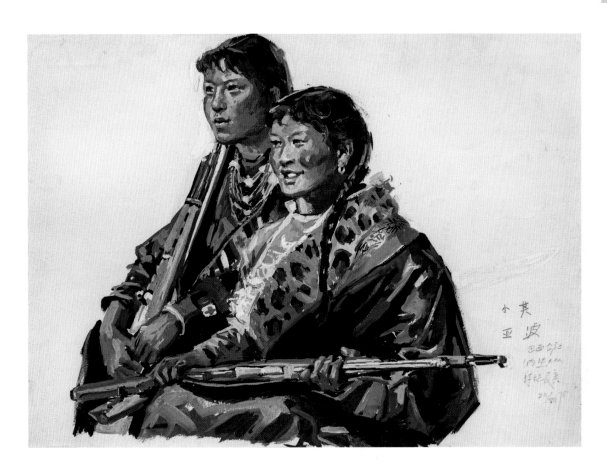

　　我在巴西时住在人武部，找持枪民兵画写生自然很方便。小其和亚波是两个着盛装并带半自动步枪的藏族女孩，很高兴地让我给她们画像，最后还签上她们的名字。

————

小其·亚波
1975.7.22
27 cm × 39 cm

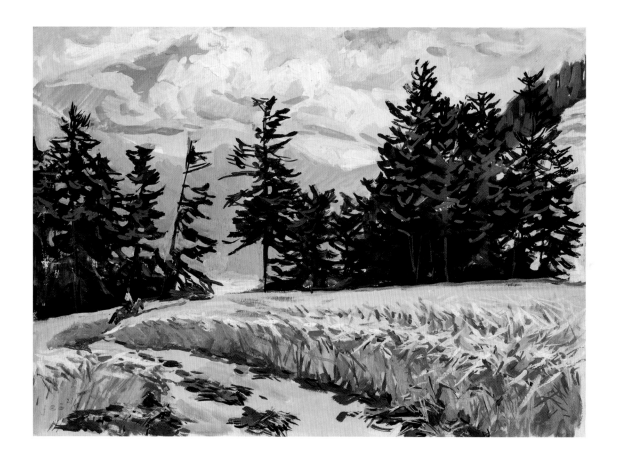

班佑青稞田
1975.7.23
27 cm × 39 cm

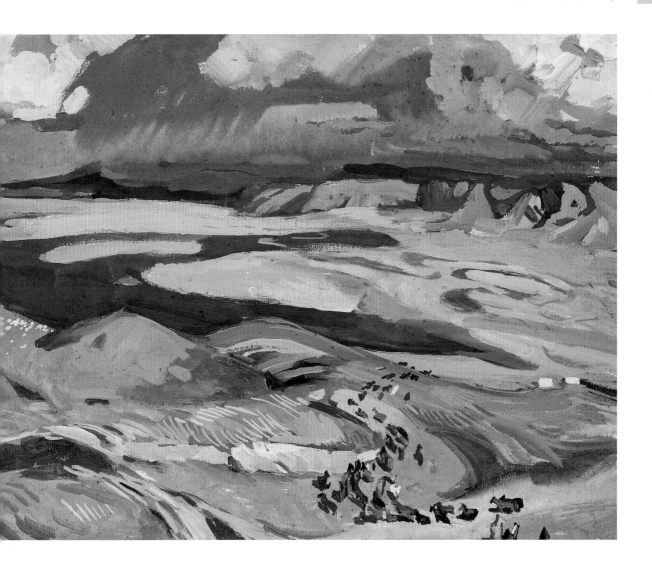

松潘大草地
1975.7
27 cm × 39 cm

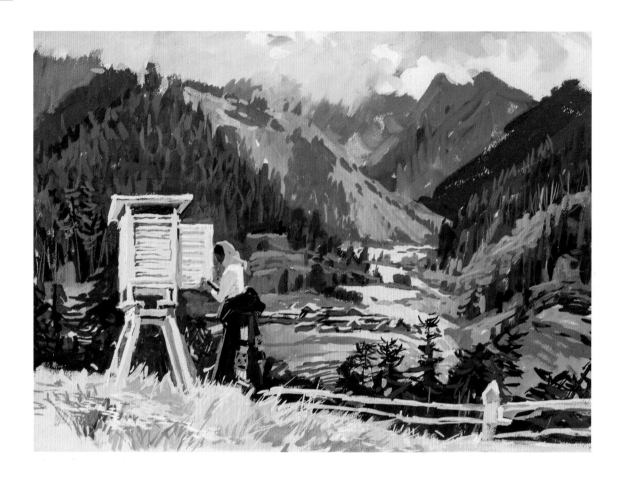

　　巴西是草地北端的小镇，当年刚艰难跋涉过草地的红军在此驻扎。在此中共中央政治局领导人召开过一次会议，史称"巴西会议"。该会议重申并制定了北上甘南的方针和路线。巴西气象站体现了藏族同胞的新面貌。

————

巴西气象站
1975.7
27 cm × 39 cm

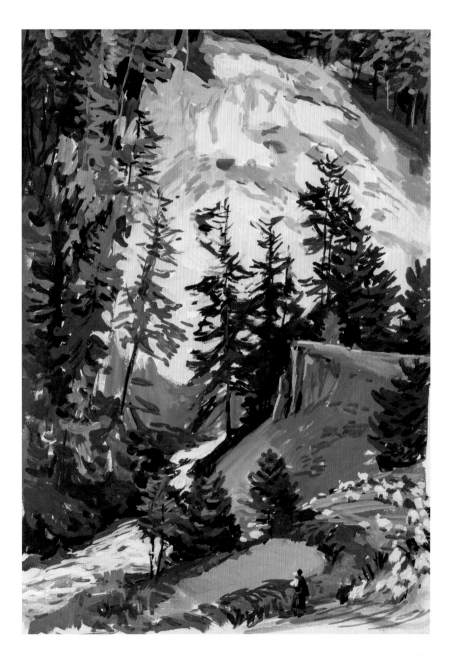

包座河
1975.7
39 cm × 27 cm

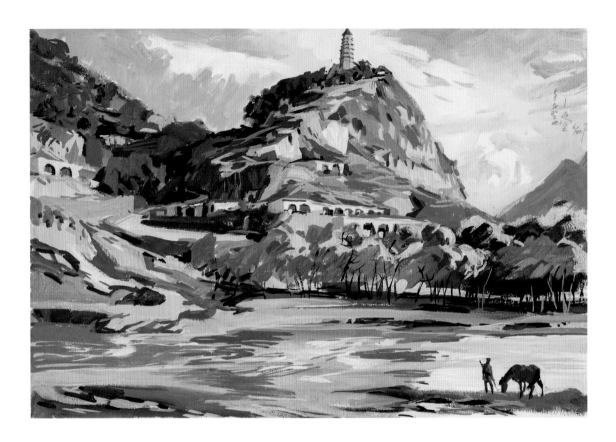

　　延安是我1975年长征写生3个月的最后一站。饮马延河、仰望宝塔山，是我当年的一种憧憬。《山洼洼》则受到延安老版画的很深影响，类似彩色木刻。

——

延安宝塔山

1975.8.6

27 cm × 39 cm

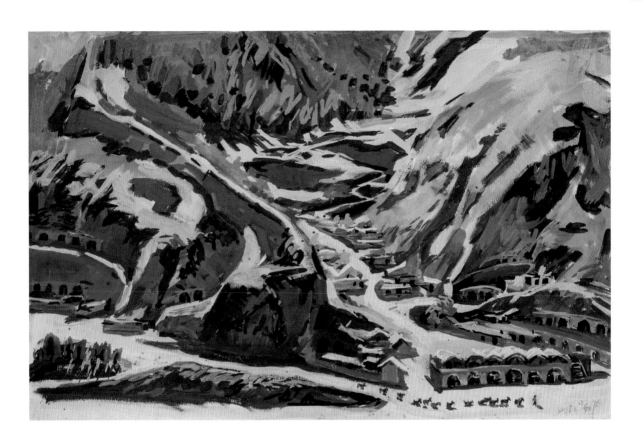

山洼洼
1975.8.7
27 cm × 39 cm

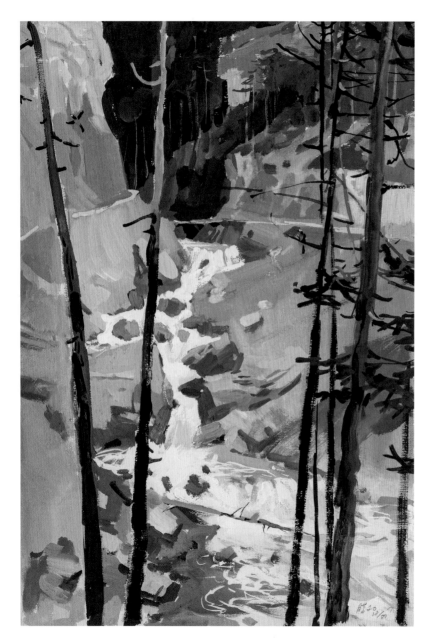

甘南腊子口①
1977.7.12
39 cm × 27 cm

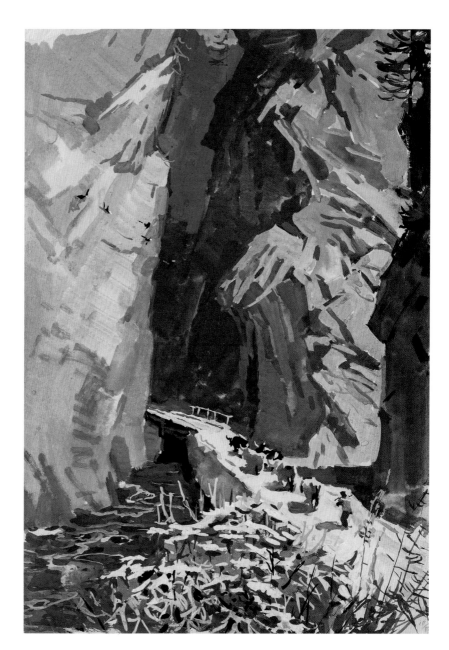

1977年7—8月，我再次赴长征路写生。与1975年的路线不同，本次是从北向南，据说是南宋时期蒙古大军迂回南下突袭的路线，我尽量选择没有到过的地点。

———

甘南腊子口②
1977.7.16
39 cm×27 cm

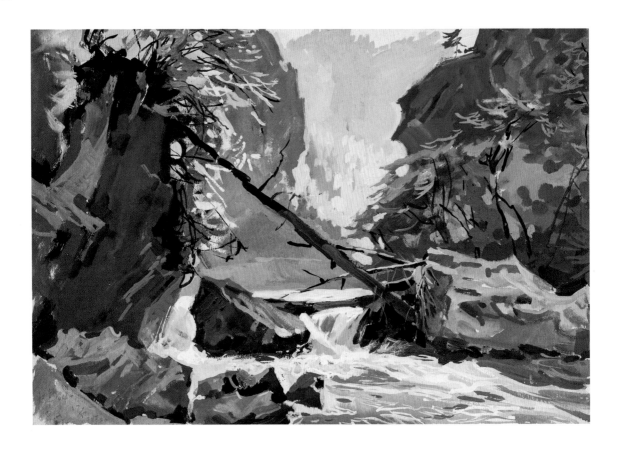

腊子口河
1977.7.17
27 cm × 39 cm

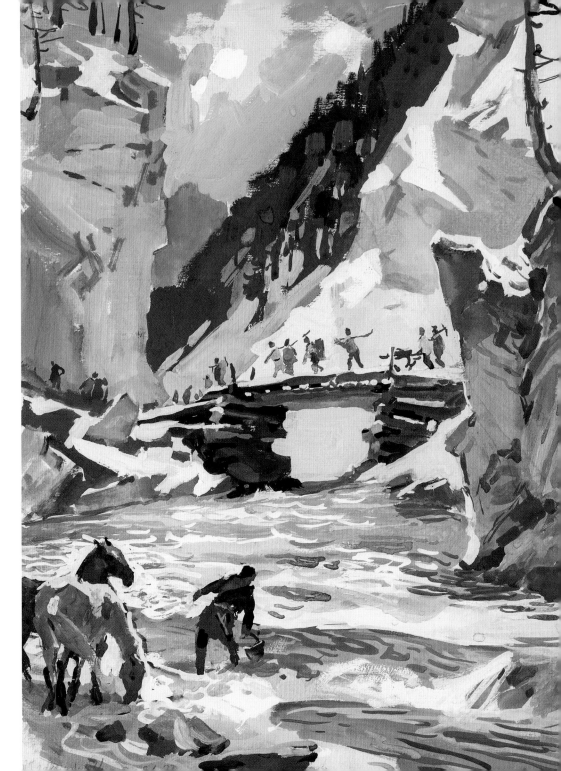

腊子口工地
1977.7.18
39 cm × 27 cm

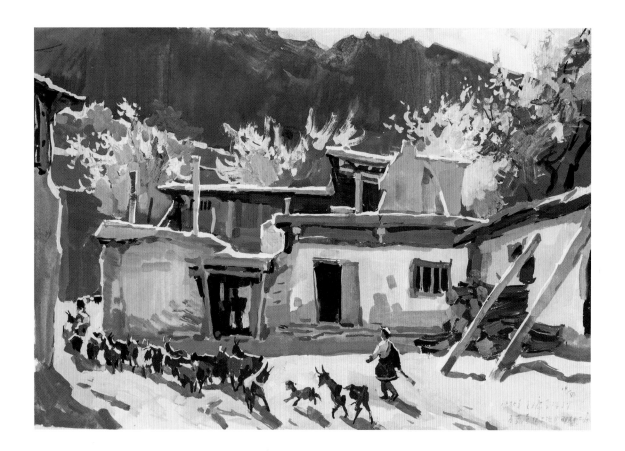

毛泽东在次那尔沟旧居
1977.7.19
27 cm × 39 cm

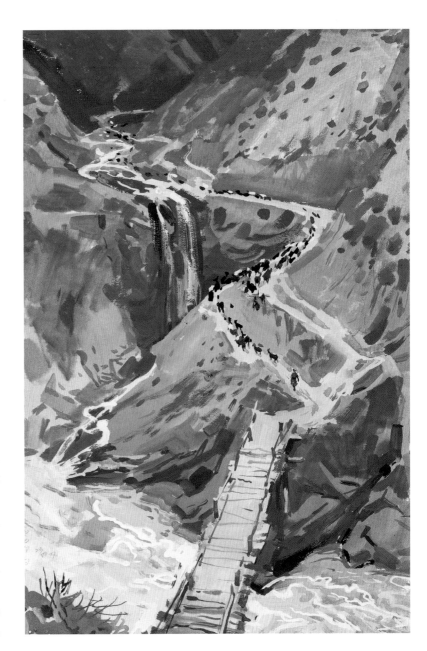

在腊子口、白龙江、迭部
一带停留多天，主要是因公交长
途车车次少且挤，最后靠政府出
面总算拦下车才得以继续行程。
经指点，我在红军开赴腊子口的
崖沟，在白龙江畔画了这幅写生。

———

次那尔沟——此路通向腊子口
1977.7.20
39 cm×27 cm

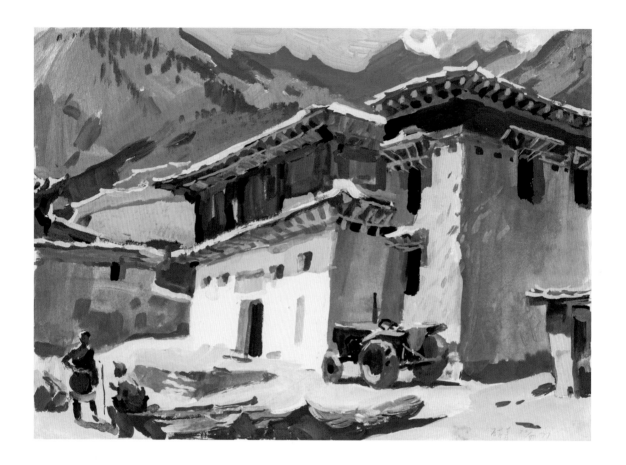

甘南瓦藏寺
1977.7.20
27 cm × 39 cm

　　腊子口有林场，那是红军突破腊子口防线的战场旧址，可惜后来修公路，炸了山岩，少了隘口险要之感。白龙江水急，白浪冲天，故称"白龙江"。白龙江现仍存有栈道痕迹，史料载："红军过白龙江栈道，遭藏农奴主雇的佣兵不断袭击。佣兵多为猎户，枪法准，在白龙江对面森林中冷射，红军目标暴露亦有不少伤亡。红军在火力掩护下，才得以顺利通过天险。"

————

白龙江栈道

1977.7.22

39 cm × 27 cm

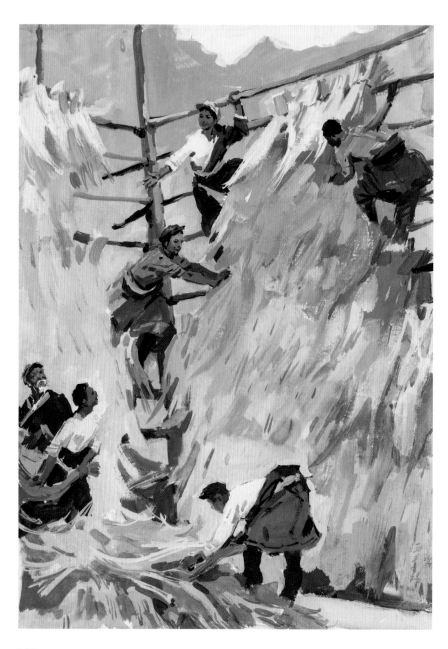

晒青稞
1977.7.22
39 cm × 27 cm

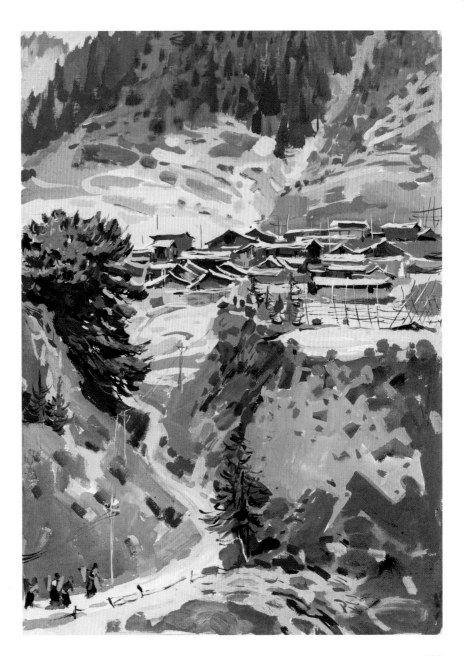

周副主席旧居
——巴西羊均俄寨
1977.7
39 cm × 27 cm

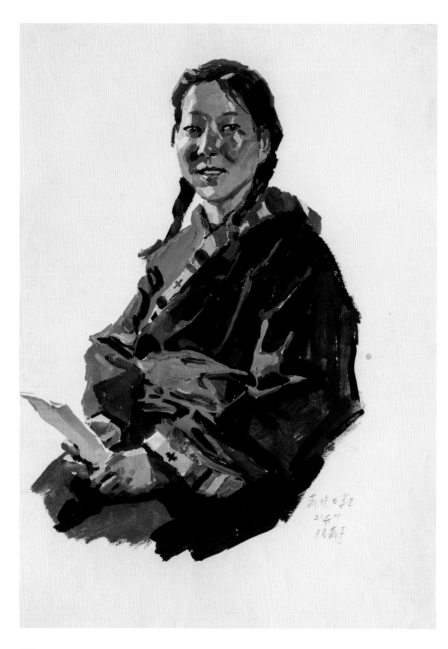

瓦藏寺女生
1977.7.21
39 cm × 27 cm

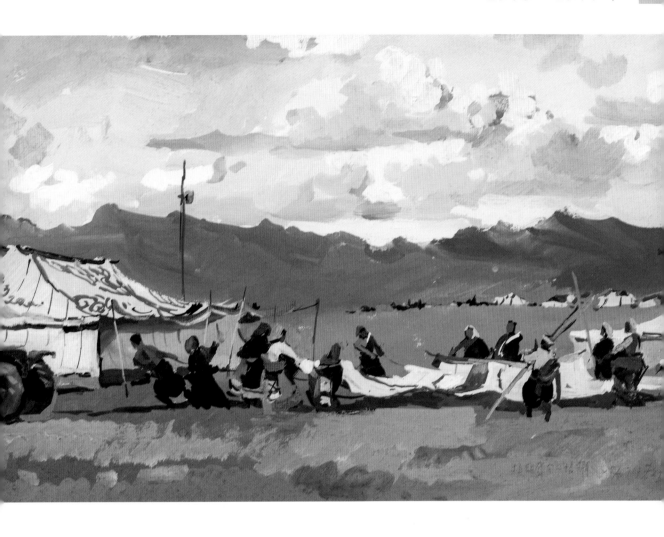

草地盛会前夜
1977.7.25
27 cm × 39 cm

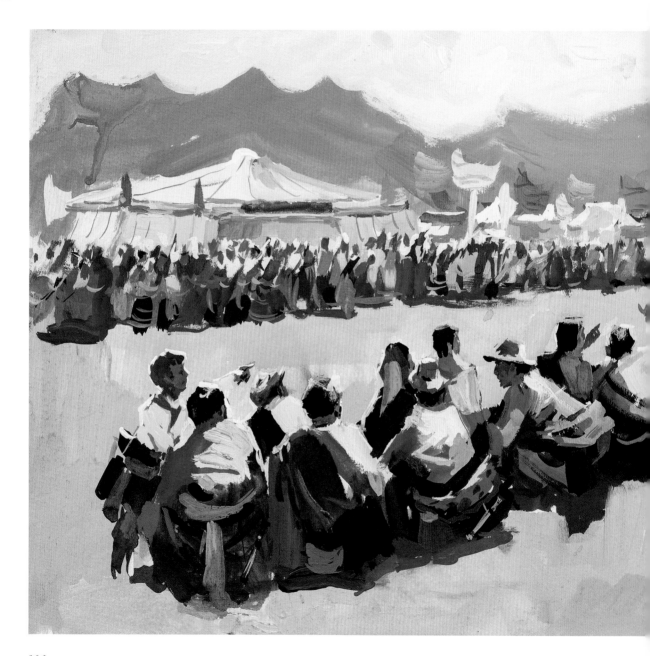

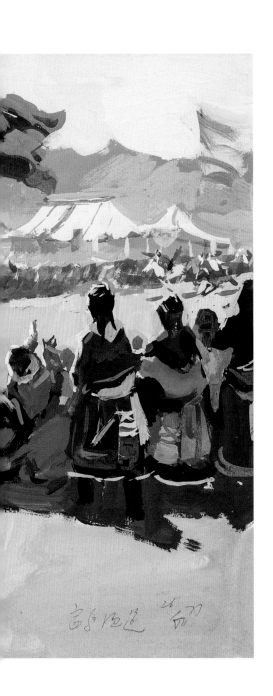

若尔盖——草地新城。我们去时正赶上有赛马盛会，盛会前夕各地藏族同胞纷纷赶到，支起彩色大帐篷。第二天赛马时节，身着节日盛装的藏族人民兴高采烈。草地人口稀少，因此贸易和人际交往均为要紧之事，我在此写生，目不暇接，收获颇丰。

草地赛马
1977.7.26
27 cm × 39 cm

　　藏族女孩热情好客，热情欢迎我
们去农科站为她们画像。虽值盛夏，
但室内仍有炭火在火塘中，以便煮水
泡奶茶来招待客人。室内很暗，我几
乎看不清在画什么。

———

川西北巴西公社农科站的姑娘
1977.7.27
27 cm × 39 cm

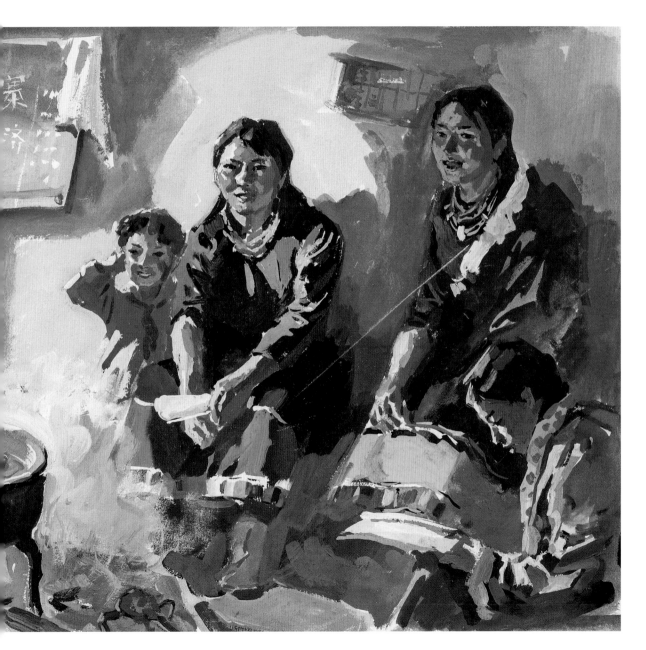

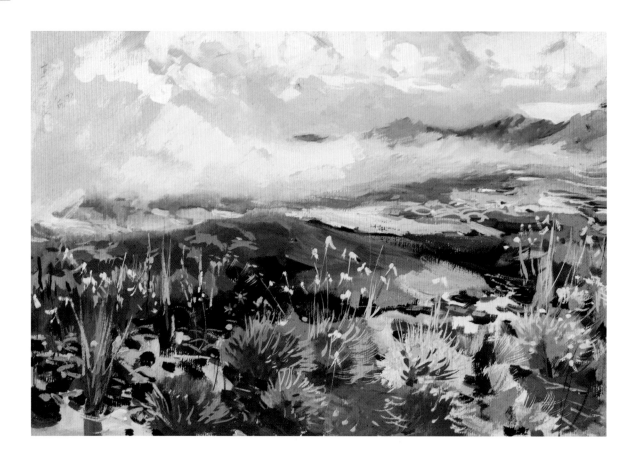

草地轻雾
1977.8.1
27 cm × 39 cm

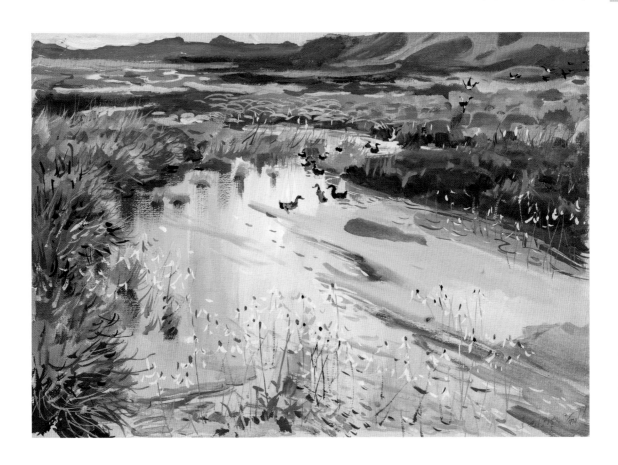

草地沼泽

1977.8.2

27 cm × 39 cm

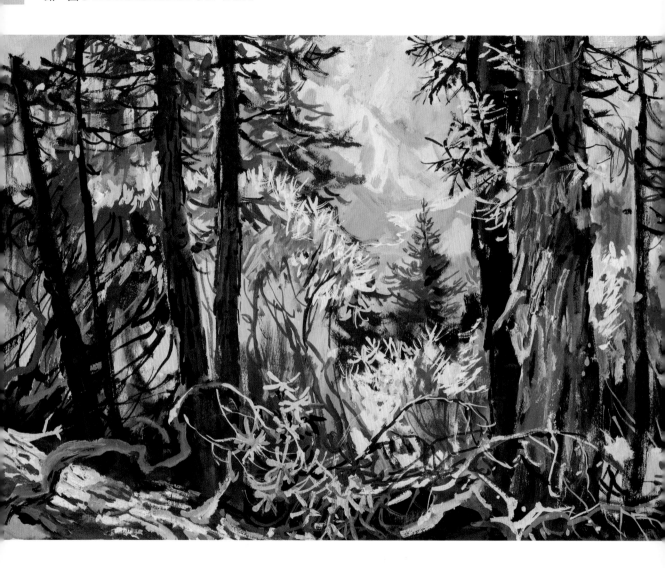

卓克基原始林①
1977.8.2
27 cm × 39 cm

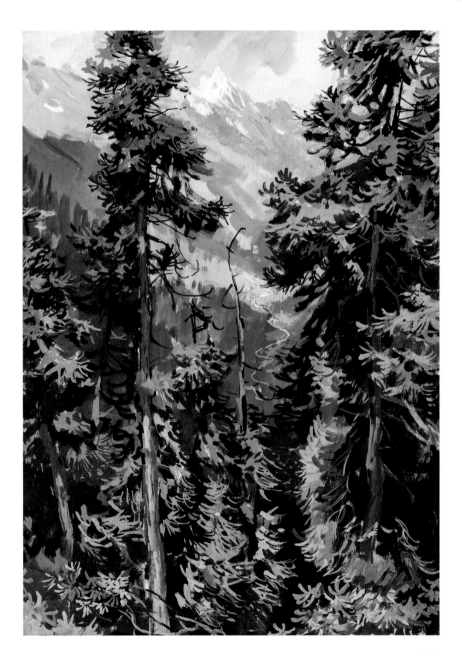

卓克基原始林②
1977.8.2
39 cm × 27 cm

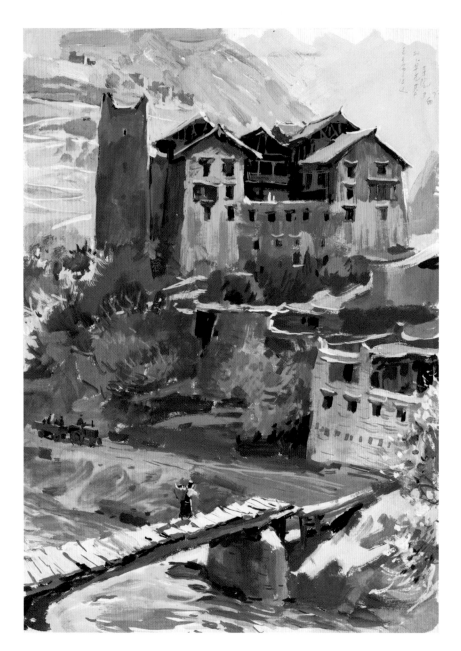

卓克基当地有最壮观的官寨雕楼——索观瀛土司官寨，七层楼，外为石墙，内全为木结构。当年此处驻藏兵千余，被红军用信号枪赶走后，红军在此建立了红军指挥部，毛主席也在此居住过。

卓克基官寨
——红军指挥部旧址
1977.8.3
39 cm × 27 cm

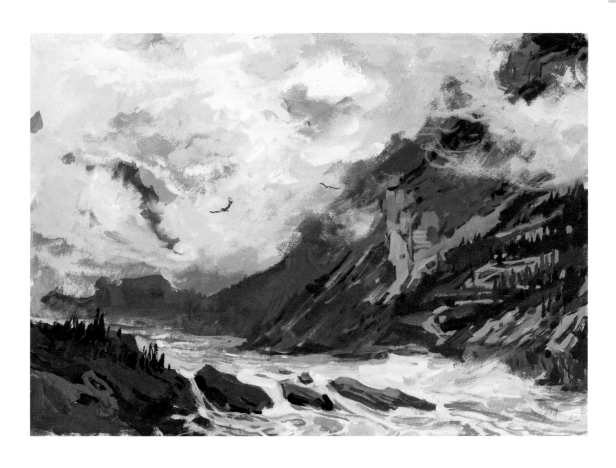

大渡河
1977.8.4
27 cm × 39 cm

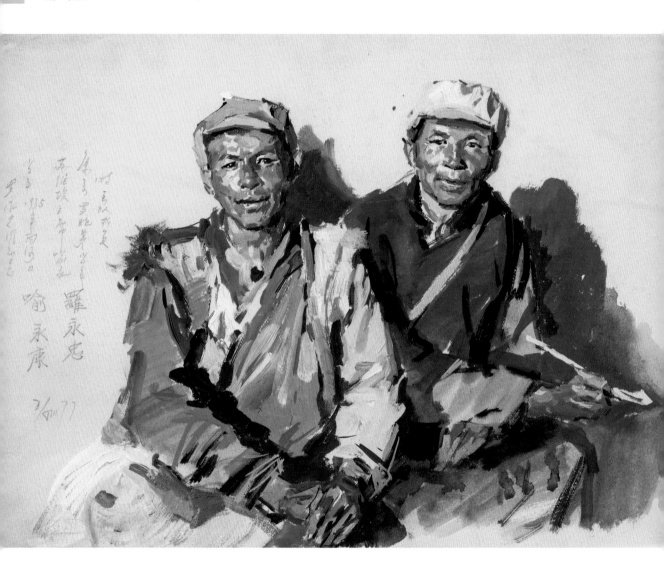

西河口苏维埃主席喻永康、罗永忠
1977.8.7
27 cm × 39 cm

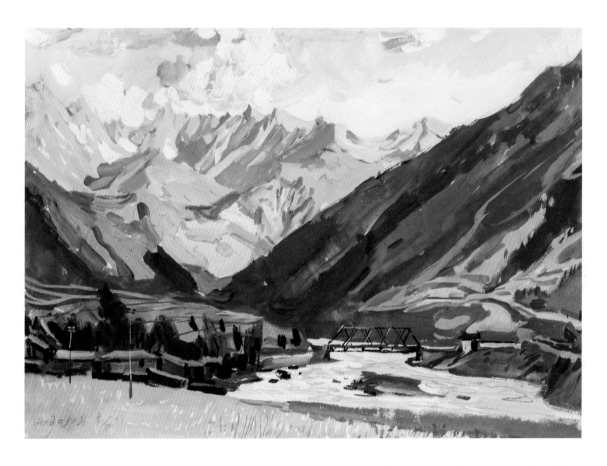

两河口距小金县不远，是当年红一、红四方面军领导人首次会面的旧址，在此召开了重要的"两河口会议"。当确定大会师地点为会宁时，毛主席风趣地说："会宁好，红军会师，天下安宁。上次选了个两河口，结果分道扬镳了。"指的就是这次"两河口会议"之后的分歧。

———

小金（懋功）西河口夕阳

1977.8.8

27 cm × 39 cm

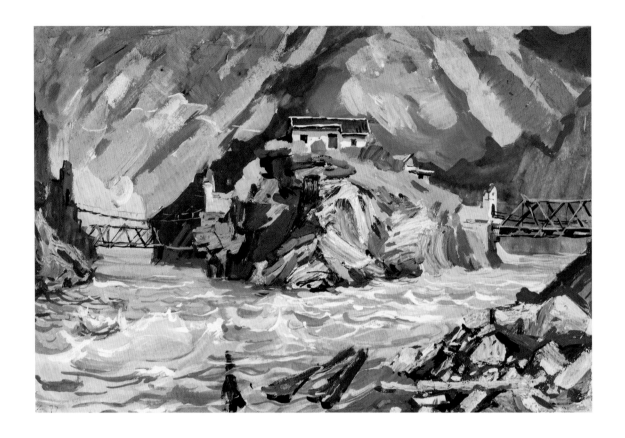

　　离懋功（现称小金）不远，有一双铁索桥，有二水汇合，一清，一浊。原因很简单，清河上游晴，浊河上游雨，二水汇合竟然不融，为奇观。据说，红军在此攻占懋功时，于铁索桥与敌有过激战。现铁索桥边有后修的公路桥，但旧桥保存完好，尚存不少红军的标语。

———————

懋功勐固铁索桥
1977.8.10
27 cm × 39 cm

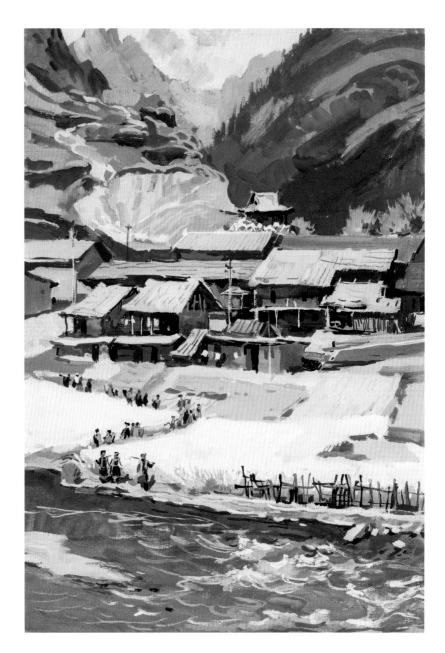

西河口旧址
1977.8
39 cm × 27 cm

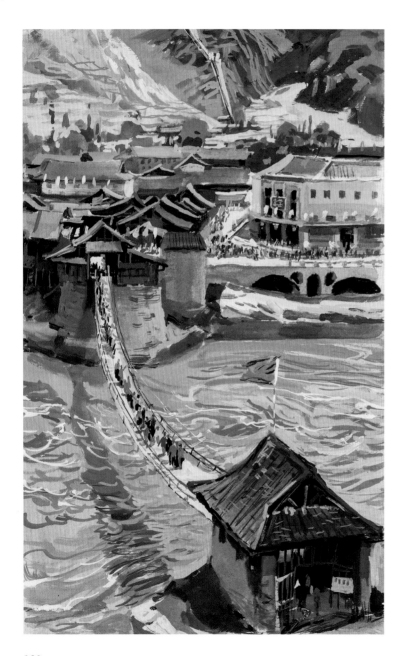

"飞夺泸定桥"战场旧址，我去时正赶上"八一"建军节，泸定铁索桥的两个桥头及铁索上挂满红旗。看着这缅怀先烈的历史壮举，我作画时心潮澎湃。十年后，为创作《地球的红飘带》我又再次到泸定速写。

———

泸定铁索桥的节日①
1977.8
39 cm × 27 cm

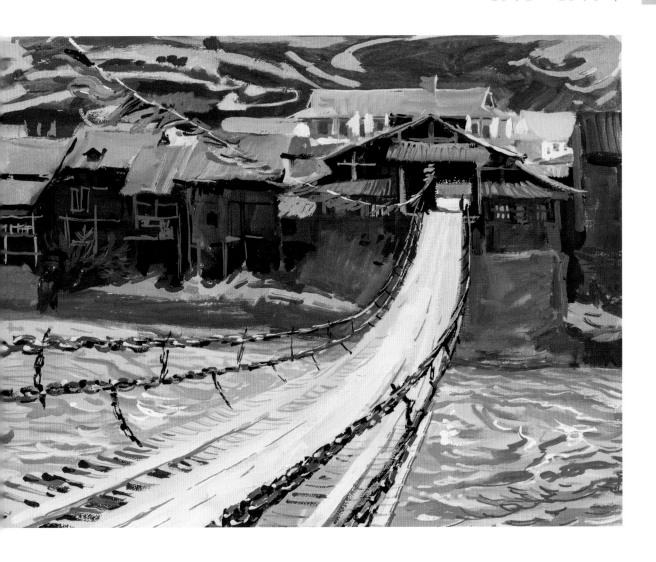

泸定铁索桥的节日②

1977.8

27 cm × 39 cm

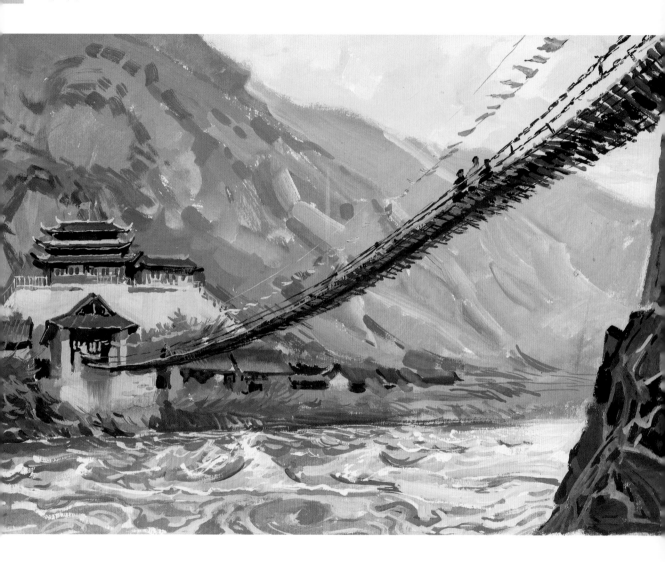

泸定铁索桥的节日③

1977.8

27 cm × 39 cm

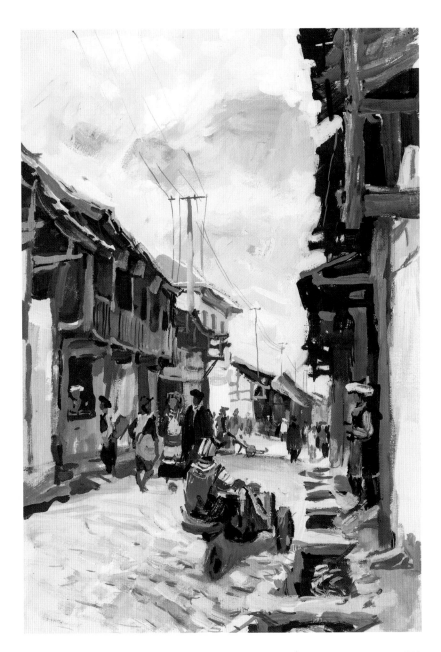

晃宁街头
1977.8
39 cm × 27 cm

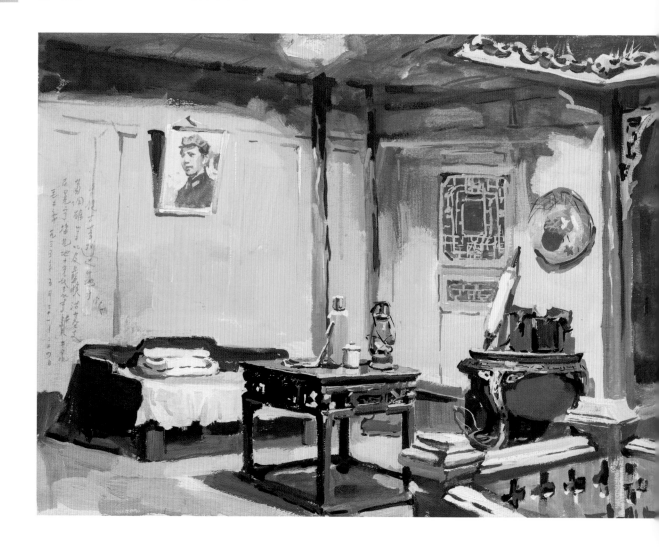

川南冕宁毛泽东故居

1977.8.18

27 cm × 39 cm

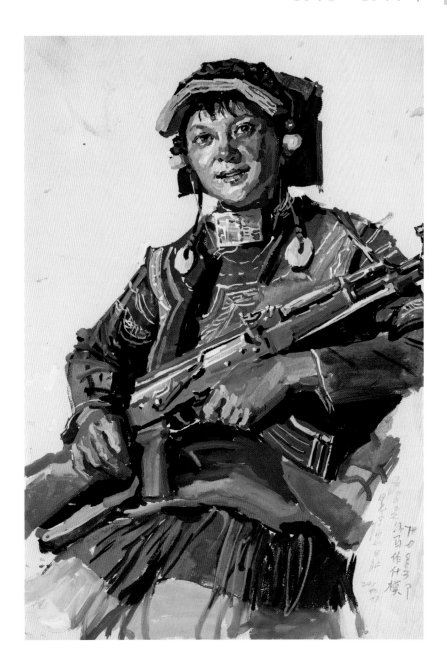

冕宁女民兵阿马作什模
1977.8.20
39 cm × 27 cm

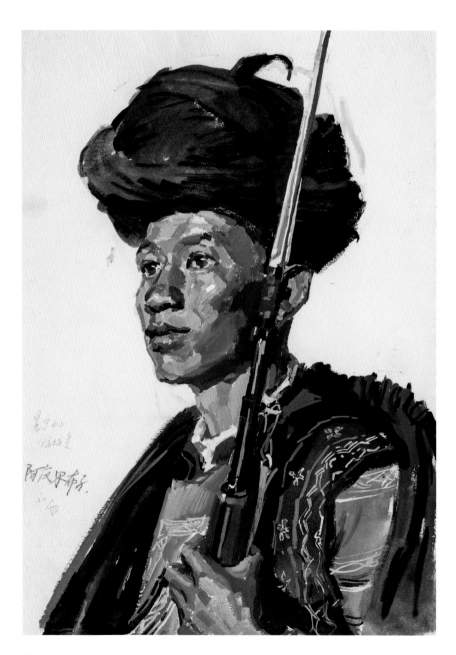

冕宁民兵阿信尔布子
1977.8.20
39 cm × 27 cm

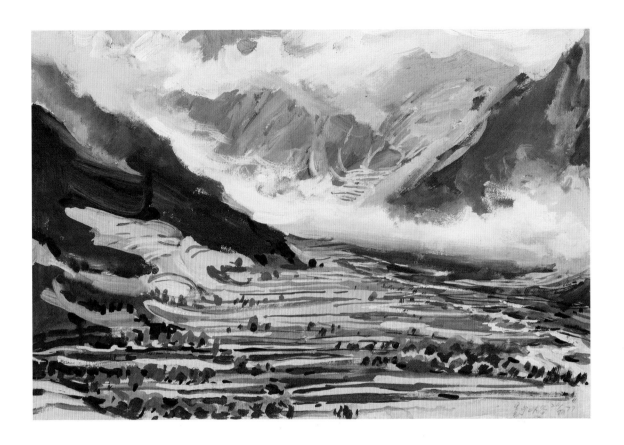

冕宁，位于川西南，是长征中"彝海结盟"的旧址。彝海面对的大峡谷，是我见到的最有气派之景。后来，为创作《彝海结盟》的油画又专程去写生，那里是写生的一块宝地。

———

冕宁大峡谷
1977.8.20
27 cm × 39 cm

127

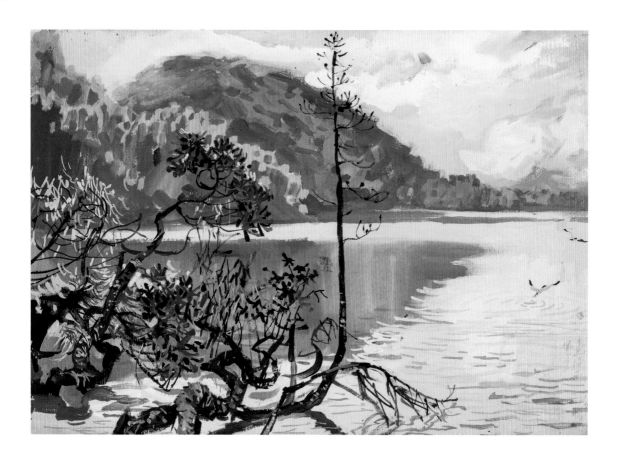

　　彝海，又称袁居海子，是山顶的高山湖，湖边长满杜鹃。我去时赶上涨水，不少杜鹃树在水里，而杜鹃花正在盛开，似乎在追忆当年的刘伯承和小叶丹结盟一幕，歌颂民族团结的历史典范。

———

彝海杜鹃花
1977.8.21
27 cm × 39 cm

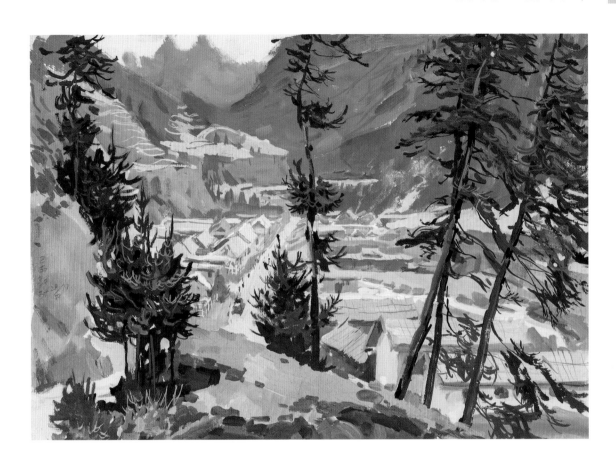

川西巴西镇
1977.8.28
27 cm × 39 cm

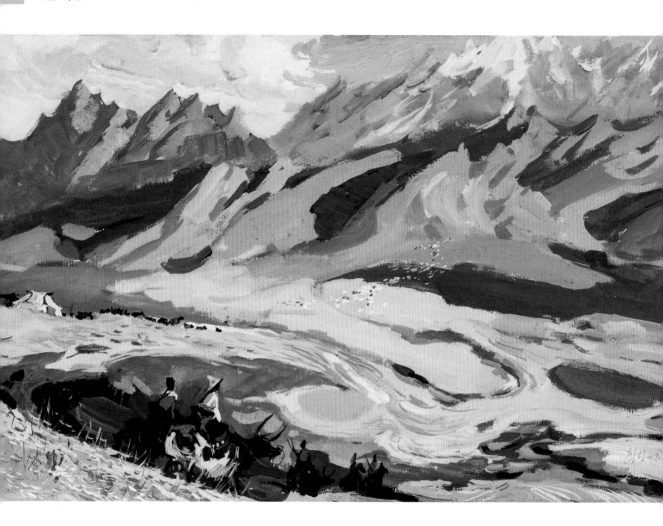

鹧鸪山下
1977.8.4
27 cm × 39 cm

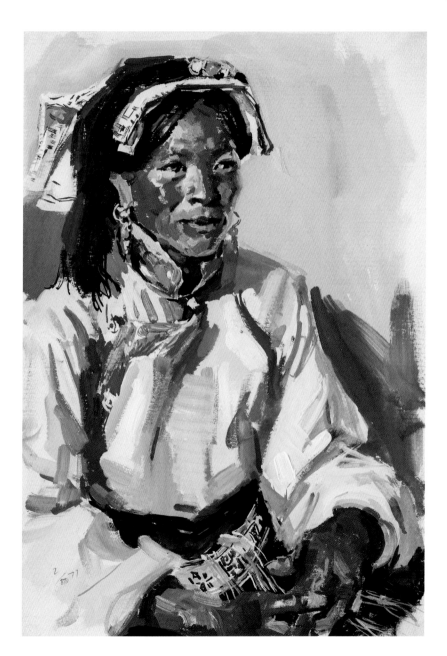

藏族女青年
1977.8.2
39 cm × 27 cm

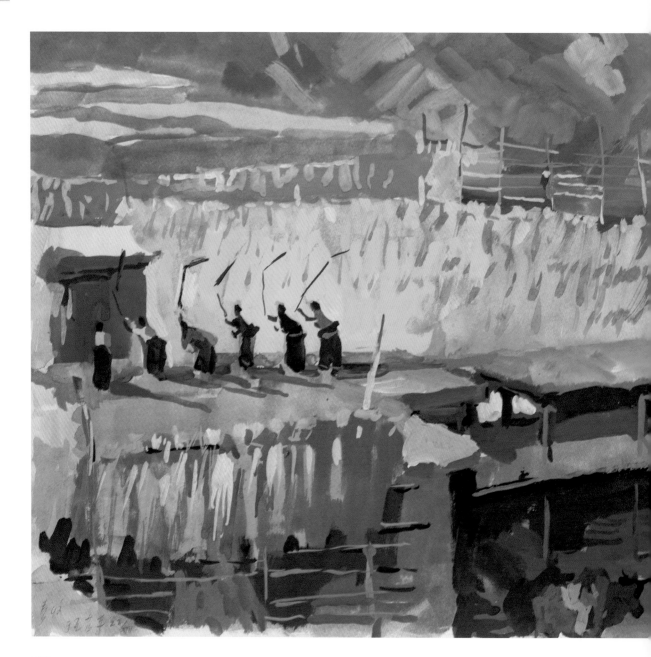

白龙江江畔的藏族同胞的住房与川西南的有很大区别，为土房平顶木结构，到处有晾晒青稞的木架，而屋顶就是场院，可见气候的潮湿。打场的场景很有画感。1975年和1977年的两次长征路写生是我事业的起步，从历史到现实，从生活到艺术，这条路无止境，因为美的永恒。

白龙江畔打场
1977.8.22
27 cm × 39 cm

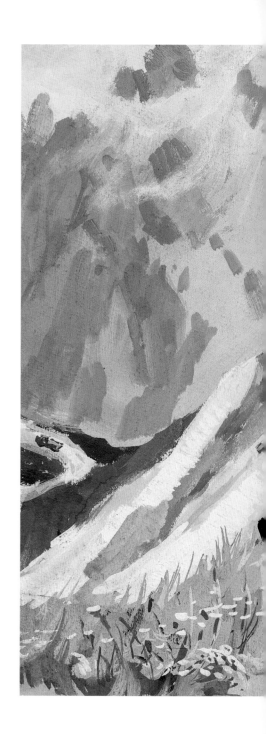

　　毛主席有词："六盘山上高峰，
红旗漫卷西风。"我们在盘旋的山路上
过六盘山，只是下车看看，那风刮得正
紧，实在熬不过躲回车内。这幅画是记
忆画，不过是表明自己也上过六盘山。

——

忆六盘山
1977.7.15
27 cm × 39 cm

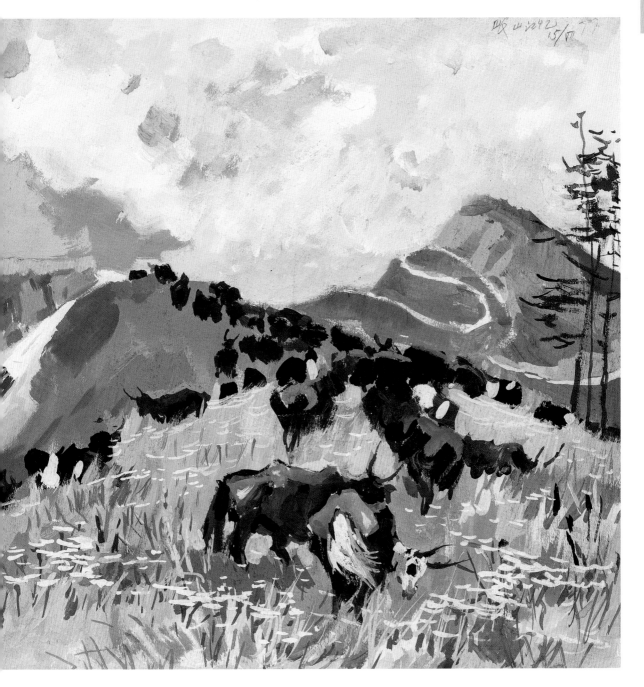

135

03 红旗渠

共23幅　1978年

　　1978年我赴河南林县（今林州市）王屋山红旗渠写生。从山顶水库到分渠、支渠与工地，我领略了和大庆铁人一般的精神。岩石在泉中五彩斑斓，悬崖间的渠道上，辉映着蓝天绿林的光斑。我漫步其间，深感因为有汗水才有渠水，才有红旗渠之路。

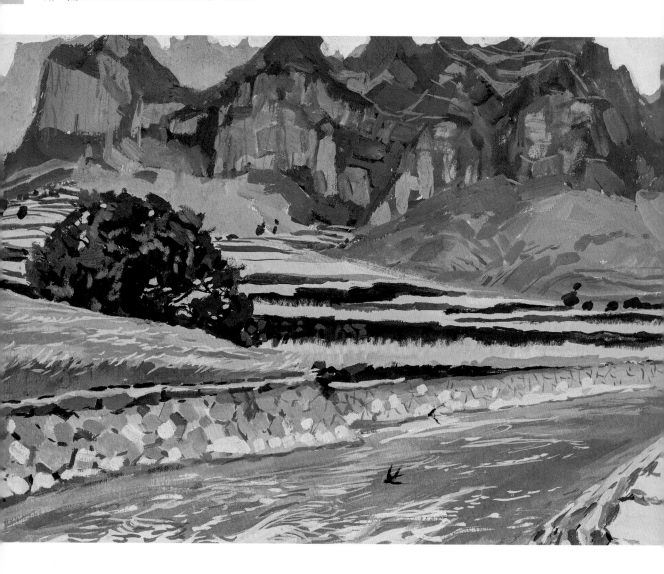

红旗渠
1978.5
27 cm × 39 cm

138

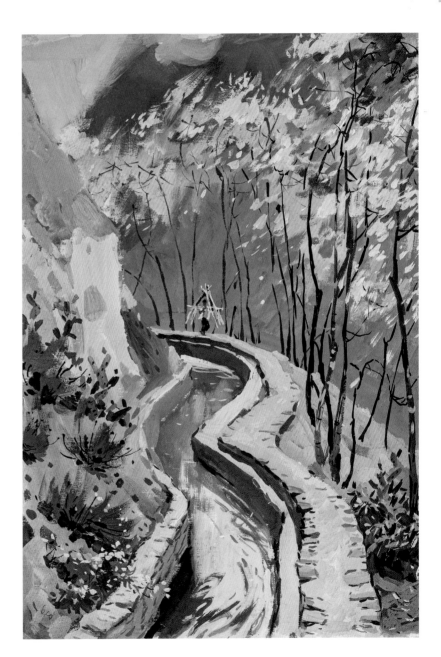

渠道山歌
1978.5.6
39 cm × 27 cm

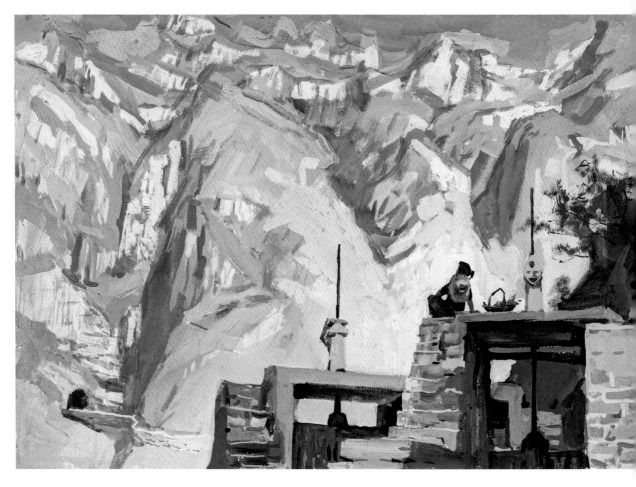

　　这里刊登的多幅红旗渠写生，描绘的是生活的奇迹，且多是精神的写
照，这种精神对写生有极大的影响。每幅写生都有新角度、新视野，甚至构
图、色调的处理。所以即便是写生，也要有激情、多跑路、多动脑筋。

————

王屋山渠
1978.5
27 cm × 39 cm

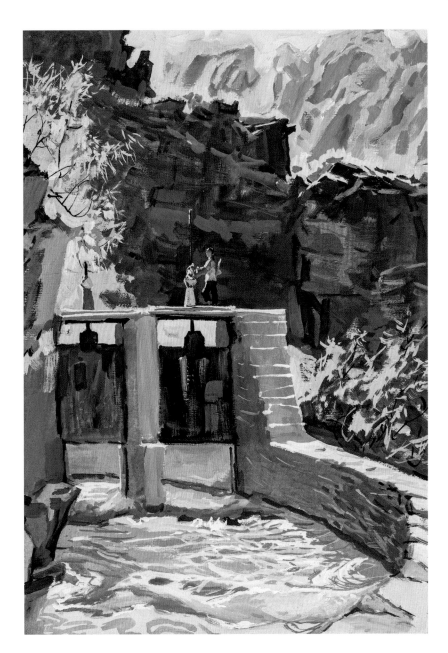

开闸放水
1978.5
39 cm × 27 cm

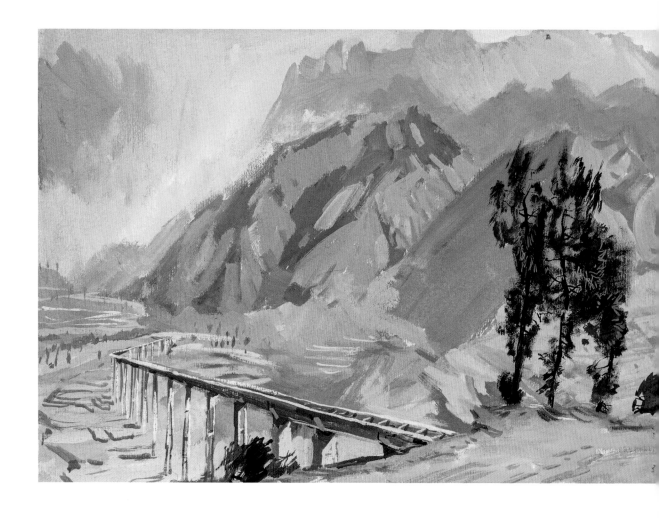

飞水桥
1978.5.3
27 cm × 39 cm

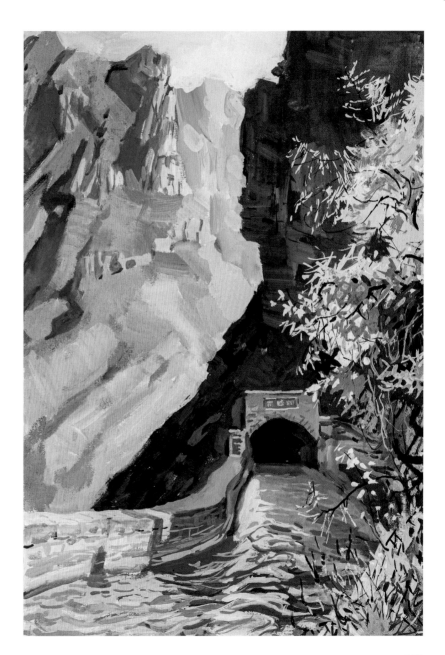

寨滕洞
1978.5
39 cm × 27 cm

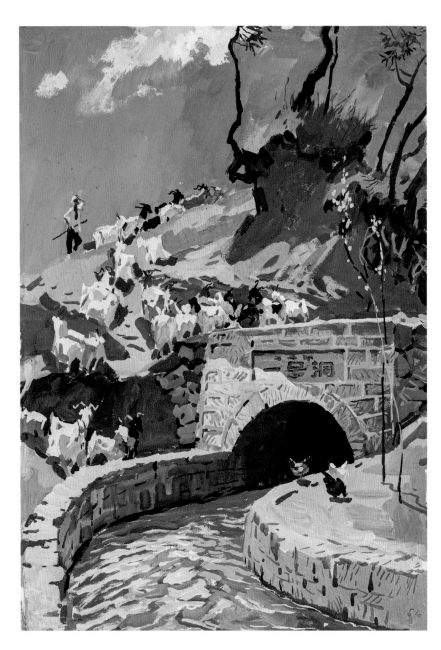

一号洞
1978.5.6
39 cm × 27 cm

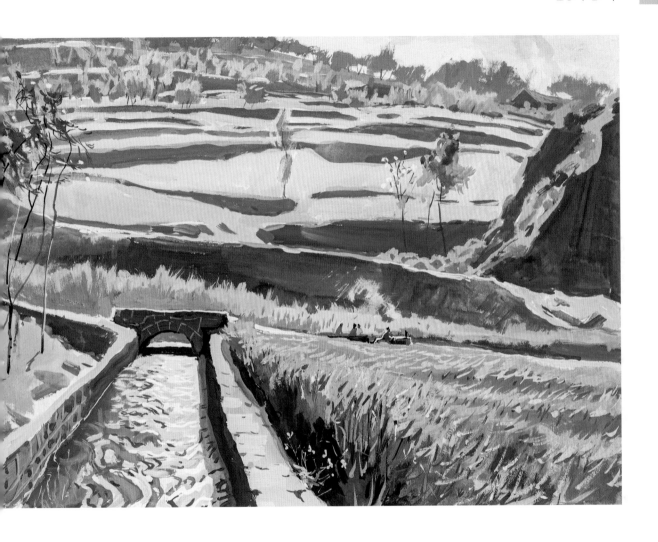

灌田
1978.5.6
27 cm × 39 cm

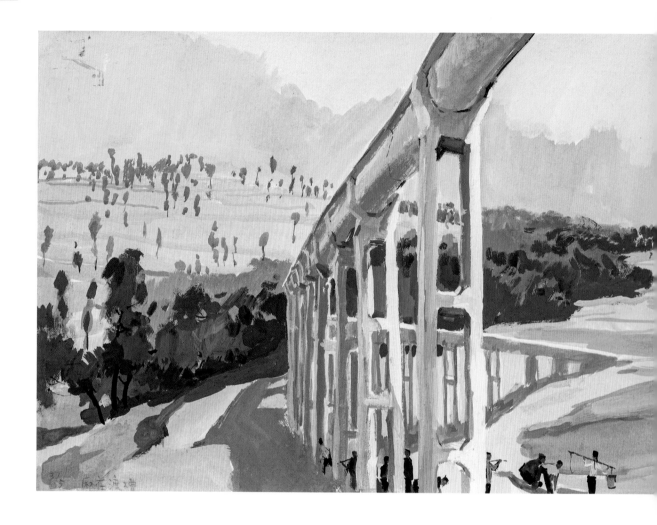

麻庄渡槽
1978.5.3
27 cm × 39 cm

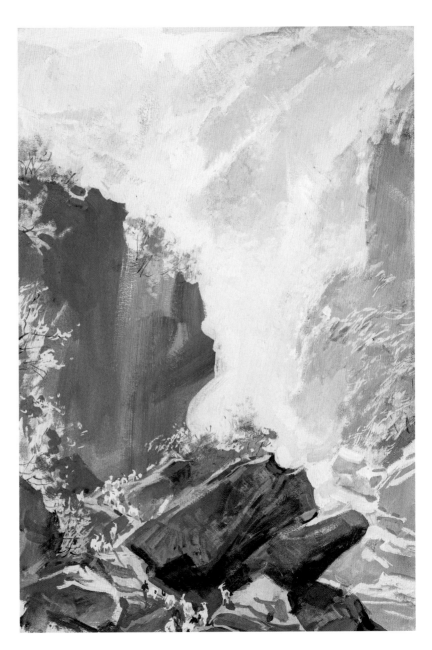

晨
1978.5
39 cm × 27 cm

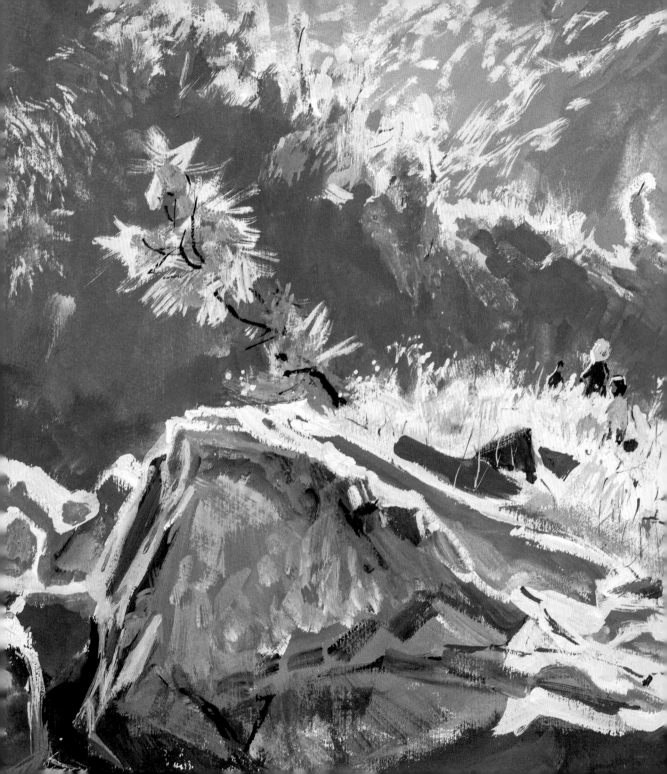

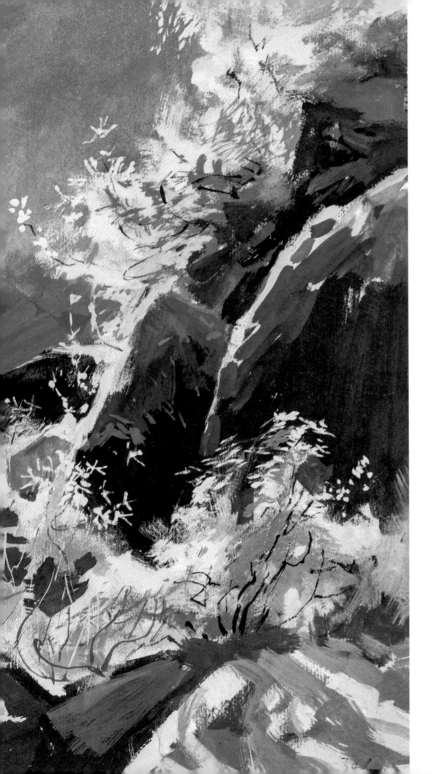

山路
1978.4.30
27 cm × 39 cm

田园交响
1978.5.6
27 cm × 39 cm

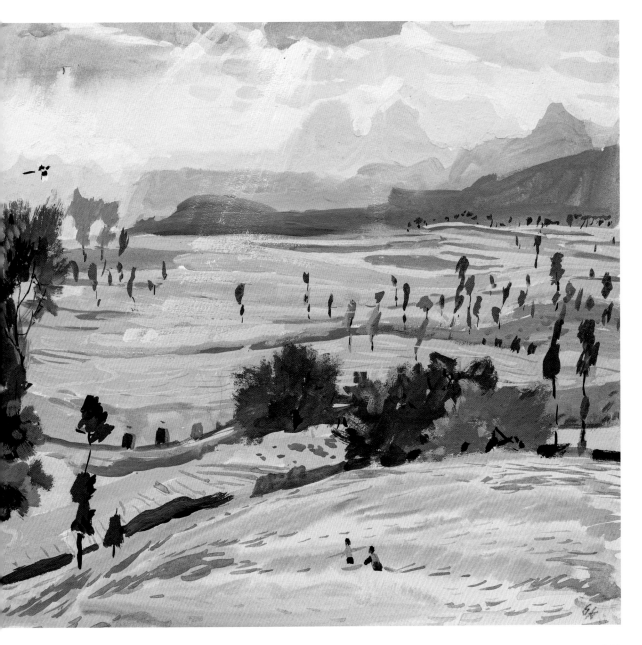

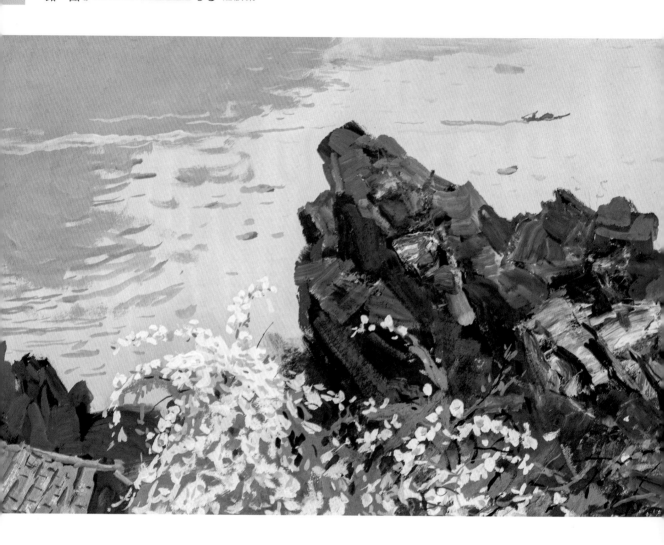

水库泛舟
1978.5
27 cm × 39 cm

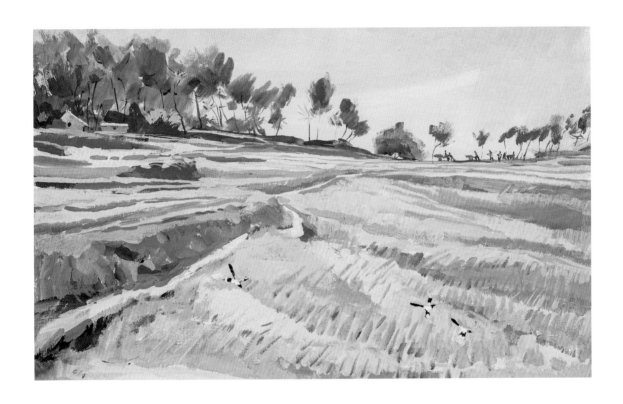

晨曲
1978.5.4
27 cm × 39 cm

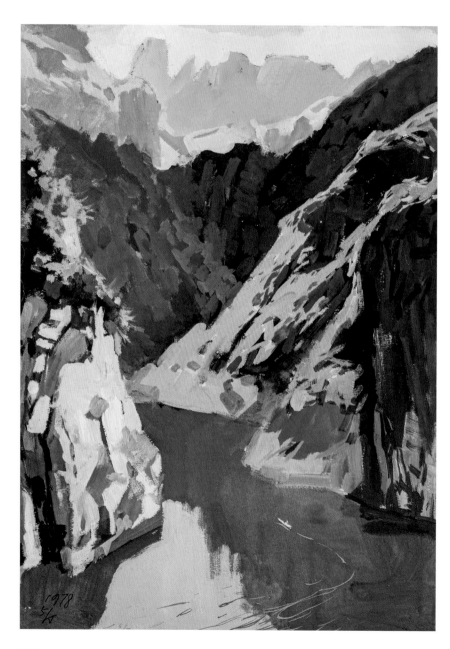

王屋山水库①
1978.5.5
39 cm × 27 cm

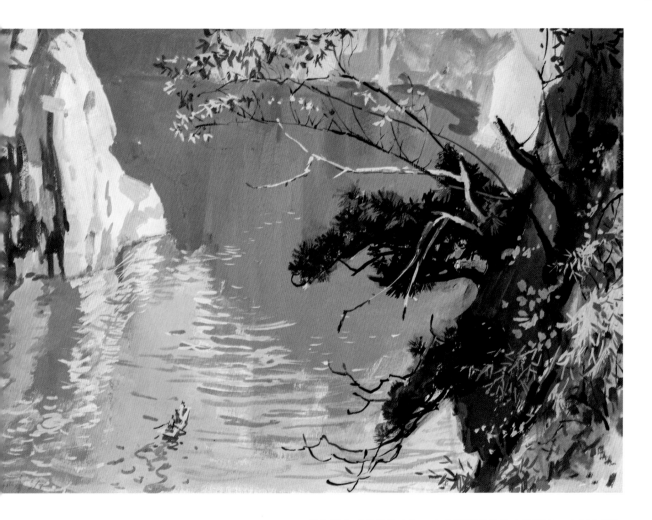

毛主席在《愚公移山》一文中讲到愚公移山的寓言，山指太行和
王屋。我在王屋山顶新修的水库泛舟，心旷神怡，因此写生也很抒情。

王屋山水库②
1978.5.5
27 cm × 39 cm

155

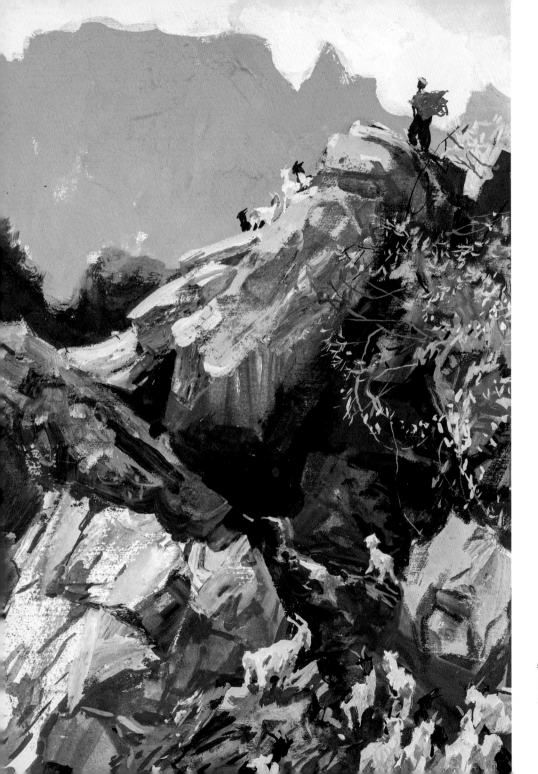

牧羊人
1978.5
39 cm × 27 cm

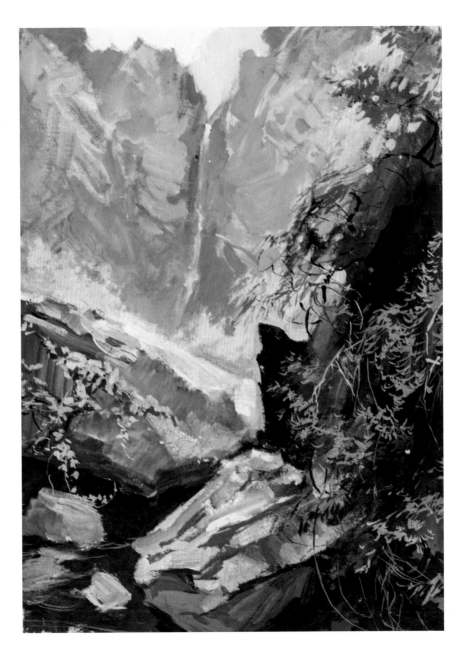

涧
1978.5
39 cm × 27 cm

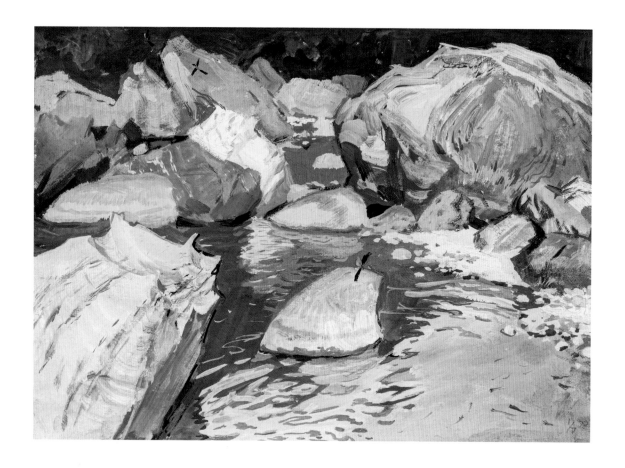

　　我在泉边头一次发现山石之美，其形其色加之一种红肚子的小鸟在其间飞翔，这种宁静而纯净的美感，使我作此画成为一种享受。

———

彩石山泉
1978.5.1
27 cm × 39 cm

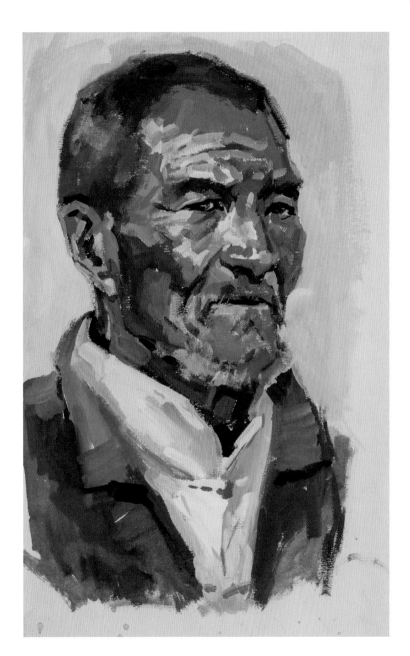

水库老乡
1978.5
39 cm × 27 cm

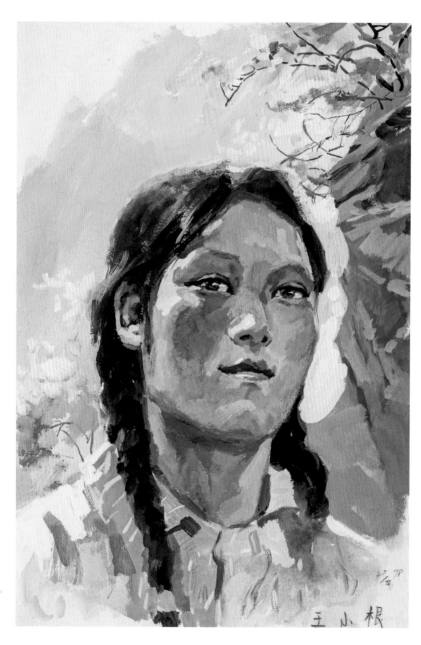

妇女队长王小根
1978.4.27
39 cm × 27 cm

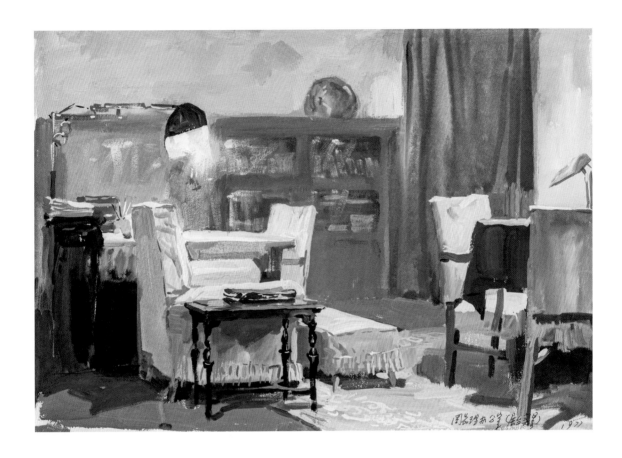

在周总理逝世周年，以怀念之情在革命博物馆举办了特展。展厅中原样复制了周总理在中南海的办公室。我也算是"现场写生"，除表崇敬之情外，也是为油画《周总理和科学家杨石先》画背景，此画参加了全国科技美展。

——

周总理办公室
1977（1978）
27 cm × 39 cm

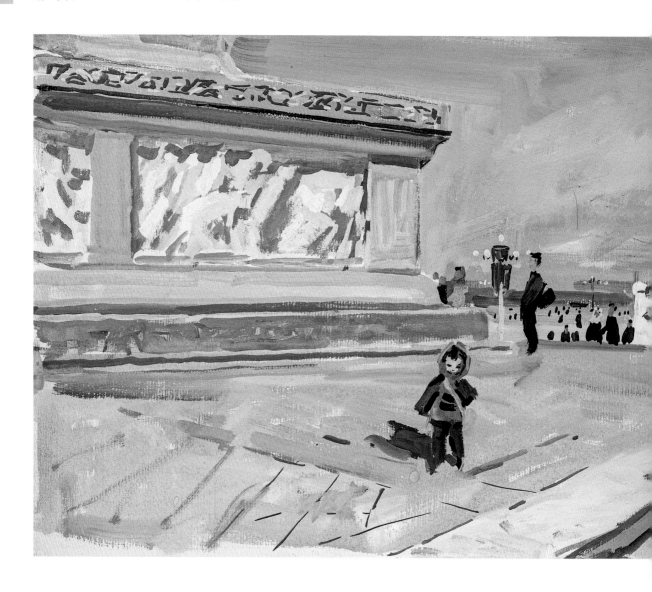

纪念碑座写生（为创作油画《血与心》收集的素材）
1978
27 cm × 69 cm

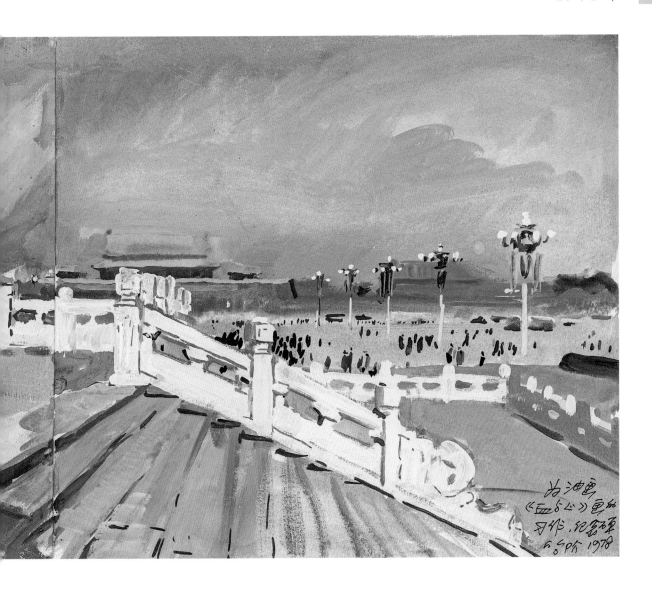

为油画
《血与心》画的
习作·纪念碑
6时价 1978

1978年我在构思一幅大型主题性油画创作，表现1976年因悼念周总理逝世而爆发的"天安门事件"。构图确定后除画了不少肖像习作外，又到人民英雄纪念碑的底座边去写生。作品题为《血与心》，参加了第四届全国美展。

04 十渡

共28幅　1979年

十渡，京西南门头沟一美景。正值秋日，柿子林里的果树像挂满了红灯笼的圣诞树。老乡用带铁钩和布袋的长竿摘柿子，待毛驴满垛后便沿山路返村，路过我们师生写生坐的田埂，老乡把熟柿子码成一排，请我们品尝。我记得那次画得很起劲，忽有学院电话打到大队部，让我速返天津，参加第四次文代会的天津代表团，其后之热闹，则是另外一番风光了。

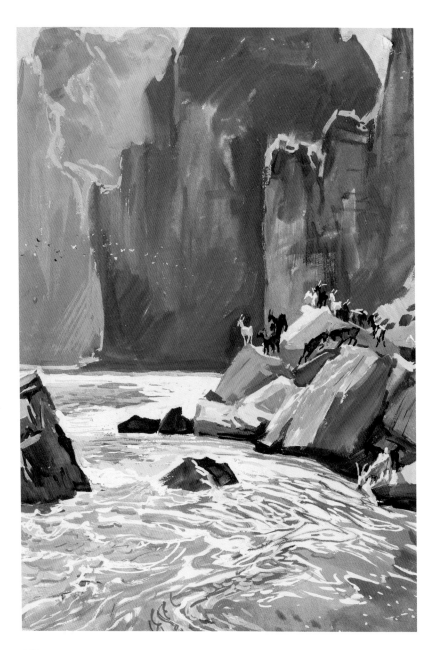

山峦层叠在逆光中形成金色边缘线，这种形式感在艳阳之秋日里构成了画意。写生重要在于首抓画意，有了画意，作画便有了激情，画出来才能感人。

——

逆光①

1979.10

39 cm × 27 cm

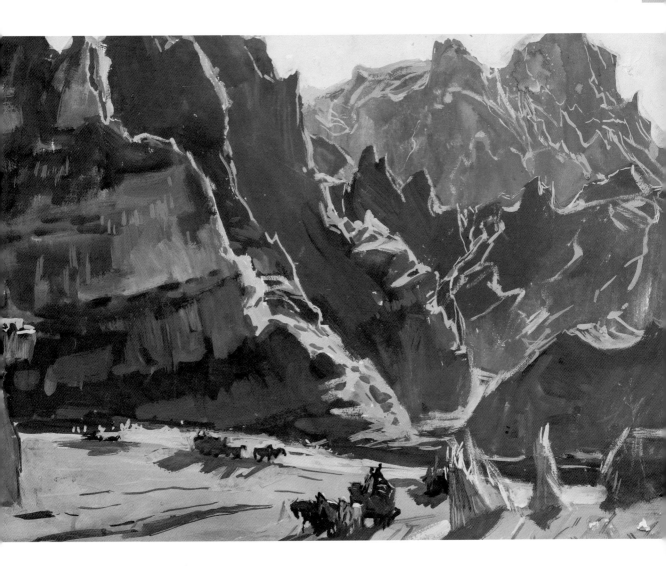

逆光②
1979.10
27 cm × 39 cm

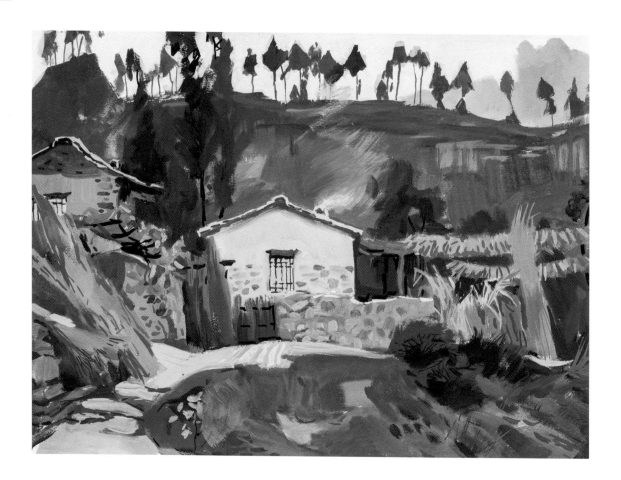

晓
1979.10
27 cm × 39 cm

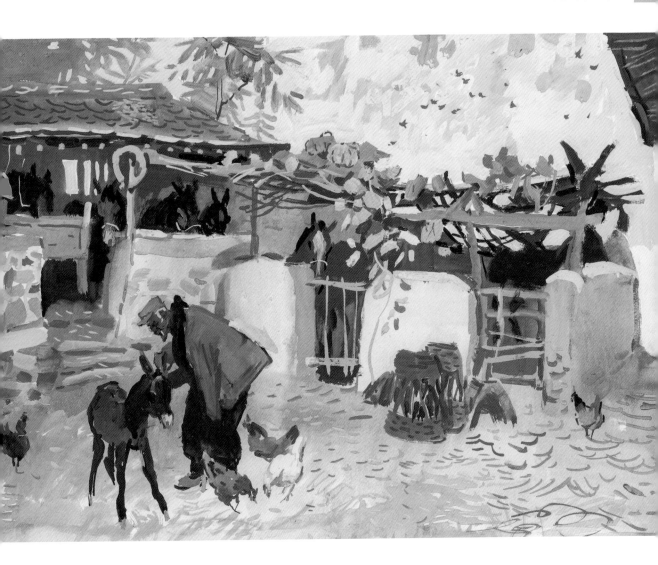

饲养院
1979.10
27 cm × 39 cm

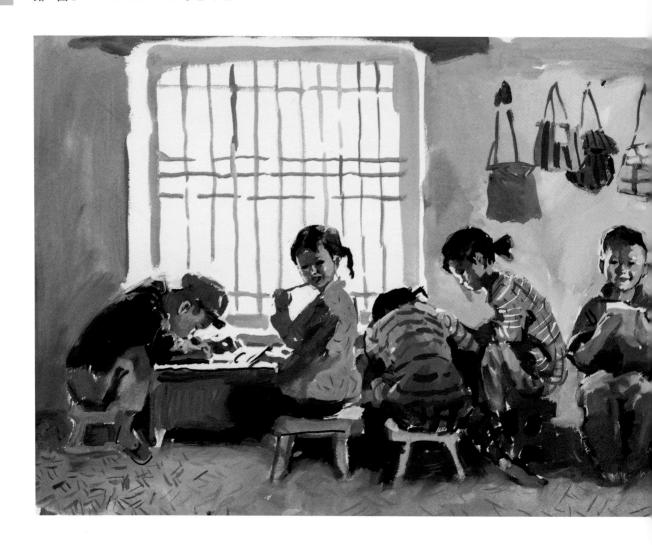

写作业的小学生
1979.10.10
27 cm × 39 cm

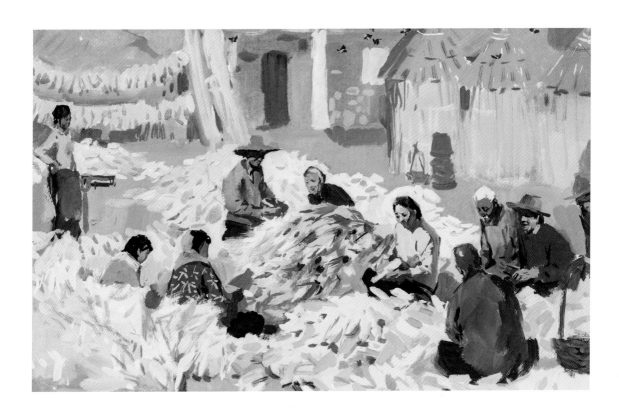

室内和室外以人物为主的场面写生，本身就是现场的创作。要有总体构想，要确定人物主体，然后依次展开。虽然现场写生人都在运动中，但抓住主要人物，一切皆活。我带学生画这些写生，目的是要让学生学习活的基本功。当然这需要多次的实践才能把握。

———

剥玉米
1979.10
27 cm × 39 cm

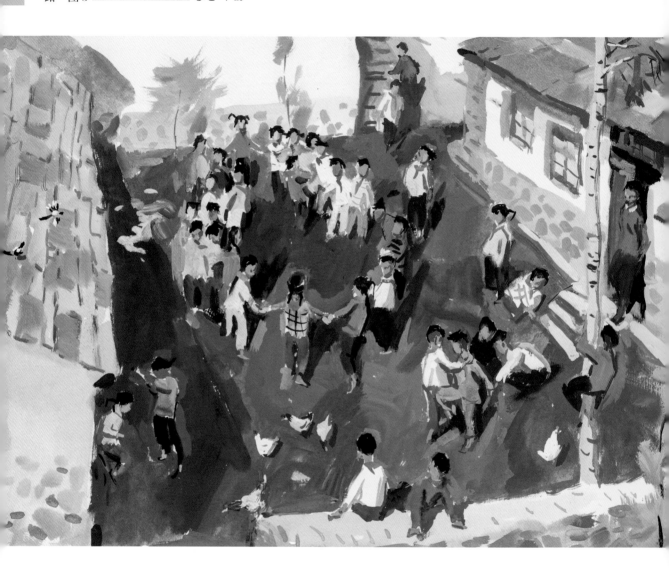

小学课间
1979.10
27 cm × 39 cm

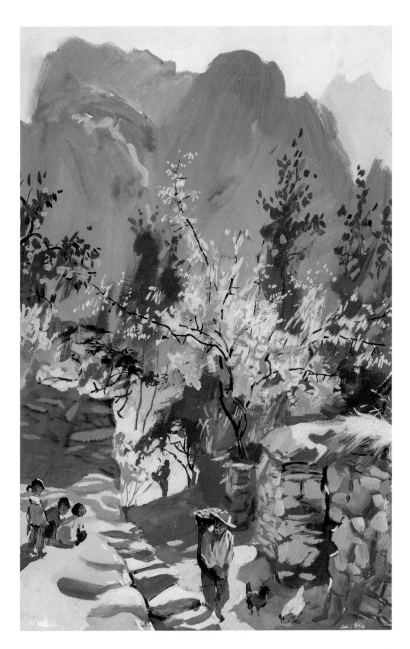

村口
1979.10
39 cm × 27 cm

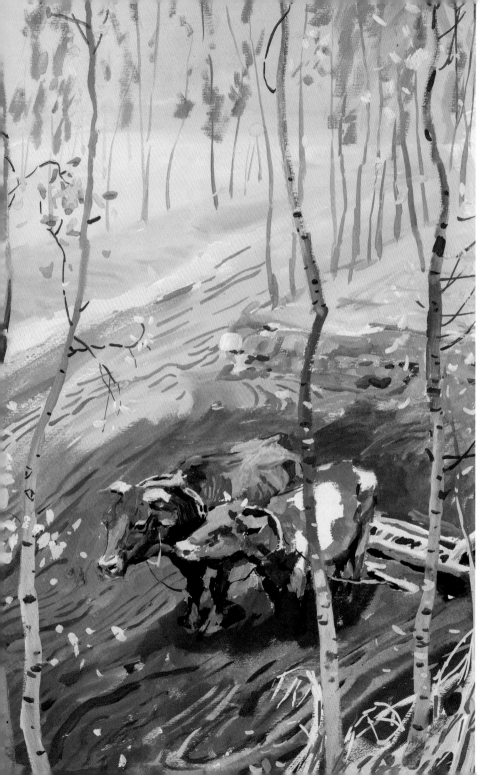

十渡山多地少，多为梯田，我见农民耙地间休息，正好给了我写生的机会，两头牛成了画面主角，这种生活情趣要抓住也是可遇不可求的事。

———

田间
1979.10
39 cm × 27 cm

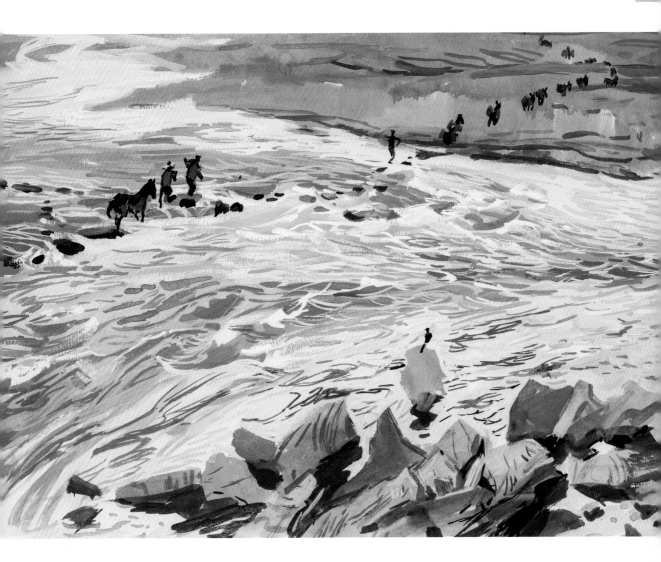

徒涉

1979.10

27 cm × 39 cm

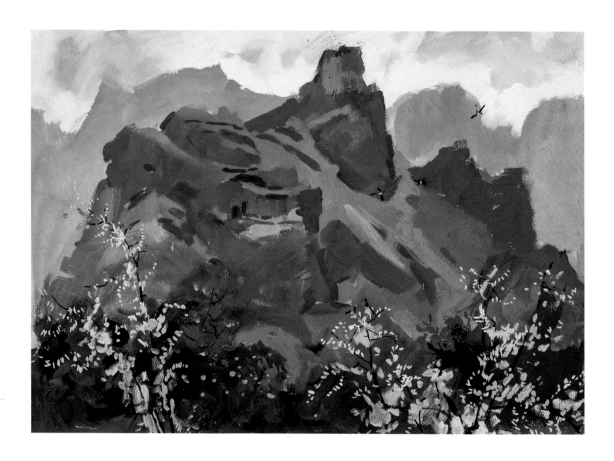

暮色
1979.10
27 cm × 39 cm

176

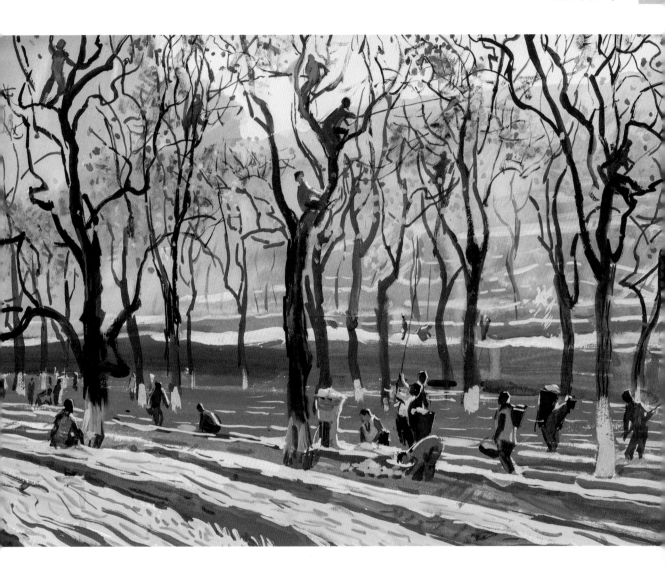

收柿子

1979.10

27 cm × 39 cm

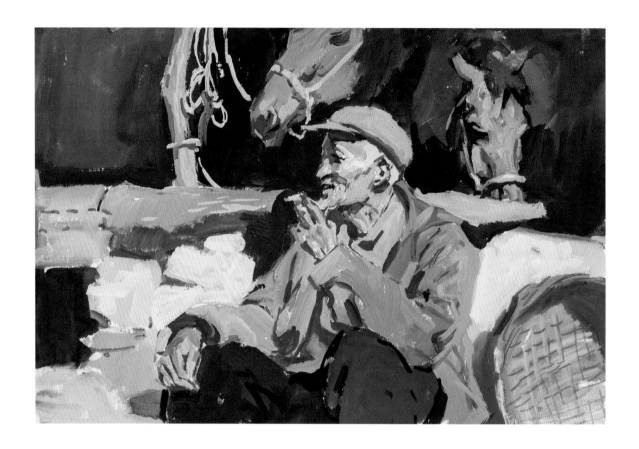

老饲养员像
1979.10
27 cm × 39 cm

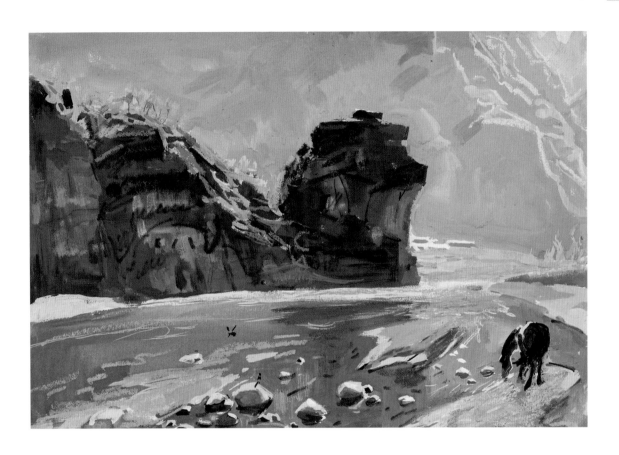

十渡河口
1979.10
27 cm × 39 cm

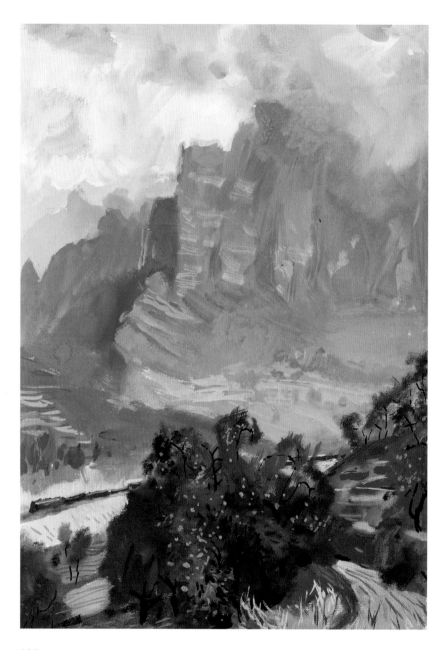

山间铁路
1979.10
39 cm × 27 cm

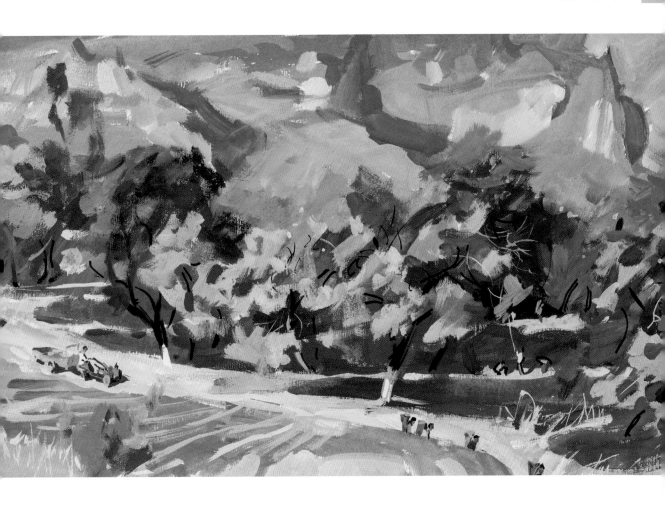

柿林
1979.10
27 cm × 39 cm

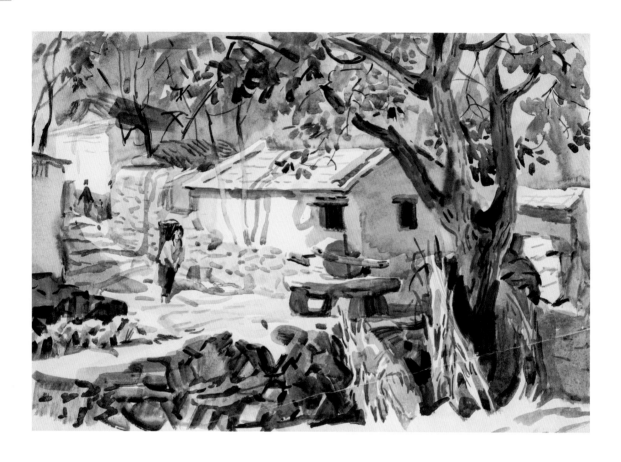

村头
1979.10
27 cm × 39 cm

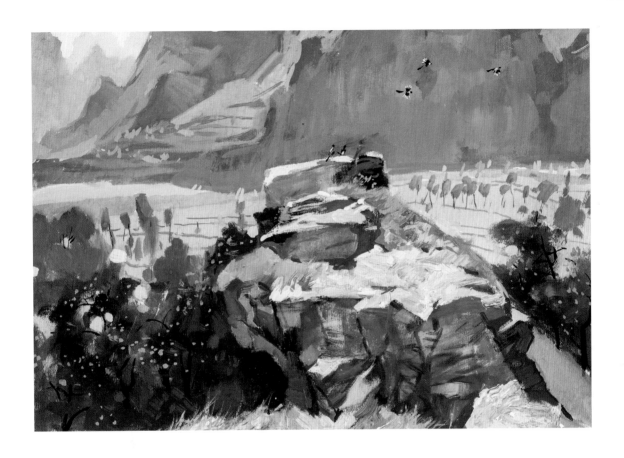

岩山
1979.10
27 cm × 39 cm

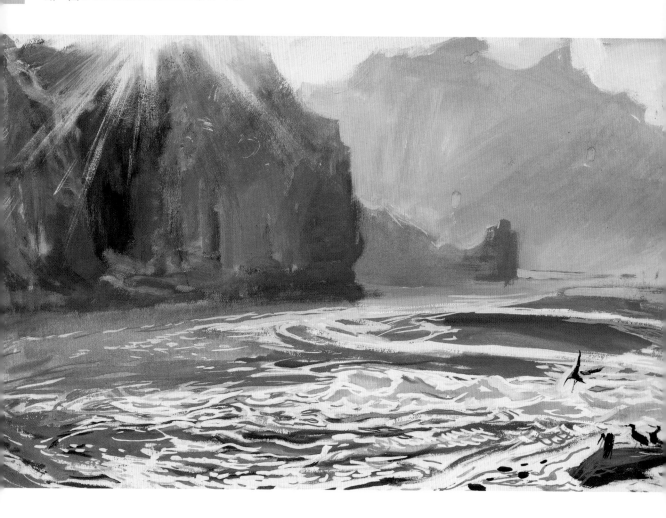

十渡河拐口
1979.10
27 cm × 39 cm

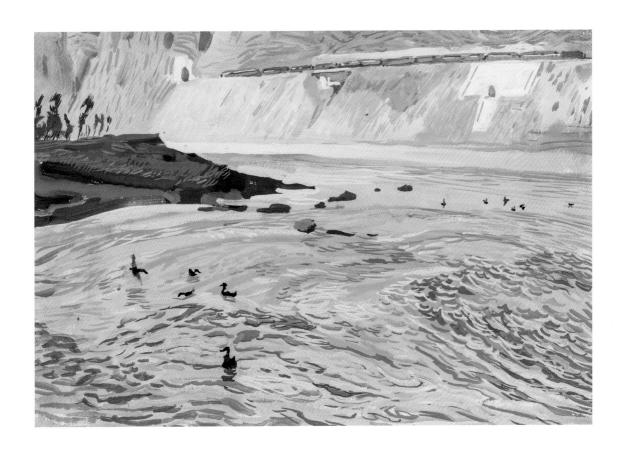

山水一色
1979.10
27 cm × 39 cm

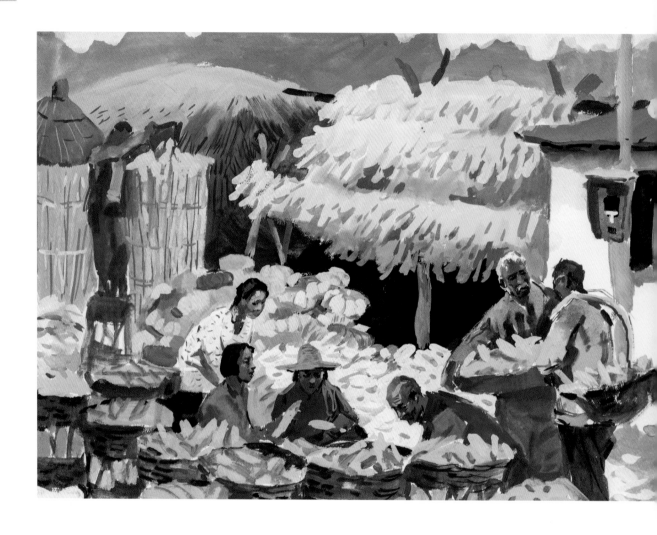

收获
1979.10
27 cm × 39 cm

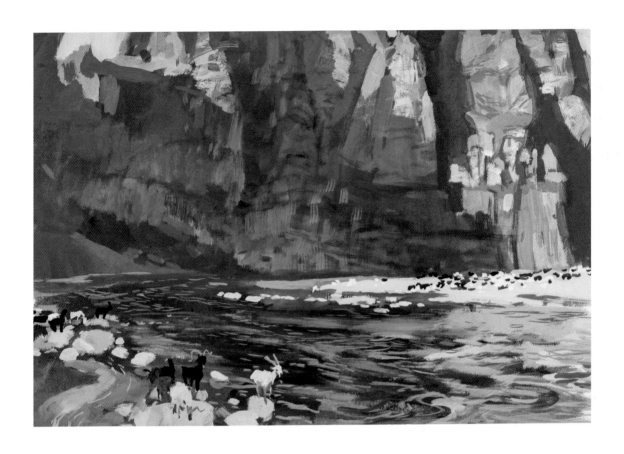

六渡河湾
1979.10
27 cm × 39 cm

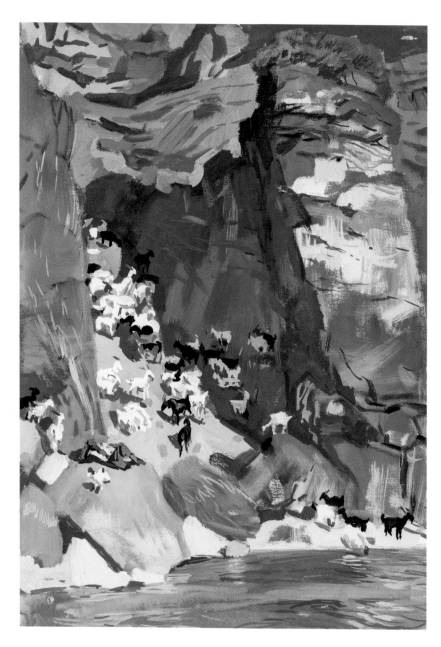

河湾羊圈
1979.10
39 cm × 27 cm

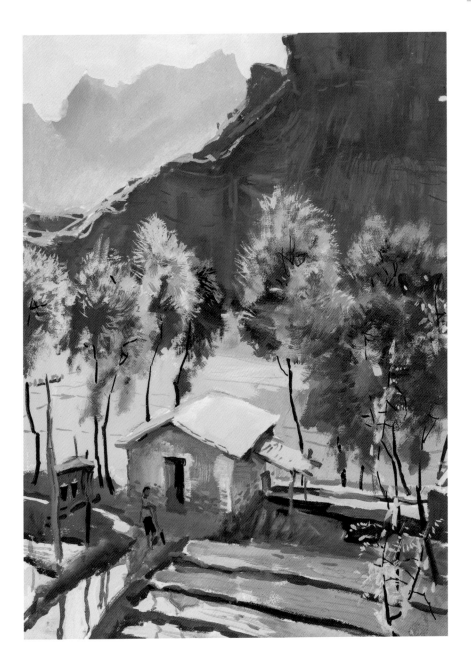

电灌房
1979.10
39 cm × 27 cm

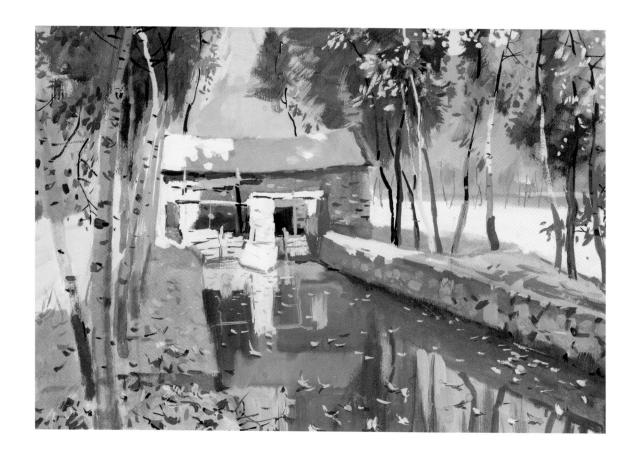

　　《磨坊》宁静之秋意，表达了我内心的诗情。后来曾想整理
成创作，均未成功。现在想来现场写生也是有优势的。此时、此
地、此心、此境，过去之后，再重复竟如"刻舟求剑"了。

———

磨坊
1979.10
27 cm × 39 cm

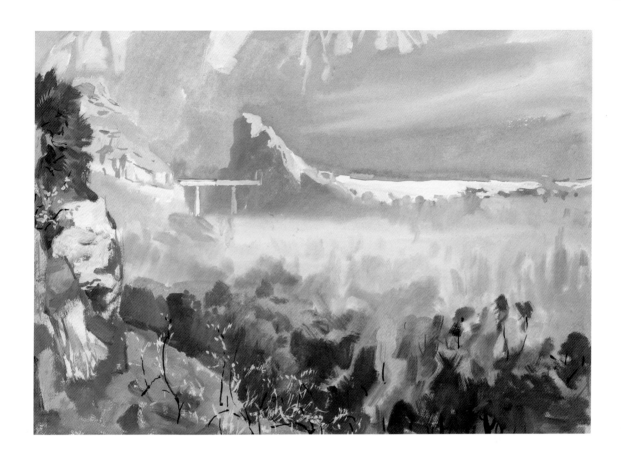

晨雾
1979.10
27 cm × 39 cm

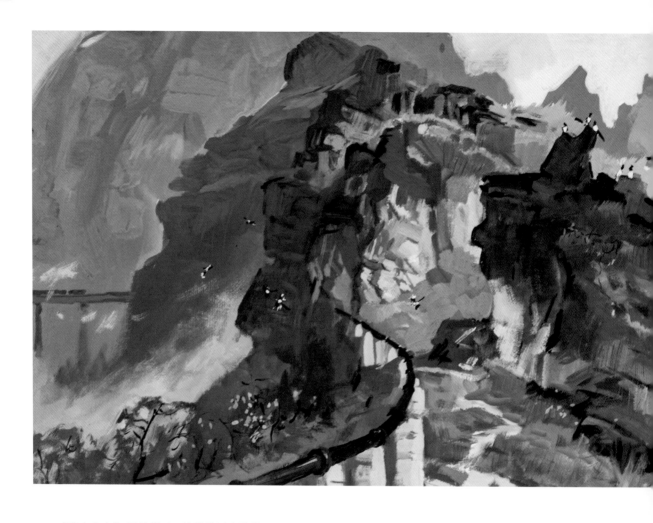

　　《穿山火车》属双联画。这样的写生是提
前选景，用两张纸联结，于现场完成。

———

穿山火车
1979.10
27 cm × 69 cm

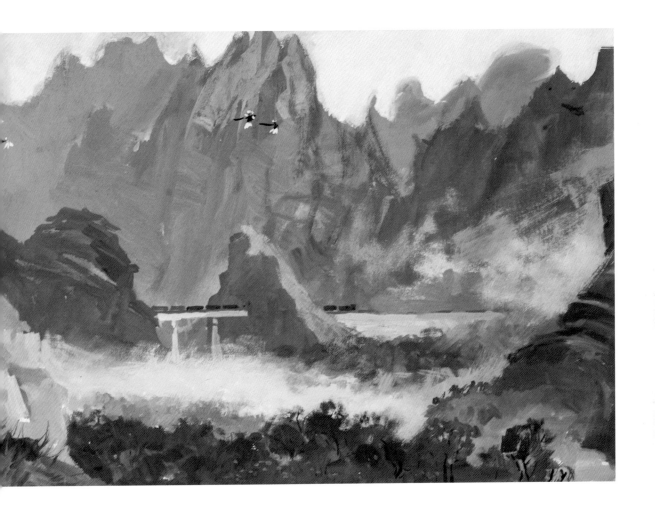

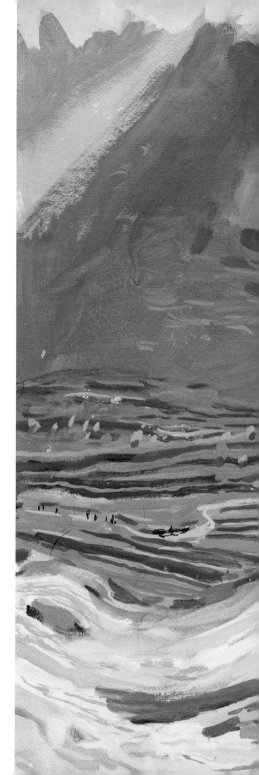

　　这是从山上看大河湾的双联画。遇到如此气派的场面，自觉纸张太小，故将两张纸竖联，画幅偏方，如此相对现场就已经很有宏观感了。其实画出气势磅礴不在于纸张大小，而在于画面容量。

————

大河奔流
1979.10
39 cm×54 cm

194

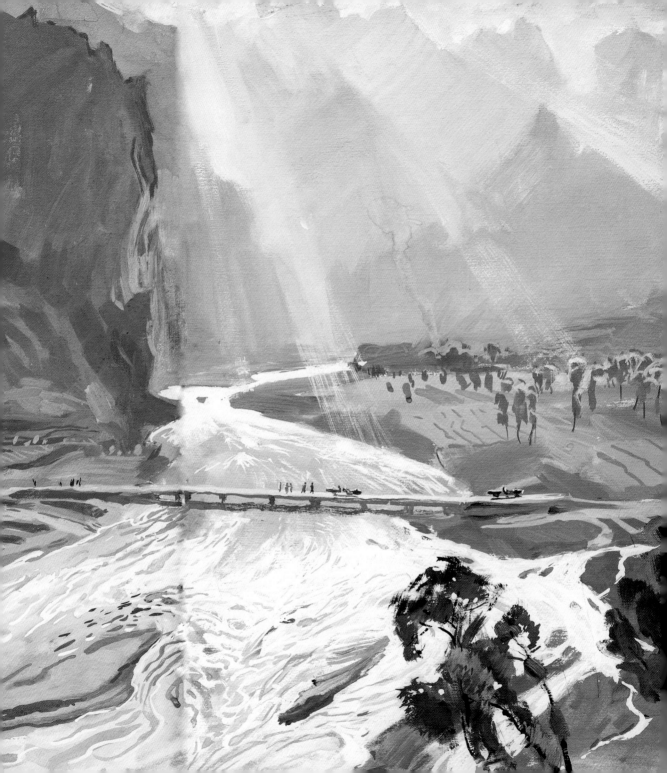

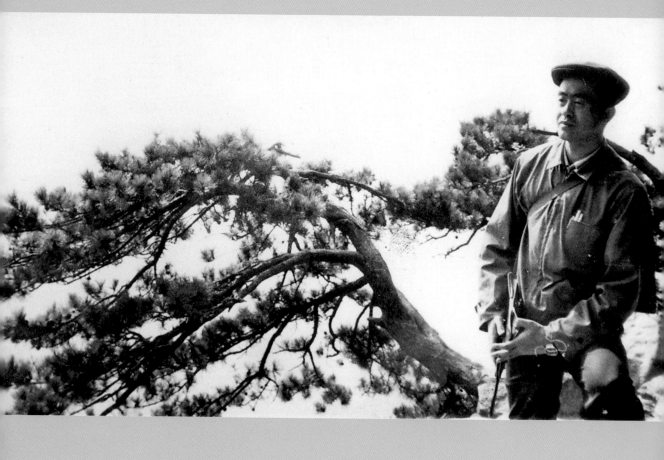

05 大连造船厂

共25幅 1980年

　　我去过大连造船厂、山东长岛渔港多次。从天津海河大光明摆渡口乘海轮很方便，而且船票很便宜，对于自带被褥、画具的师生来说，有卧铺躺着去，是十分惬意的，不过要是赶上有风浪，就不那么愉快了。

　　记得在大连文化馆一个带戏台的老院子里，我给百名美术爱好者示范水粉画写生，场面壮观。在船厂午休时和工人球迷一起看球，也是一乐。

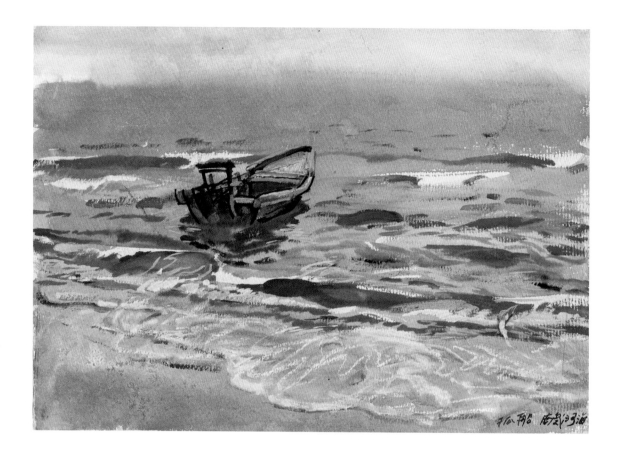

孤船
1980.7
27 cm × 39 cm

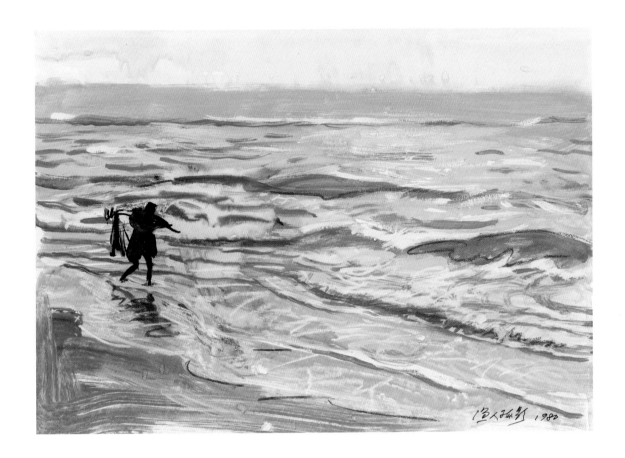

渔人
1980.7
27 cm × 39 cm

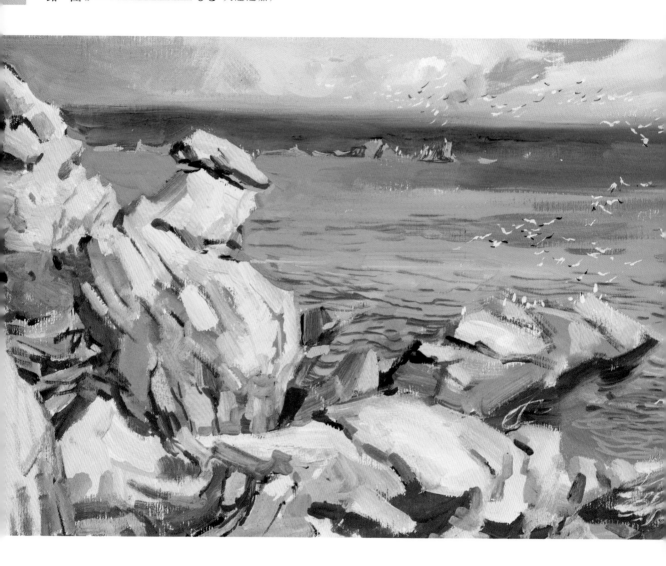

山东龙须岛
1980.5
27 cm × 39 cm

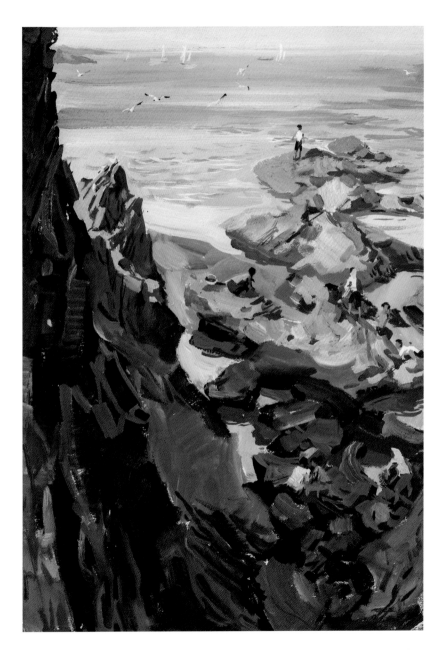

落潮
1980.5
39 cm × 27 cm

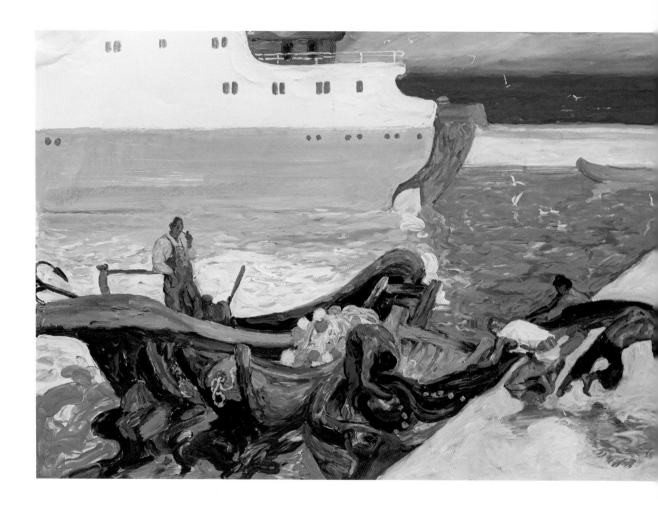

起锚
1980.5
27 cm × 39 cm

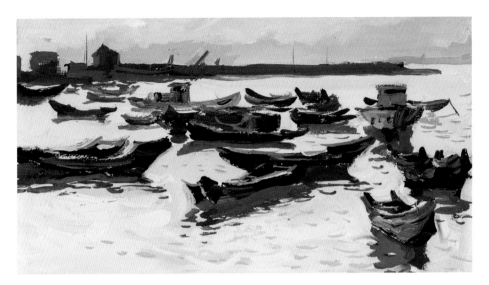

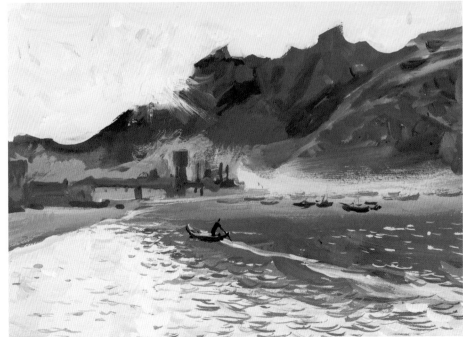

渔港之晨
1980.5
18 cm×26 cm（上）
27 cm×39 cm（下）

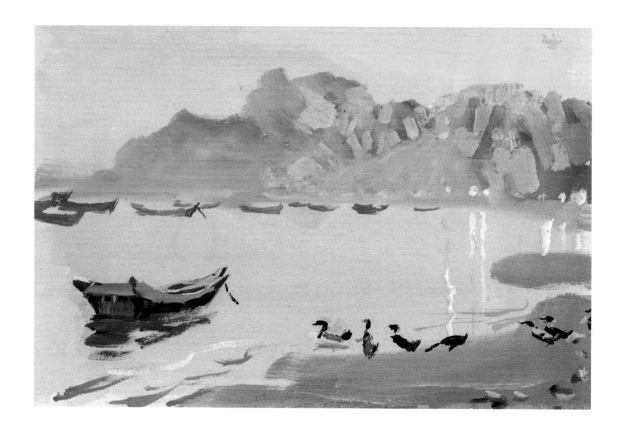

　　《渔港之晨》《长岛》均为小画，都是在拂晓前匆匆而就。有点像我从留学苏联老师那里学来的小油画，不过32开大小，以色及境的一种练习，很便捷，实践量多，是有益的学习方式。

———

长岛
1980.5
27 cm × 39 cm

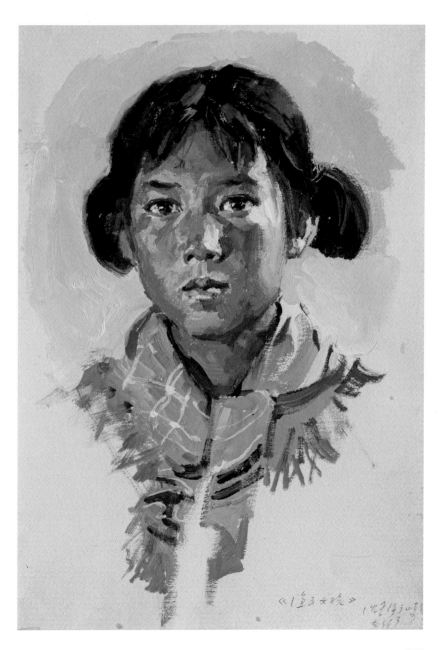

渔民女孩·山东龙须岛
1980.5
26 cm × 18 cm

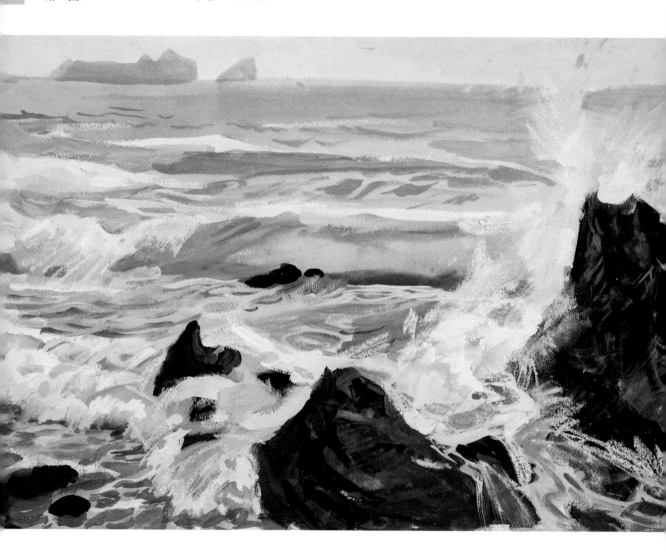

大连老虎滩之浪
1980.10
27 cm × 39 cm

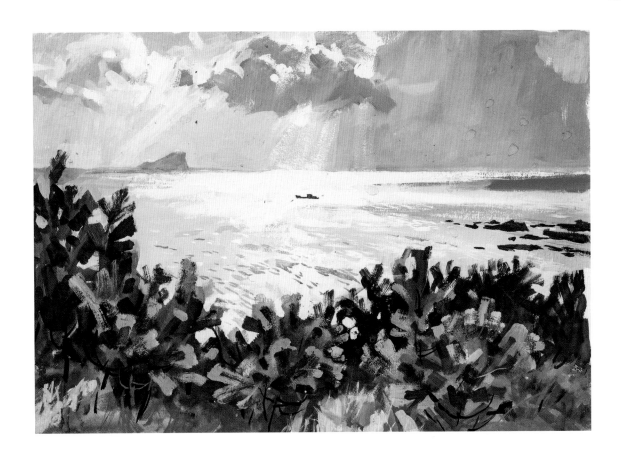

奇冷
1980.10
27 cm × 39 cm

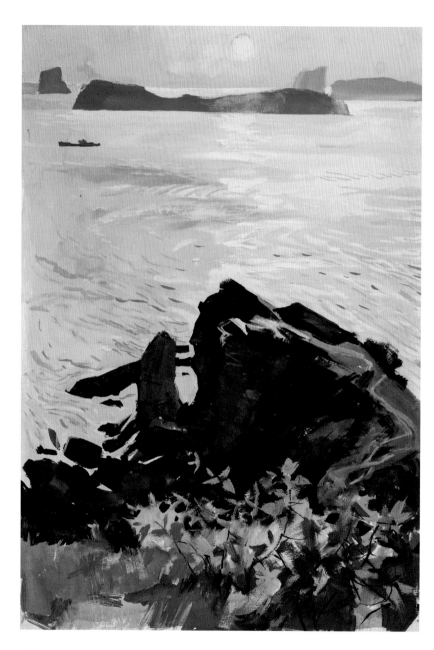

日落水熔金
1980.10
39 cm × 27 cm

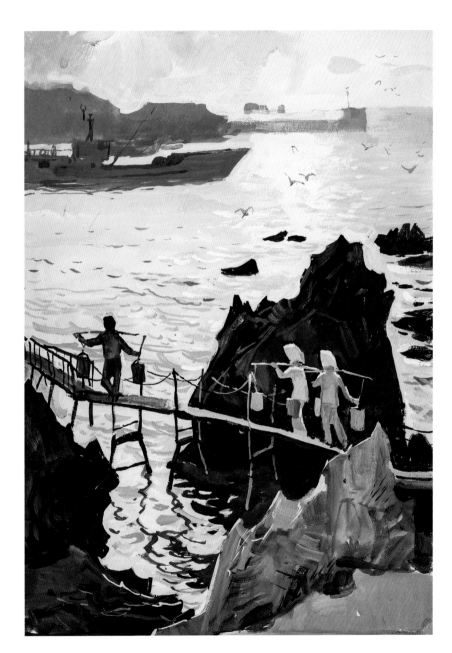

大连老虎滩
1980.10
39 cm × 27 cm

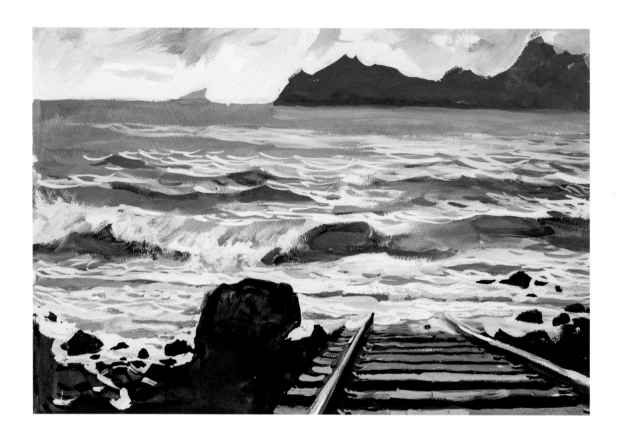

通向大海的轨道
1980.10
27 cm × 39 cm

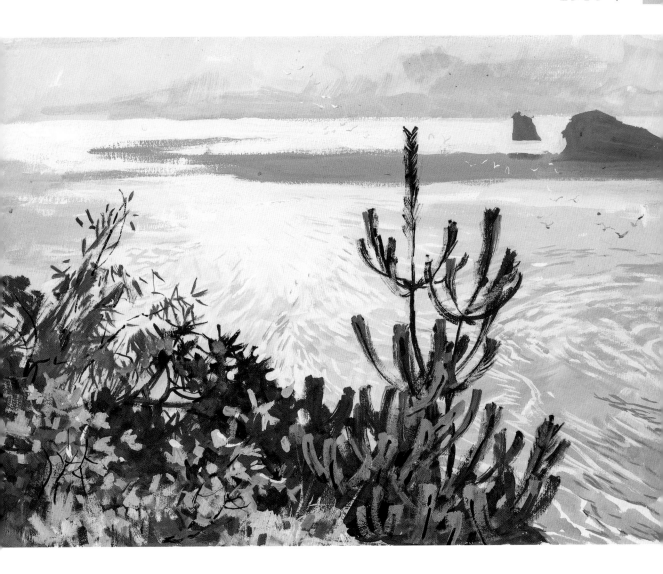

大连湾
1980.10
27 cm × 39 cm

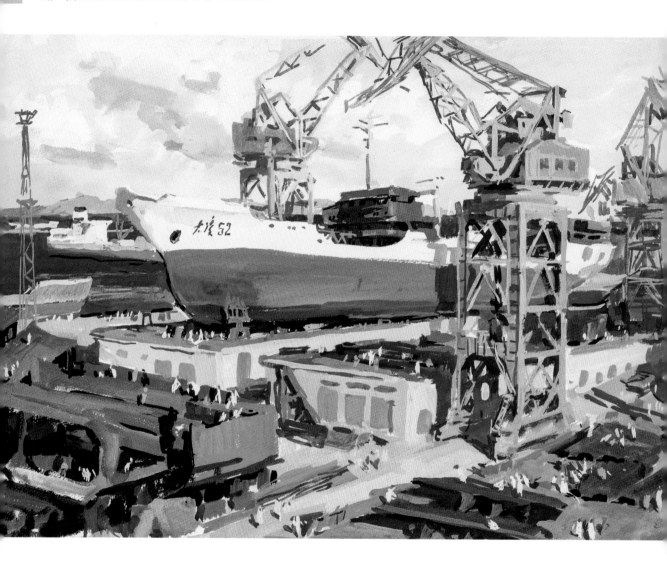

造大船
1980.10.22
27 cm × 39 cm

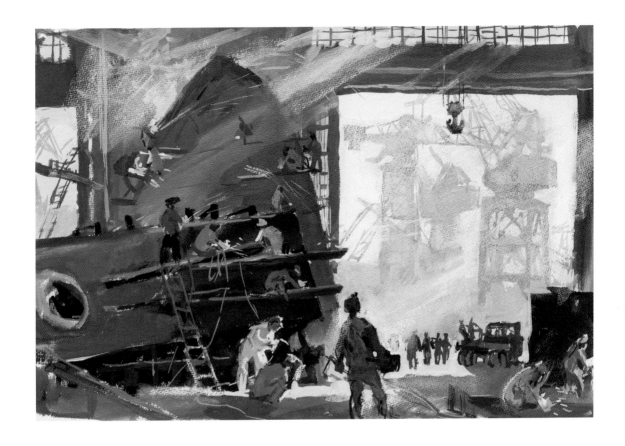

造大船，大车间、大吊车均为大
连造船厂的大气派。为了画大景，我曾
身负画箱从直梯爬到厂房顶上取景，不
想差点下不来，全凭当年气盛。

———

大连造船厂船体车间

1980.10

27 cm × 39 cm

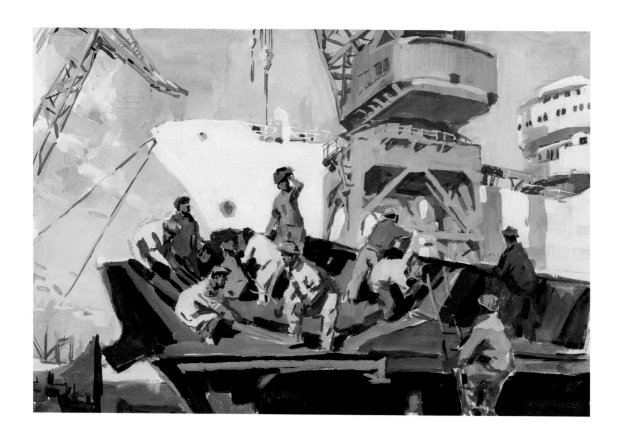

　　当年大工厂有许多"突击队"，以便劳动竞赛。我画的是负责船头焊接的"船头突击队"，我觉得很有舞台感，像老式带着旋转台的舞台剧。

———

船头突击队
1980.10
27 cm × 39 cm

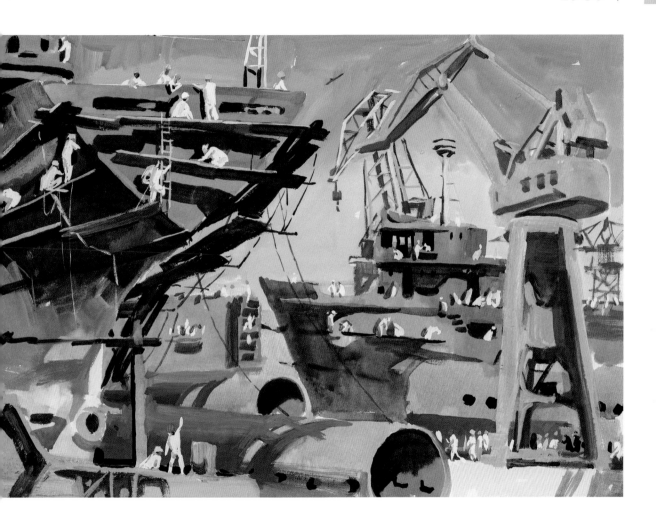

红船·大连造船厂
1980.10
27 cm × 39 cm

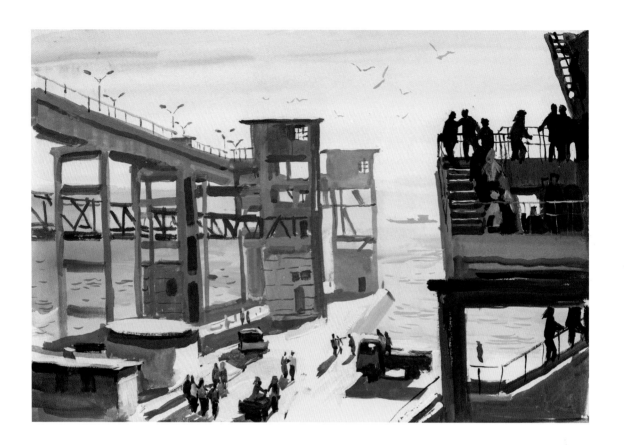

渔业公司·大连
1980.10
27 cm × 39 cm

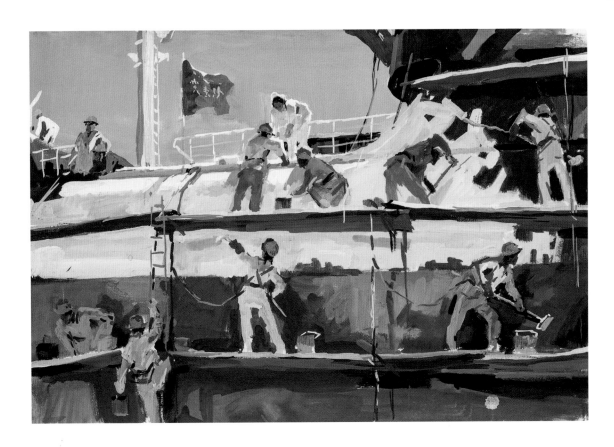

造船体的最后工序是刷漆，底漆是橘色，然后是白色、绿色或其他色，上橘色底漆时我画了一幅，自觉很鲜亮。上外漆时的场面也很有意思，就像画大宣传画一样。当然工业的发展日新月异，后来就不用手工刷了。工业题材很难画，难在机器和人的关系，以及如何突出劳动者。

换新装

1980.10

27 cm × 39 cm

钓

1980

27 cm × 39 cm

枯木之辉·钓鱼台
1980
27 cm × 39 cm

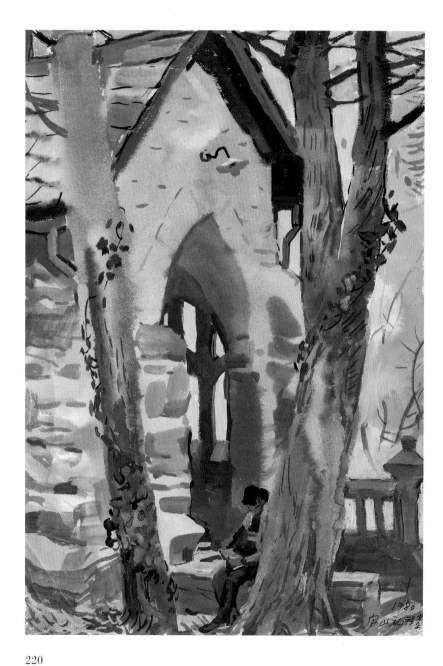

庐山礼拜堂
1980
39 cm × 27 cm

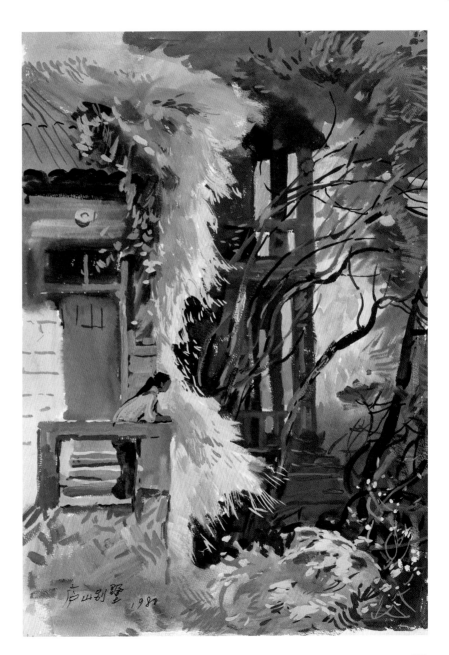

庐山别墅
1980
39 cm × 27 cm

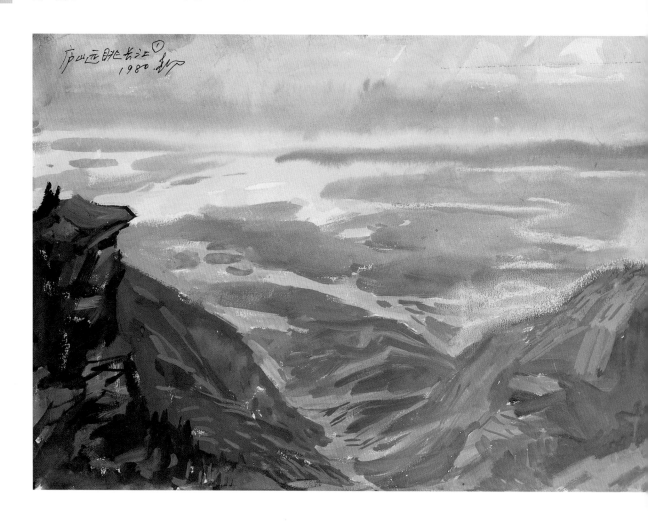

庐山远眺长江
1980
27 cm × 69 cm

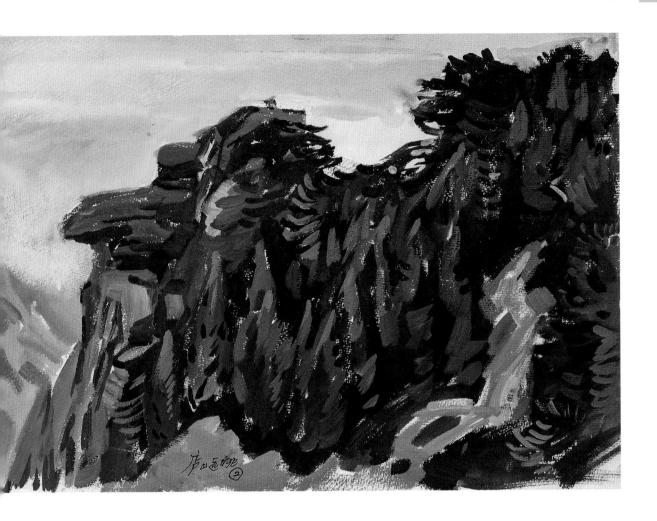

1980年我陪王颂余老先生去江西讲学，又带学生写生庐山景色。登庐山可远望长江和鄱阳湖，这是一幅长双联画，主要在现场与学生交流远中近的虚实和色彩关系，此类现场教学双方均有收获。

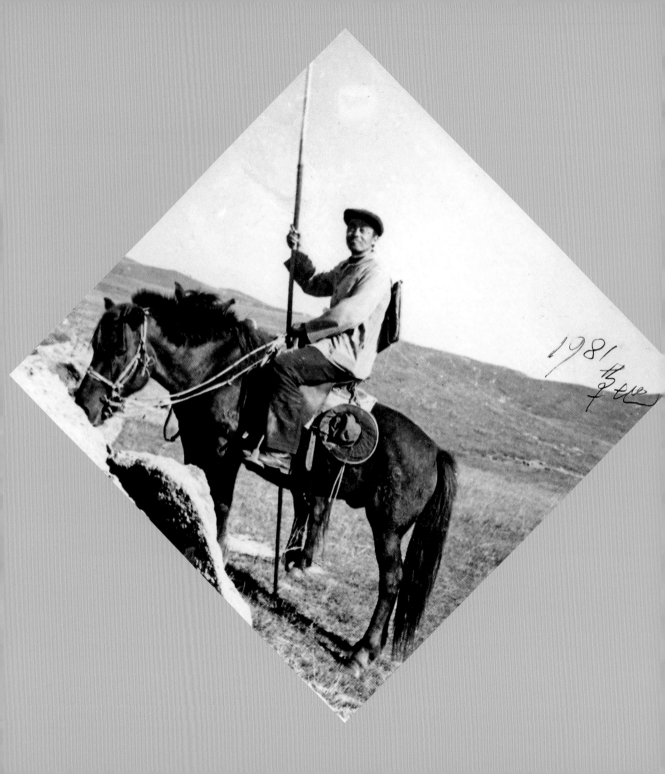

1981
あわ

06 骑兵团

共19幅　1981年

　　夏日，锡林郭勒盟的骑兵团将千匹战马分三处在草原放牧。我与一个牧放点的五名战士住在土坯房，随放牧的战士骑马出行，早出晚归。其实最激烈的场景就出现在早出晚归时。因为每日出发时战士要选坐骑，必须自己去套，战马心野不甘失去自由，于是马圈中一片骚乱。晚归，在霞光逆照之中，马群在金黄的扬尘中奔腾而至，我站在马厩的石墙上看着，景象之壮观，至今难忘。

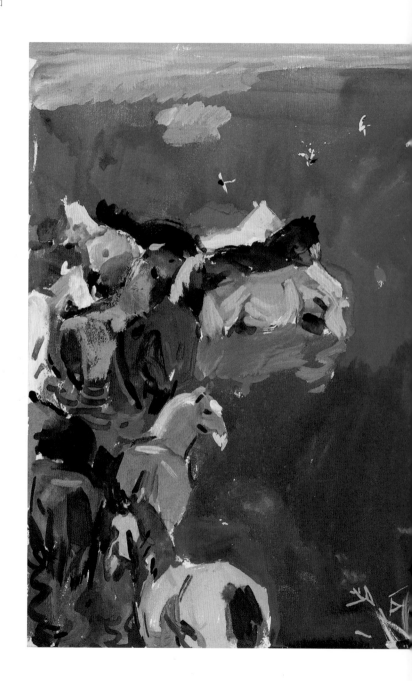

草原时有阵雨，阵雨后时见彩虹挂在飞驰而去的乌云上，并辉映于刚刚宁静下来的湖面，在秋日芦苇荡漾中呈现佳境。此画有点夸张，但确实是现场写生，其实写生与创作并无严格界限。

———

彩虹湖
1981.9
27 cm × 39 cm

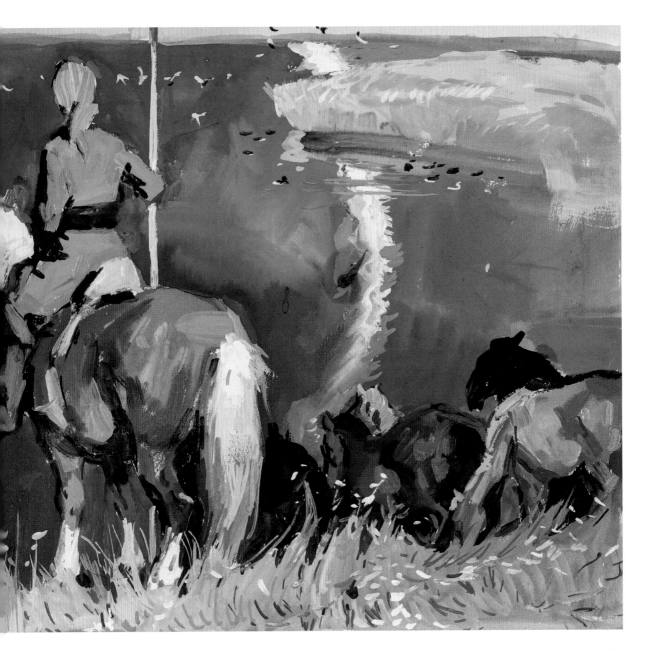

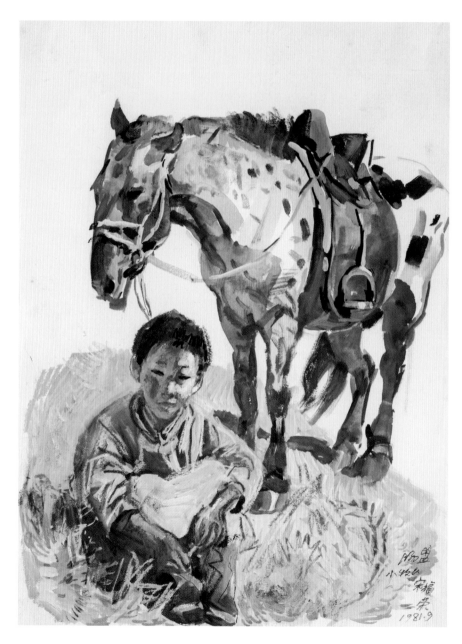

小牧民
1981.9
39 cm × 27 cm

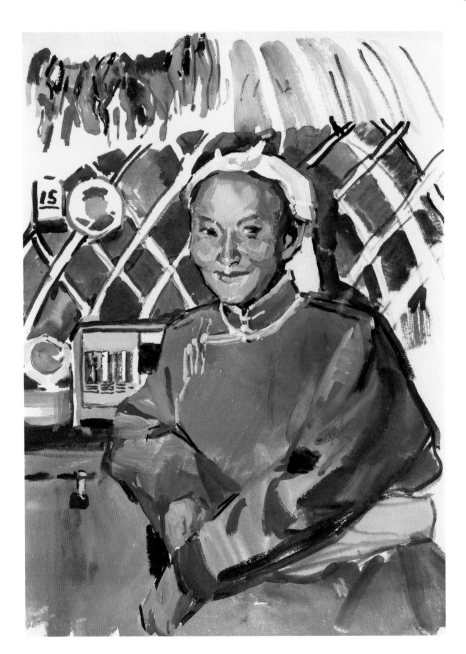

蒙古包女主人
1981.9
39 cm × 27 cm

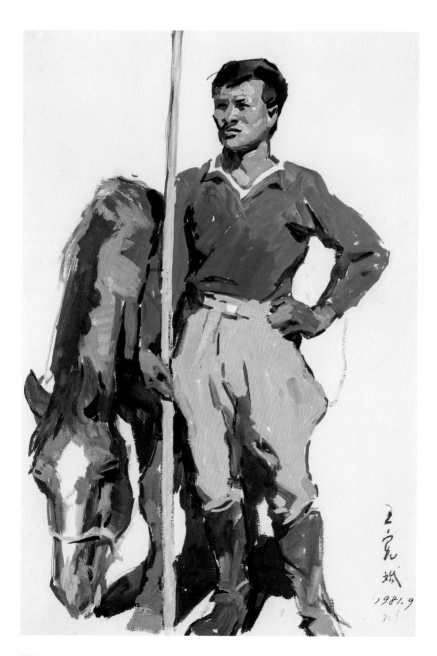

为这几个朝夕相处的战友画像，我们都很高兴，此为放牧中草地现场写生。放牧时战士衣着随便，言行自由，个性显现更潇洒，他们身上有一种草原的气质。

————

骑兵王宪斌

1981.9

39 cm × 27 cm

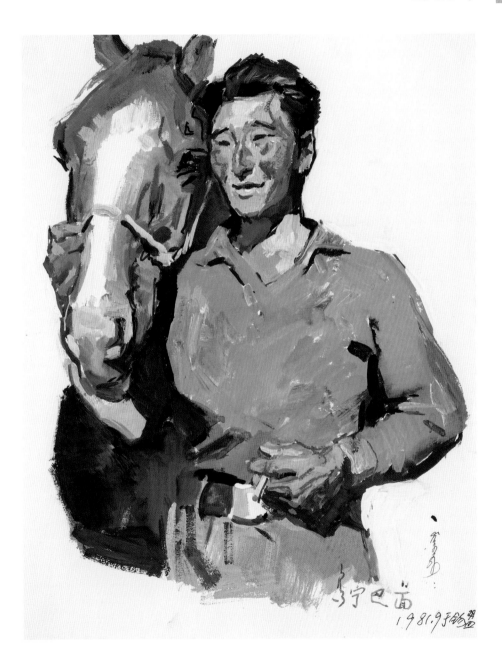

骑兵乌宁巴图
1981.9
39 cm × 27 cm

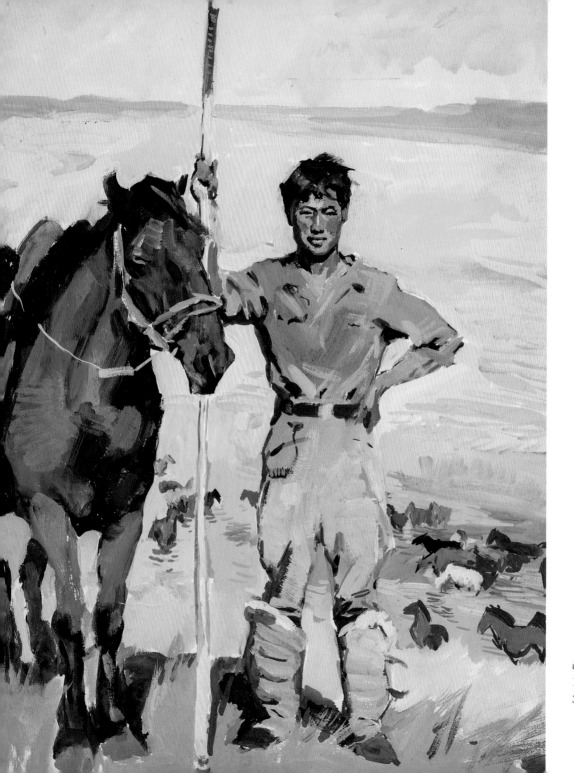

战士小李
1981.9
39 cm × 27 cm

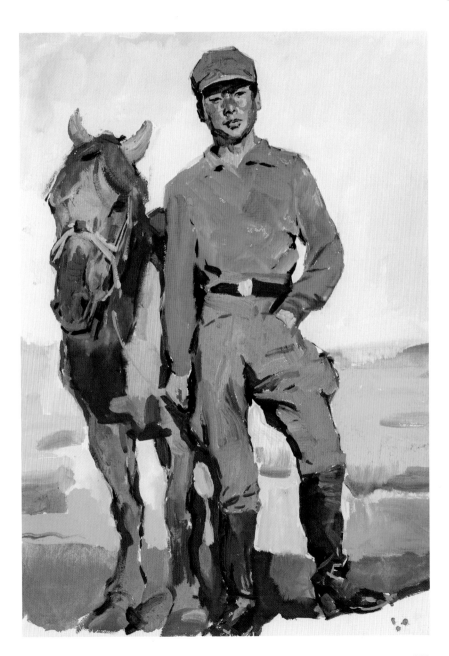

小战士
1981.9
39 cm × 27 cm

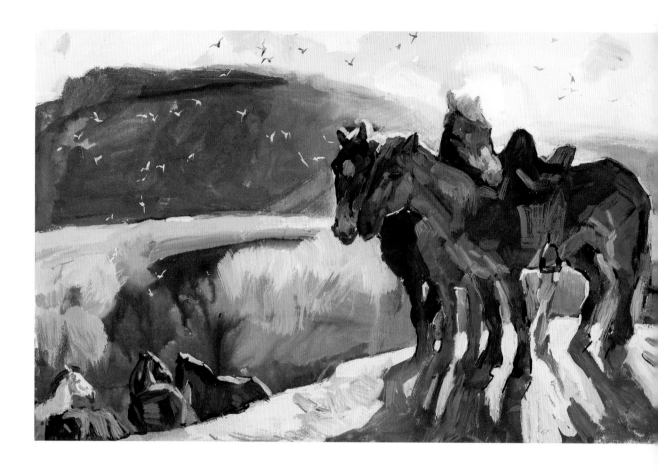

夕照·湖
1981.9
27 cm × 39 cm

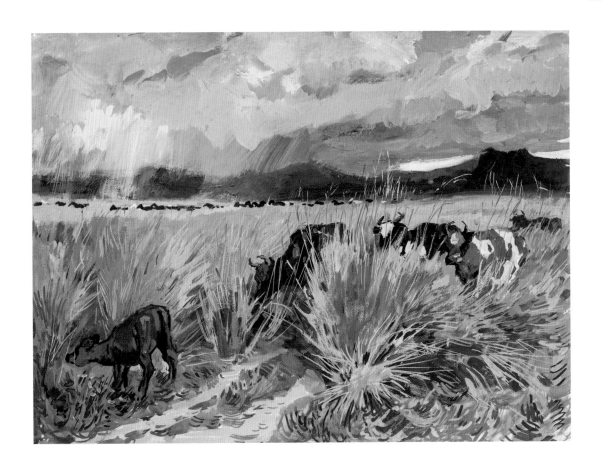

茇茇草
1981.9
27 cm × 39 cm

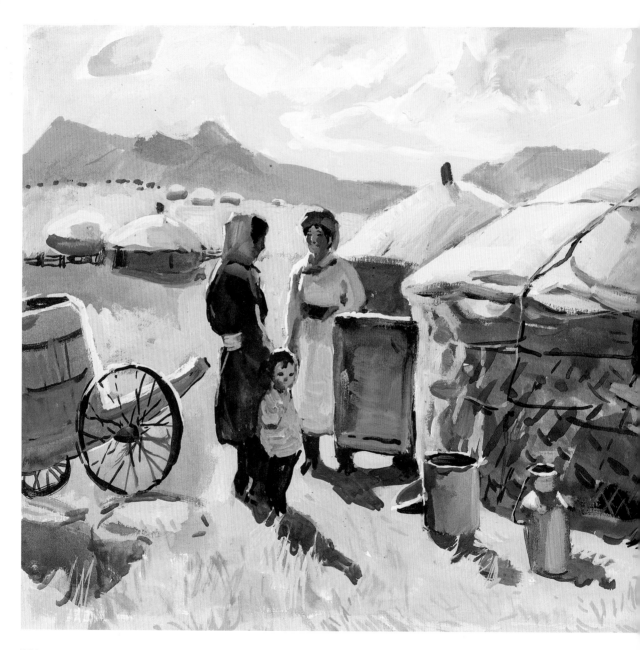

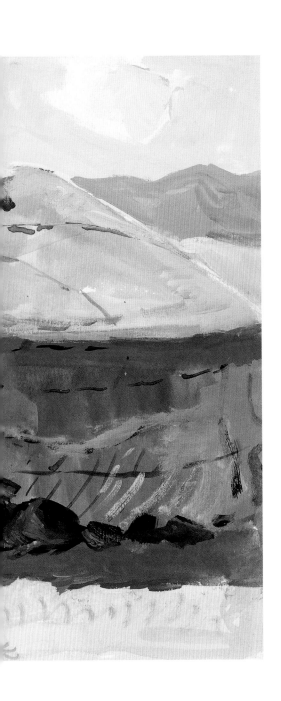

在锡盟草原上，一般相隔大约几里地才有蒙古包出现，往往只算一户，他们邻里来往也要骑马代步。我和战士们出外画画时，常常骑行一段便到蒙古包休息，蒙古族同胞极为热情，会给我们端上奶茶和乳酪。在草原上人与人关系很亲近。

———

蒙古包前
1981.9
27 cm × 39 cm

237

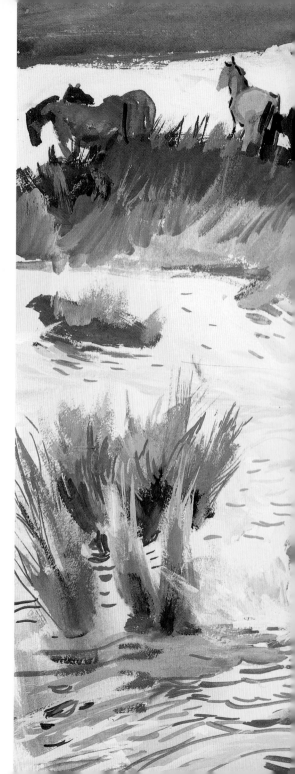

战士每天放牧要换坐骑，让马儿像换岗一样轮休。不过套马总会搅乱草原之宁静，引起一片骚乱，尤其在弯弯的小河中，马惊而散，水花飞舞，精彩绝伦。这是瞬息即逝的场面，我在现场写生，也有很大的记忆成分，但现场感觉与回来画记忆画仍有很大区别，因为灵感也是闪电般，不见纸面也会消失。

——

河中套马

1981.9

27 cm × 39 cm

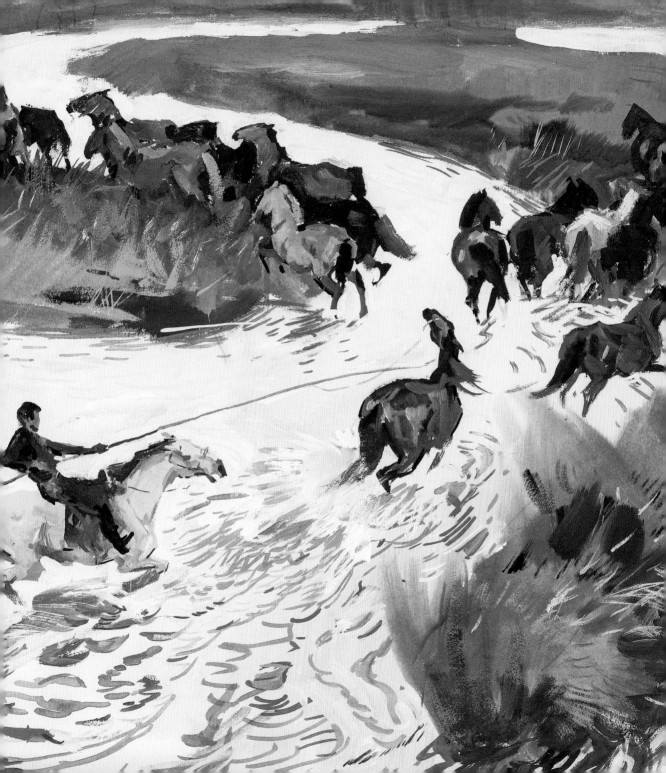

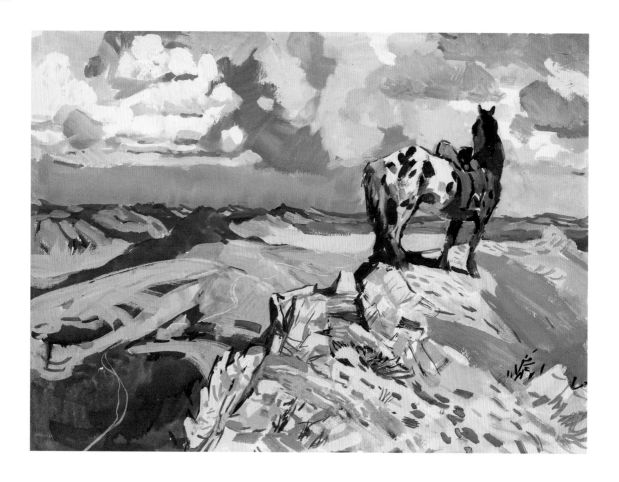

平顶山·锡盟
1981.9
27 cm × 39 cm

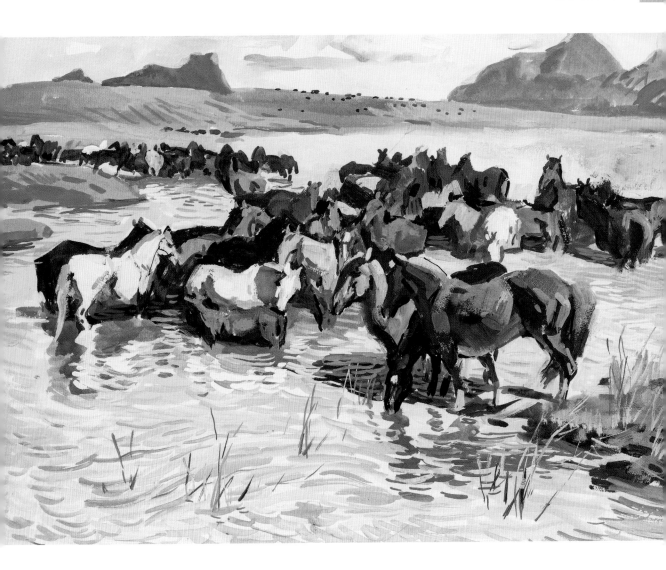

格洛河
1981.9
27 cm × 39 cm

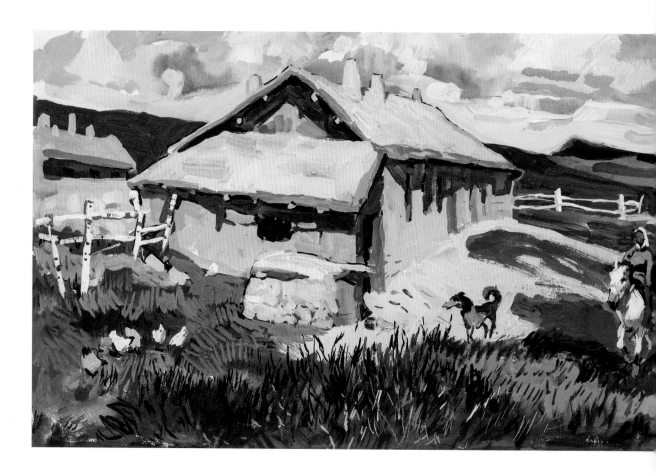

我们住的房子
1981.9
27 cm × 39 cm

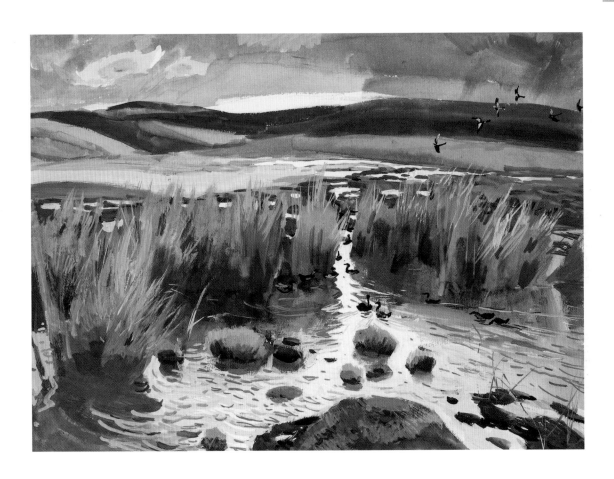

阵风
1981.9
27 cm × 39 cm

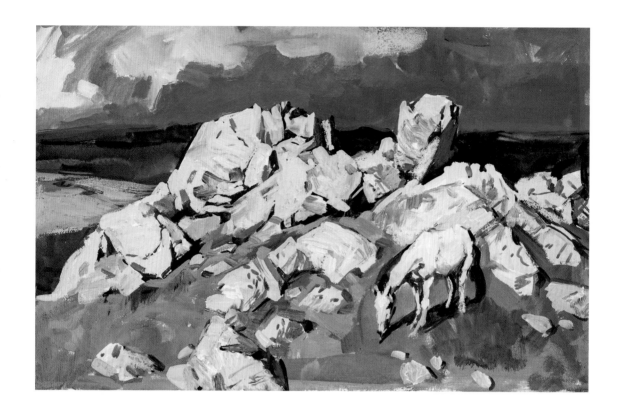

绿宝山
1981.9
27 cm × 39 cm

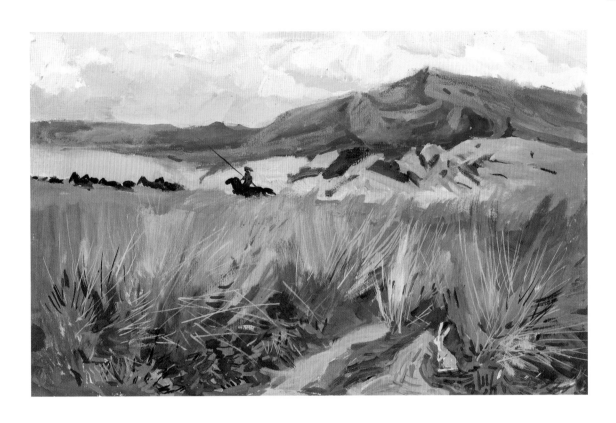

草原小路
1981.9
27 cm × 39 cm

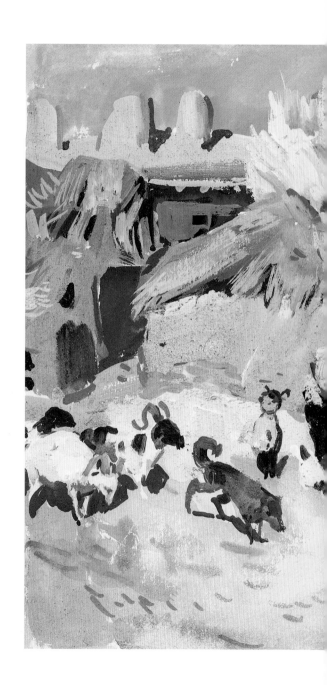

干打垒土房是当地特色，令人联想到非洲草原上的土蚁窝。当时我正在写生，阵风袭来，画上和颜色盘上便粘满厚厚的沙子，我只能画起"沙画"，倒还有点"材料感"。

——

锡林郭勒盟31团牧村
1981.9
27 cm × 39 cm

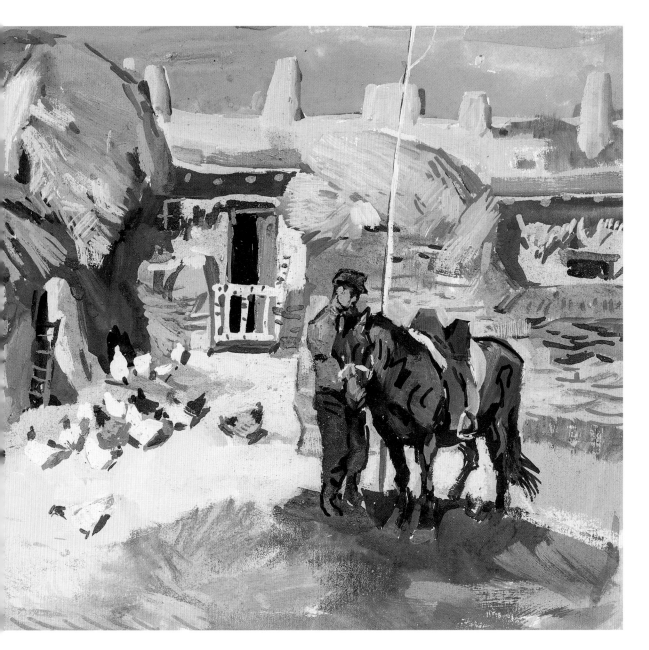

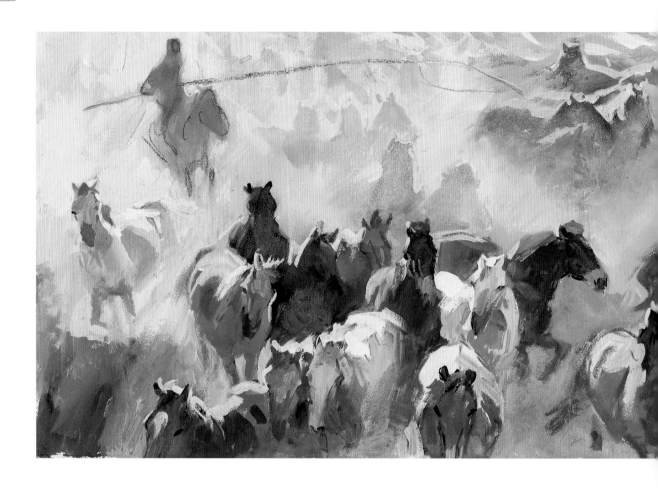

牧归

1981.9

27 cm × 69 cm

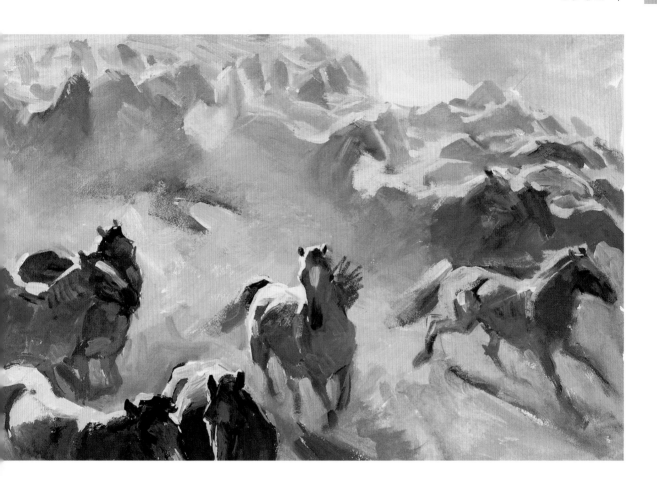

每日傍晚，我都能观赏马群奔驰而来，扬起的尘土在夕阳的照射下形成一片金黄的景象，这是每天的视觉大餐。马厩的石墙上我早已支起画箱，捕捉印象，享受生活。从我的个性而言，这是我最崇尚的美——雄伟、浩荡、宽阔、庄严。

07 课堂习作

共17幅　1981—1985年

　　二十世纪七八十年代是美术教育的黄金期，无论是工农兵学员还是恢复高考后招入的学生，均属痴迷绘画，经实践考验而初心不忘的人才。我初到天津美院任教时年龄并不比学生大多少，摸爬滚打并无师生界限。教学成为相互启示和促进的学术交融。于社会的复杂而言，教学领域是学术领域中的一片净土。这是我初入教学领域的时期，现回望，仍感珍惜。

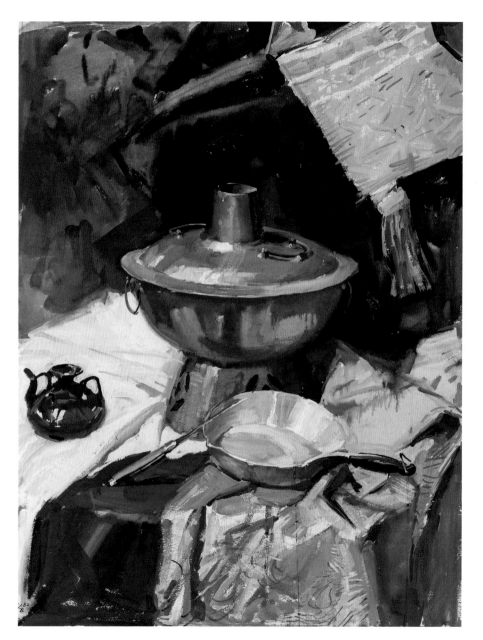

我上大学在版画系，色彩课学的是水彩，因为水彩技术性很强，我又是喜欢涂来改去的人，留白渲染困难，所以死活学不好。后来搞运动，必须学宣传画，我便学会了画水粉画，对我而言水粉画比较顺手。从把握以色造型的基本功而言，水粉画更有利，也更适合版画色块明确的特征。

—————

静物
1981
63 cm×50 cm

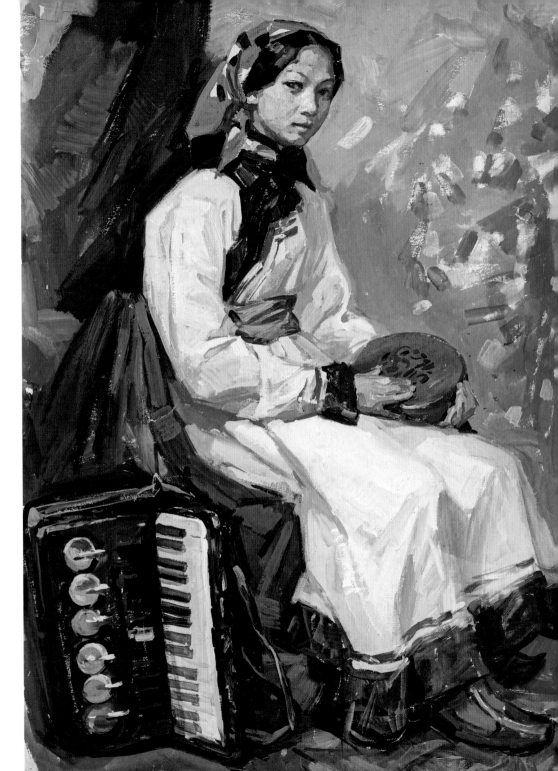

文工团员
1981
80 cm × 54 cm

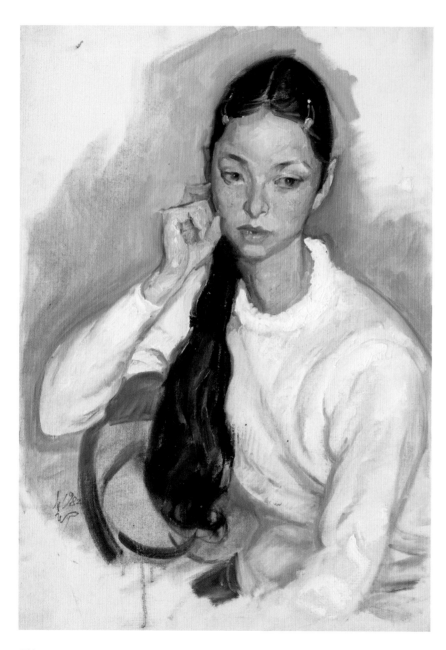

少女
1982
80 cm × 52 cm

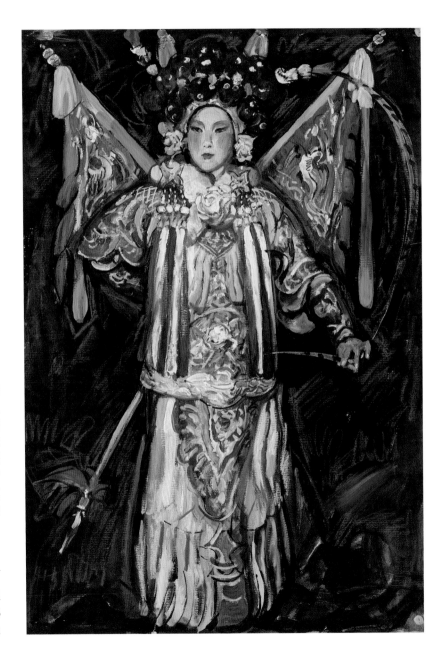

调入中国戏曲学院舞台美术系教绘画基础课之初，我为学生布置人物着装作业时，请来一位表演专业的老师，服装也是从演出服中成套借来的，除脸部没有化妆，一切均有一流的真实。想来，也就是20世纪80年代，人际关系单纯，放到现在，想都别想。

——

刀马旦
1985
80 cm × 55 cm

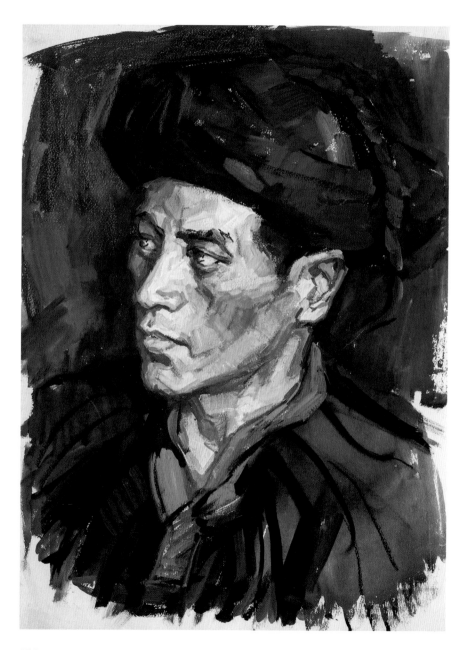

彝族男青年
1981
55 cm × 40 cm

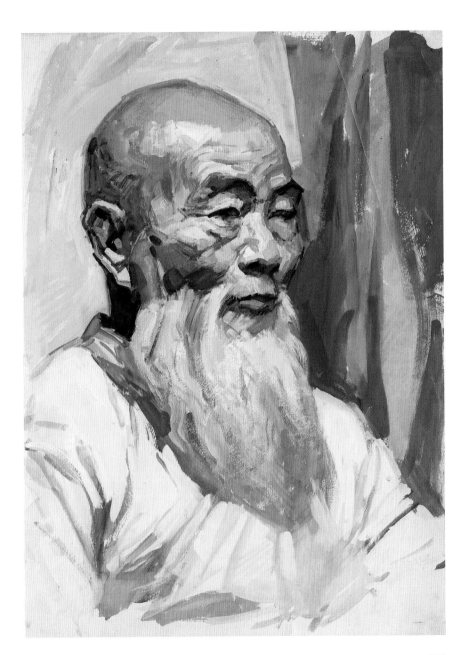

老者
1981
55 cm × 40 cm

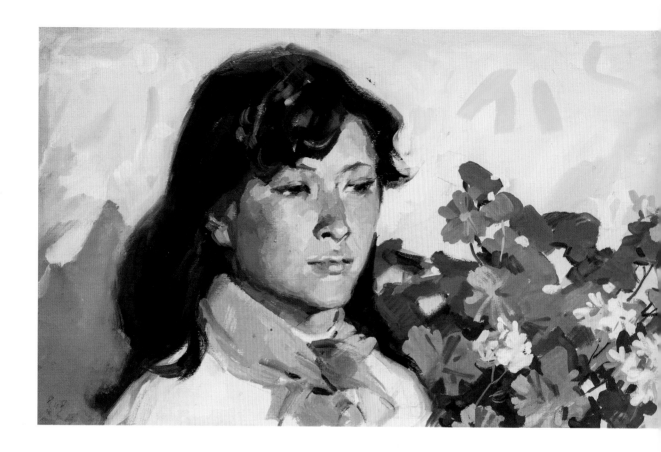

女学生
1981
31 cm × 52 cm

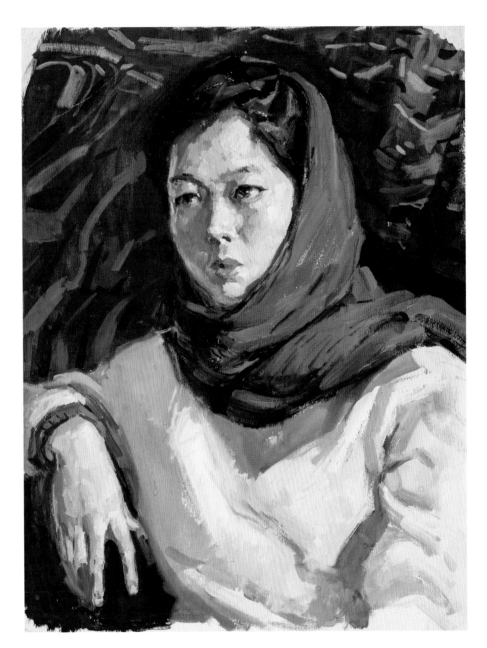

红围巾
1981
52 cm × 40 cm

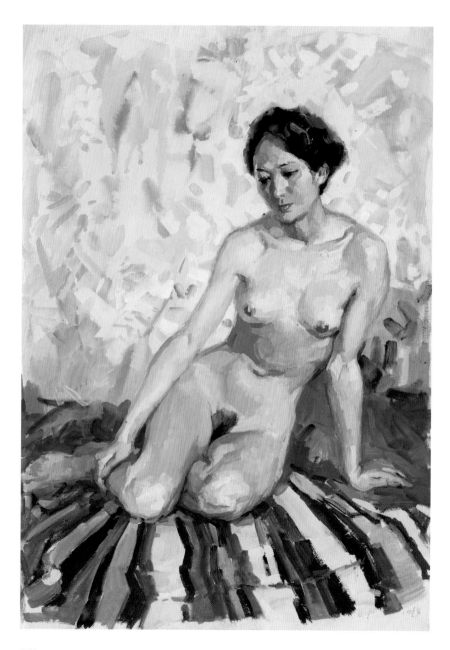

女人体①
1981
75 cm × 55 cm

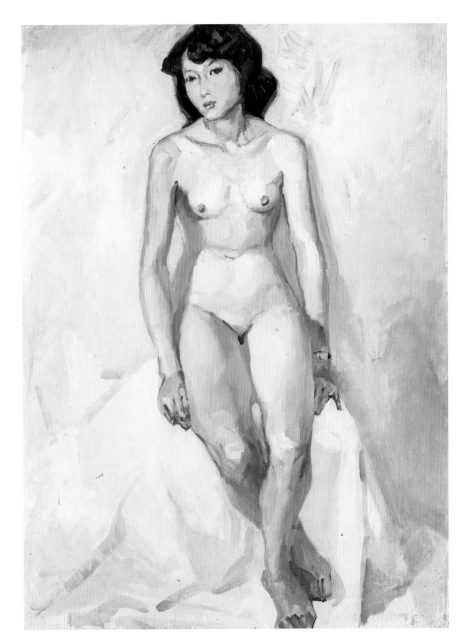

人体课是改革
开放之后才恢复的课
程。以下几幅均为在
课堂教授的示范作
品，后来也有学生借
去临摹。示范效果好
于讲授，在美术教学
中是很正常的事。

————

女人体②
1981
78 cm×55 cm

261

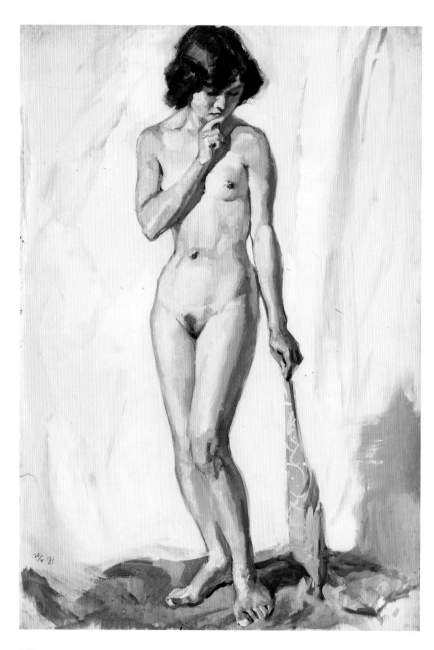

女人体③
1981.5.20
80 cm×55 cm

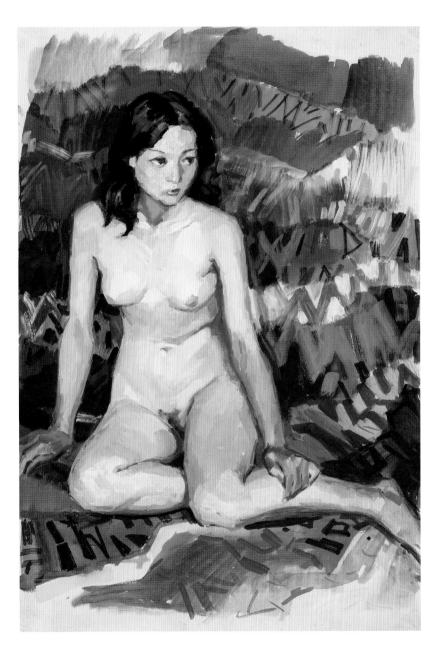

女人体④
1981.5.20
88 cm × 60 cm

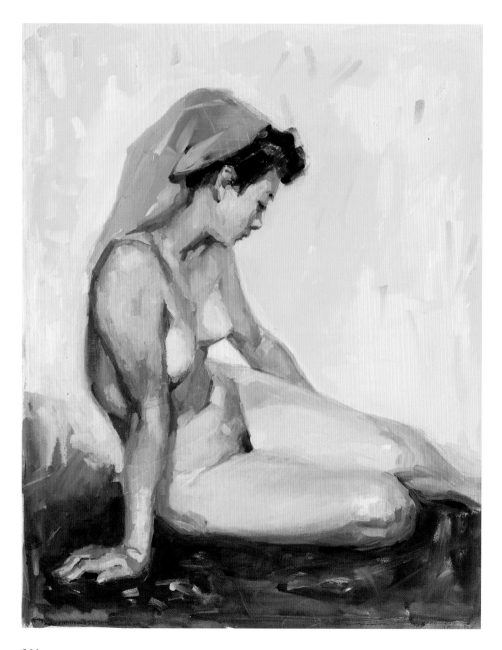

女人体⑤
1982
70 cm × 55 cm

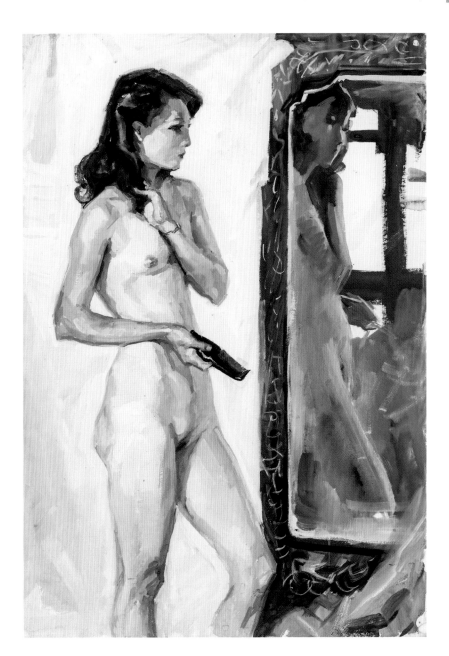

女人体⑥
1982
80 cm × 59 cm

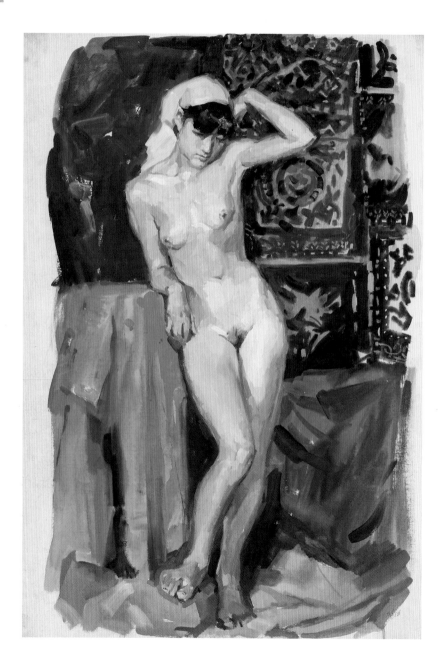

人体课是绘画专业必须安排的课程，因为人体的结构从解剖到透视的关系以及动态和质感都微妙而复杂；色彩属于亮灰，在光线和环境的作用下，呈现既变化又统一的效果，是属于难度顶级的课程。从提高审美修养层次来讲，也是不可或缺的训练。

————

女人体⑦
1982
88 cm × 55 cm

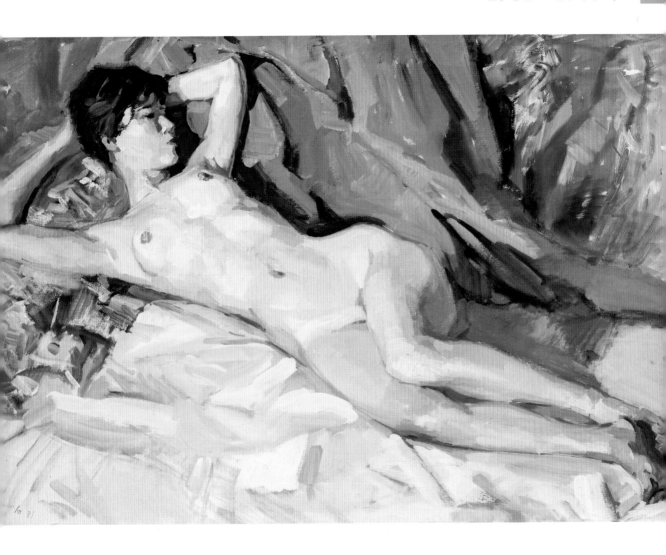

女人体⑧
1981.6.11
60 cm × 90 cm

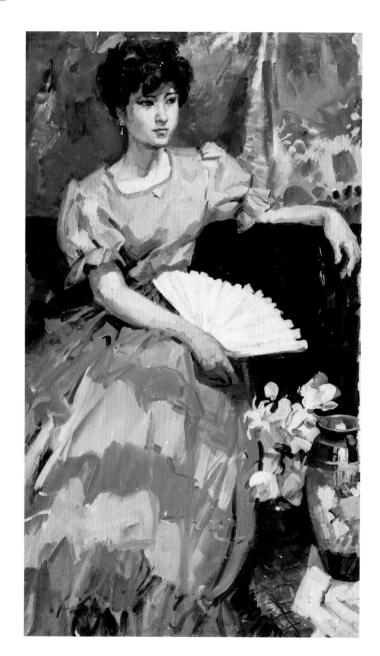

在教学中，我特别注重具体环境中人物的身份特征，常为营造特定合理的氛围费尽心思。目的是使教学更接近地气和生活味道，按肖像创作的要求安排作业，使习作和创作接轨。

————

红裙女孩

1981.5.15

90 cm × 52 cm

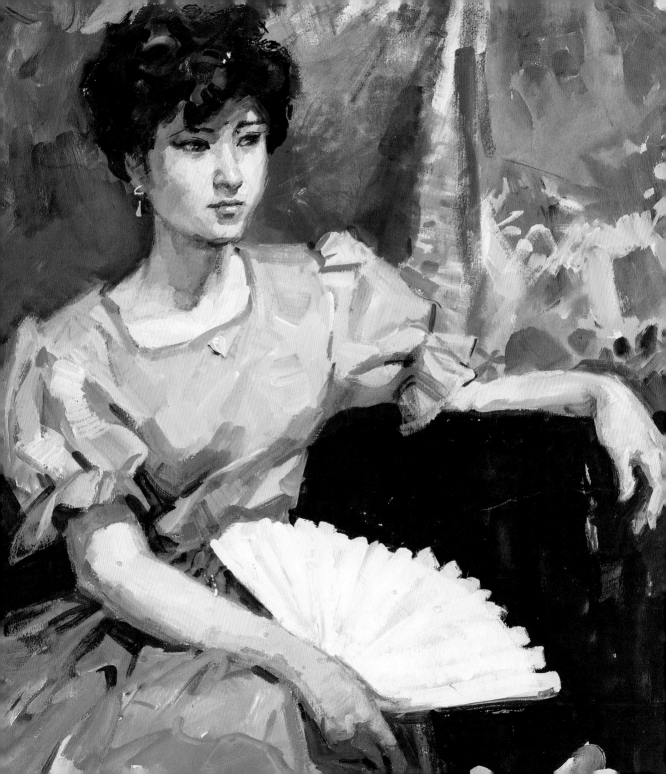

08 盘山

共31幅
1984年

黄崖关长城、山下的八角村，下营和盘山，是我最后一次带天津美院油画班学生去写生的地方。记得我从八角村上长城，边爬边画，而山顶的长城竟在一断崖上，在长城的废墟上行走，路宽不过尺余。从山巅远眺，大景令人心醉。不过归时无路，好在视野宽阔，发现山沟间有一老乡背柴下行，便有了路标和方位，先扔下画具，再一层层往下跳，而后再从荆棘中背上画具，终于踏上了归路，大概是从另一处山沟，返回了八角村。登高望远，鸟瞰沟壑，云岑叠层，寻坡择路，乃我喜之壮美矣。

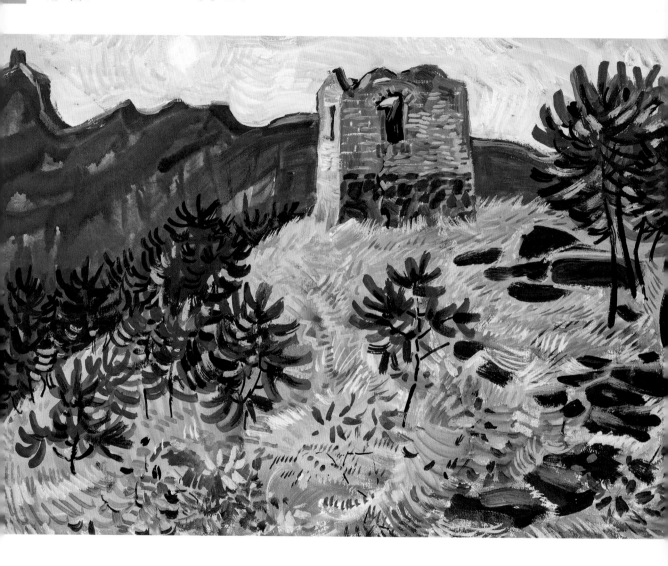

黄崖关长城

1984.10

27 cm × 39 cm

272

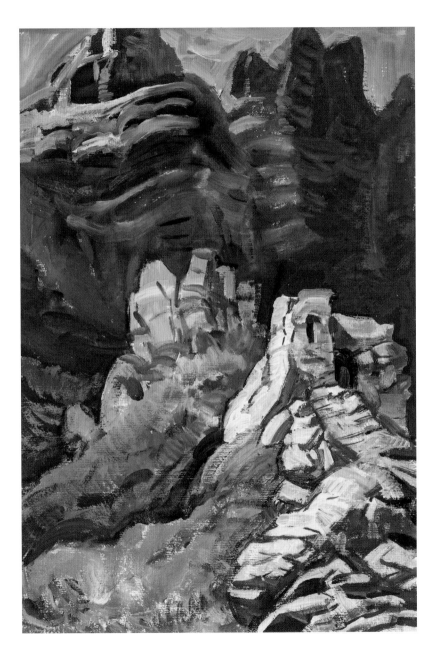

长城遗址
1984.10
39 cm × 27 cm

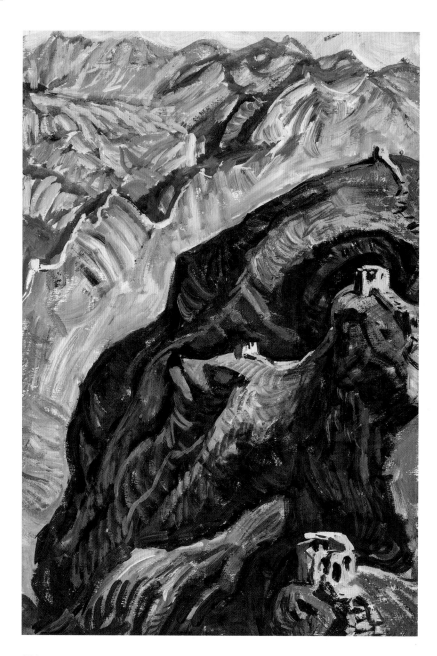

　　黄崖关长城是长城从
古北到金山岭和司马台长
城向东的延续。沿雄伟山
势之巅而建，惜残破，已
经断续不接了。另有几处
秦长城，用鹅卵石垒成，
多在山口村头。

————

山巅之城

1984.10

39 cm × 27 cm

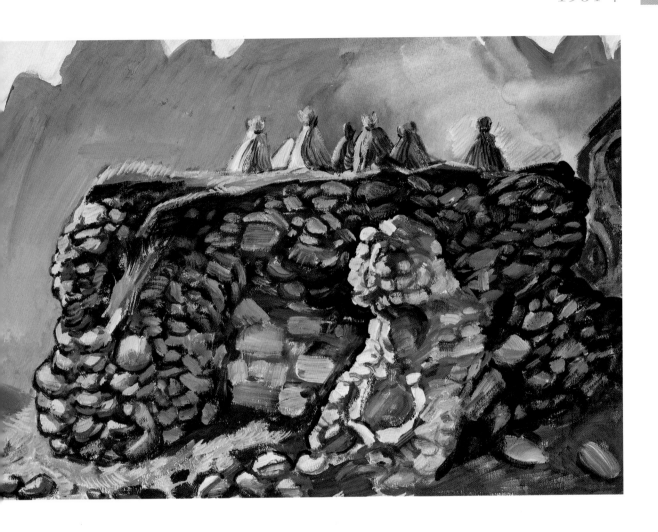

秦长城
1984.10
27 cm × 39 cm

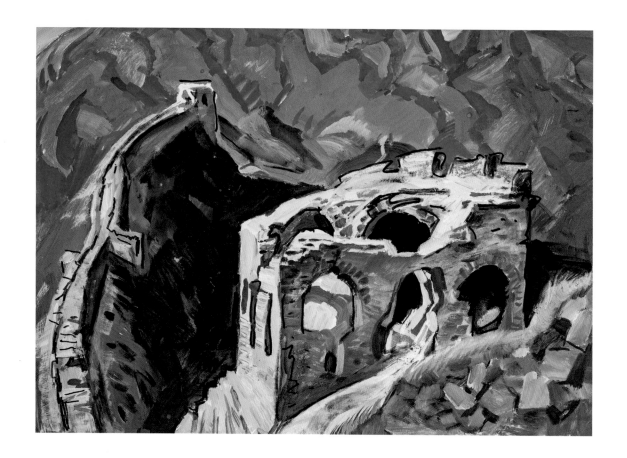

明万历年长城

1984.10.24

27 cm × 39 cm

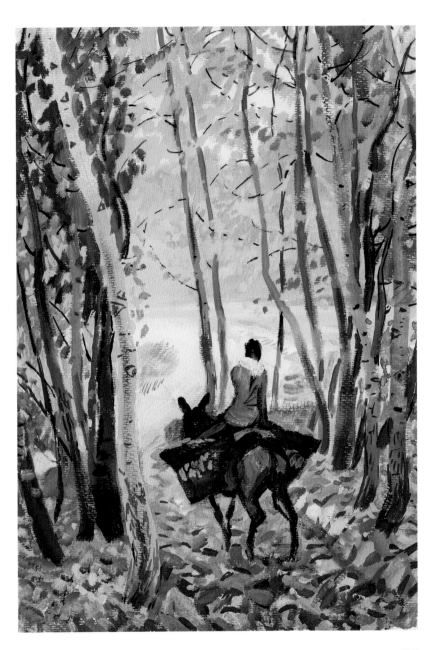

走娘家
1984.10
39 cm × 27 cm

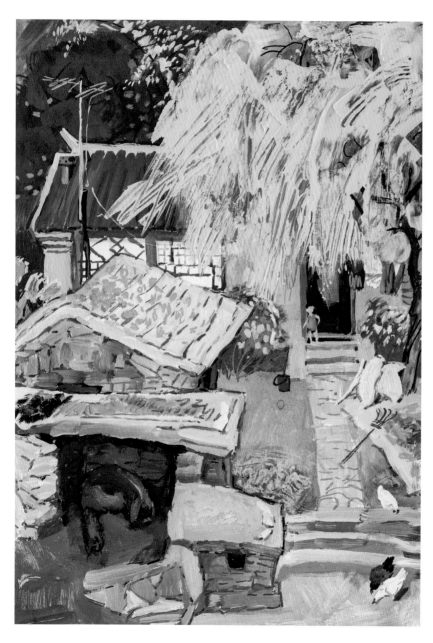

盘山院
1984.10
39 cm × 27 cm

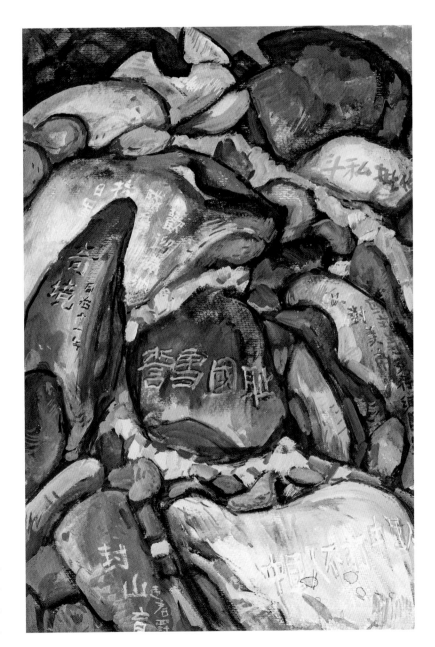

盘山有巨石阵，各色巨石上有不少刻撰的题词和标语。有清代的"奇境"，有抗日时的"誓雪国耻""中国人不打中国人"，还有"文革"时期的"斗私批修"，也有用现在的白粉刷的"封山育林"，是一篇历史的印记。

——

盘山石

1984.10

39 cm × 27 cm

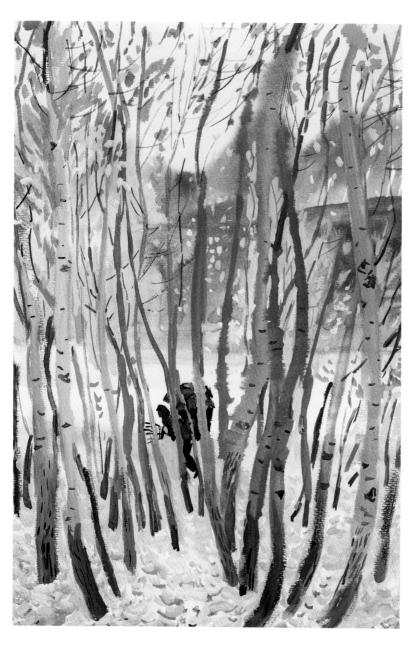

秋林拾叶
1984.10
39 cm × 27 cm

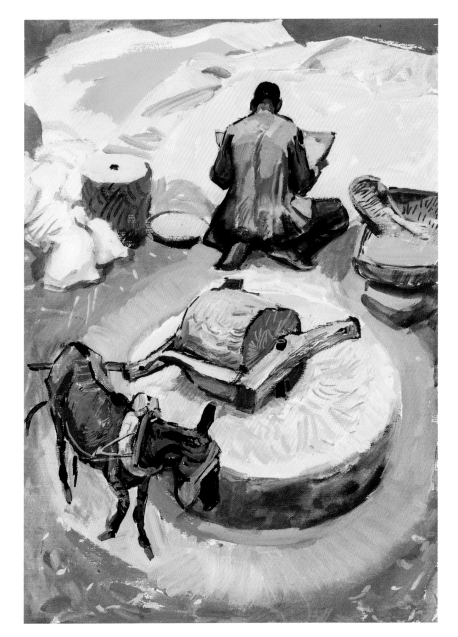

画磨粮食的场景很有趣，我坐在石墙上，看毛驴转圈，因为碾滚和毛驴相连，毛驴每走到我设定的位置，我便看一眼，画几笔，人物也在不断运动，我选择筛粮的背影动作，也较合理。这样的画面，需要抓住主体形象，再逐次展开，也是很好的锻炼。

———

石磨
1984.10
39 cm × 27 cm

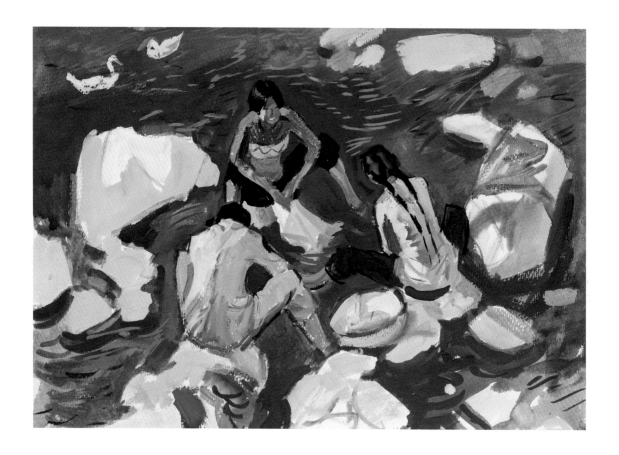

洗衣女
1984.10
27 cm × 39 cm

282

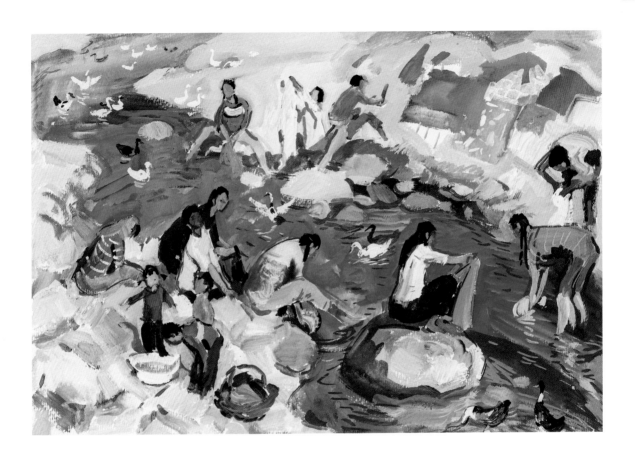

溪之乐
1984.10
27 cm × 39 cm

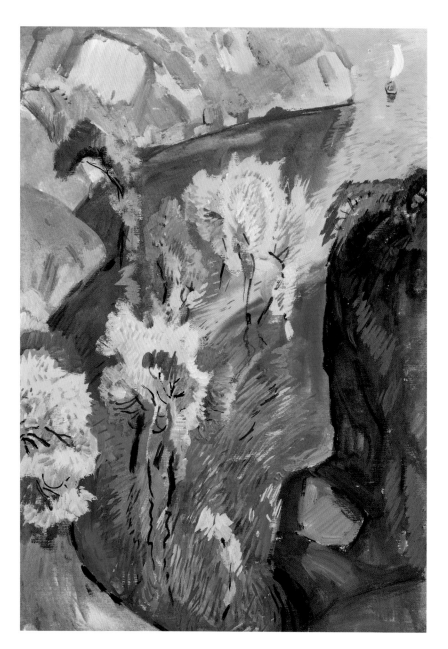

盘山水库，水漫于林。艳秋在于晴日天蓝，故水亦蓝，而在蓝水中有各色树，就很丰富了。围绕水库，我画了不少幅画，不同角度也有不同构想，写生必须有想法，大概是通过各种视角来表现对象。

————

水库艳秋
1984.10
39 cm × 27 cm

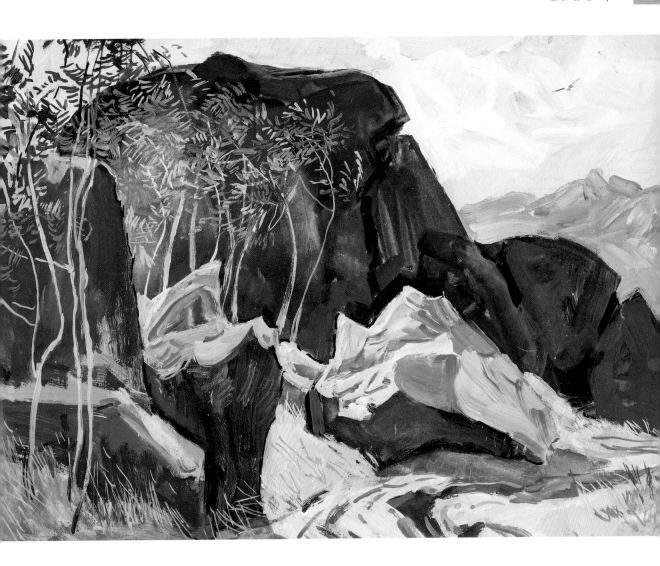

盘山红叶

1984.10

27 cm × 39 cm

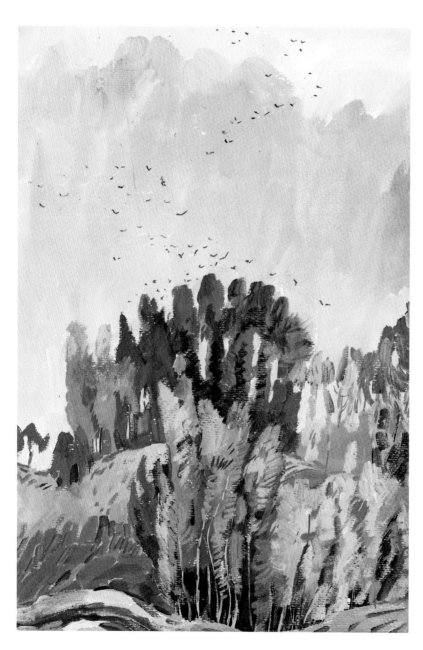

下营黄杨
1984.10
39 cm × 27 cm

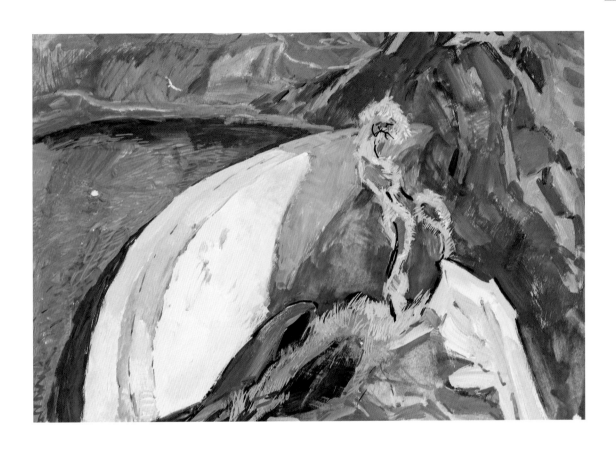

盘山水库
1984.10
27 cm × 39 cm

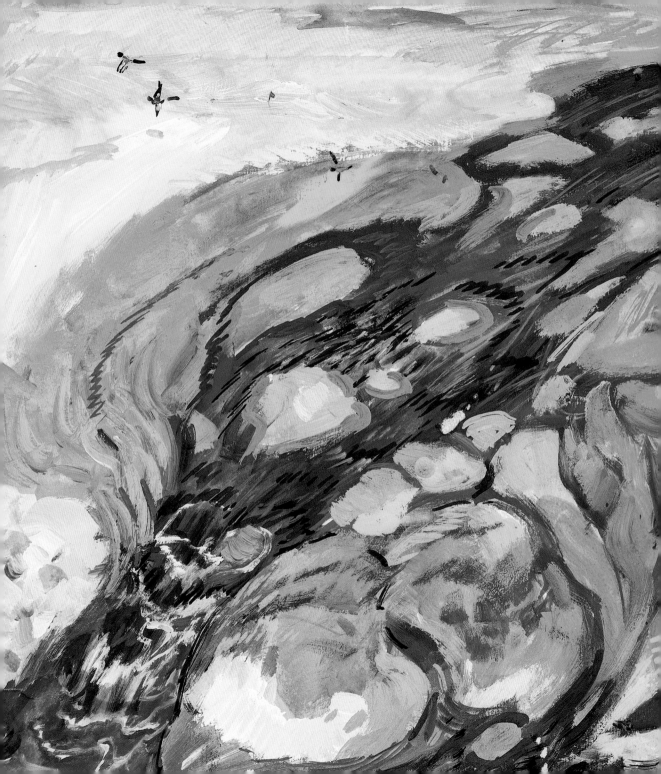

溪之湾画出来后令人称奇，"奇"是编不出来的，我完全是从村的断崖上俯视小溪拐弯处发现奇景的，而到崖下平视则很普通，可见视角之重要。

———

溪之湾
1984.10
27 cm × 39 cm

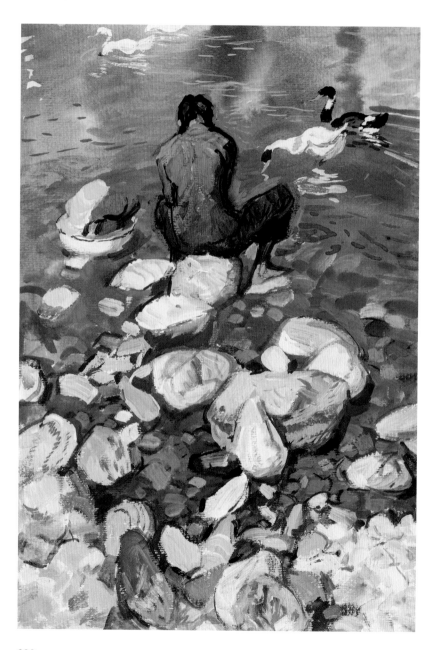

鹅卵石
1984.10
39 cm × 27 cm

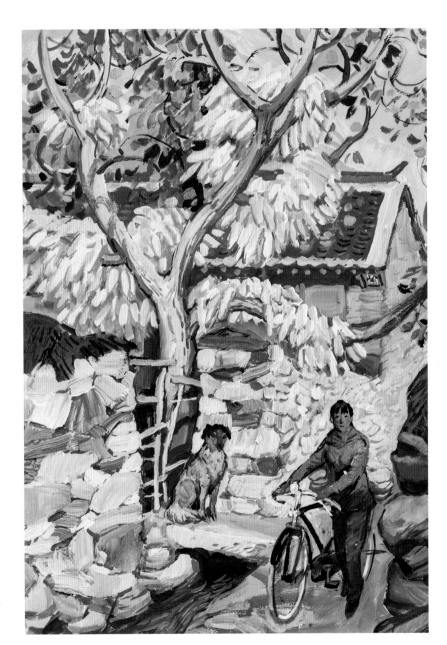

盘山下营村落很有特色，靠山而建，以水为墙。村中建筑均用石材，而石头色彩的丰富加上挂在树上的玉米，使我走街串巷时总有入画的景色，加上人物和家畜，生气盎然。

———

艳秋村巷

1984.10

39 cm × 27 cm

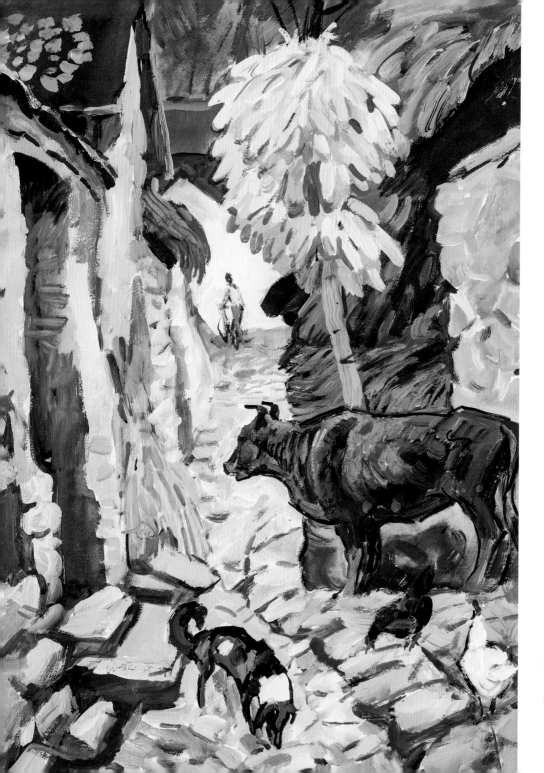

石头巷
1984.10
39 cm × 27 cm

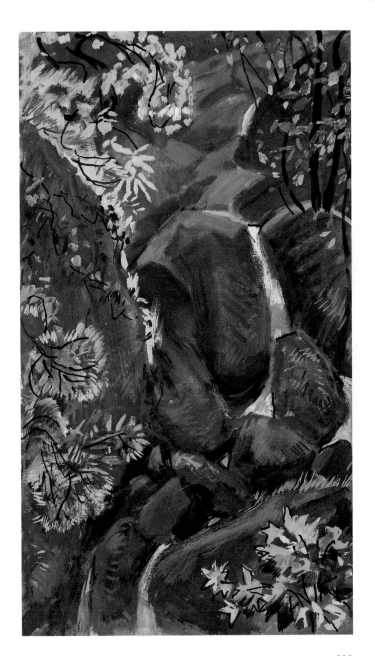

兰石泉
1984.10
39 cm × 27 cm

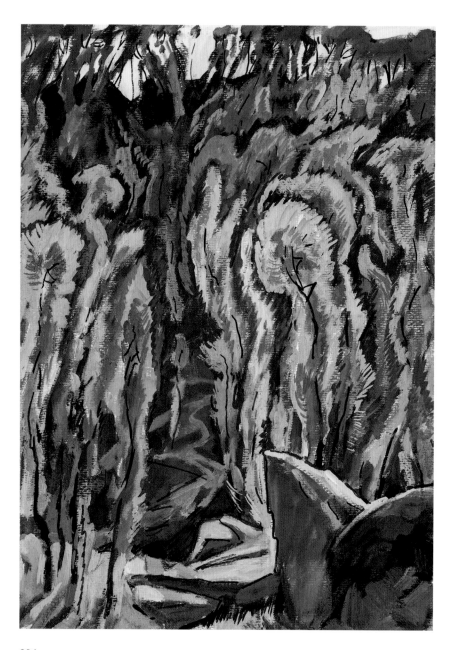

穿天柳
1984.10
39 cm × 27 cm

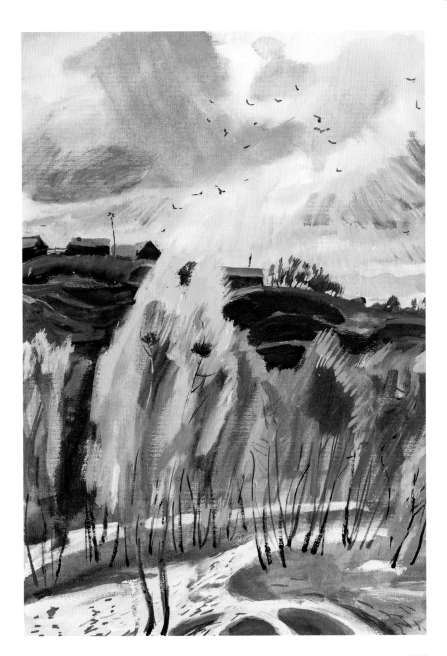

坡上人家
1984.10
39 cm × 27 cm

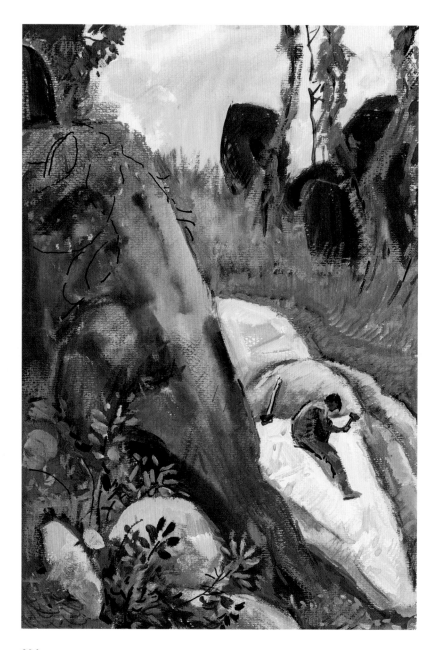

采石工
1984.10
39 cm × 27 cm

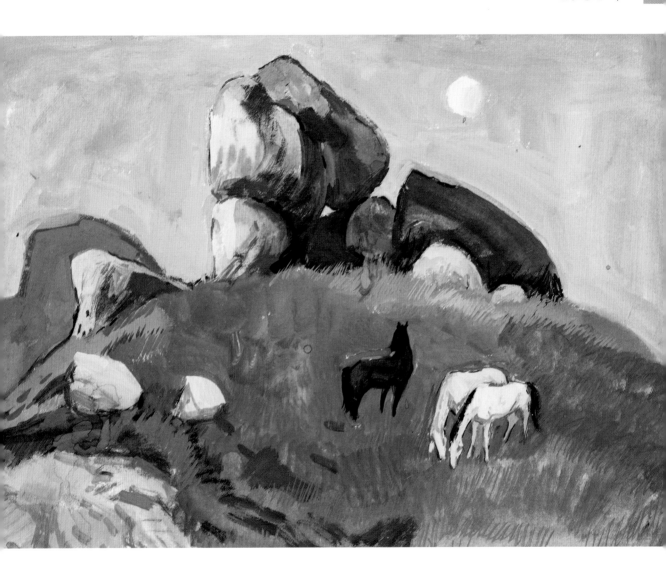

天外来石
1984.10
27 cm × 39 cm

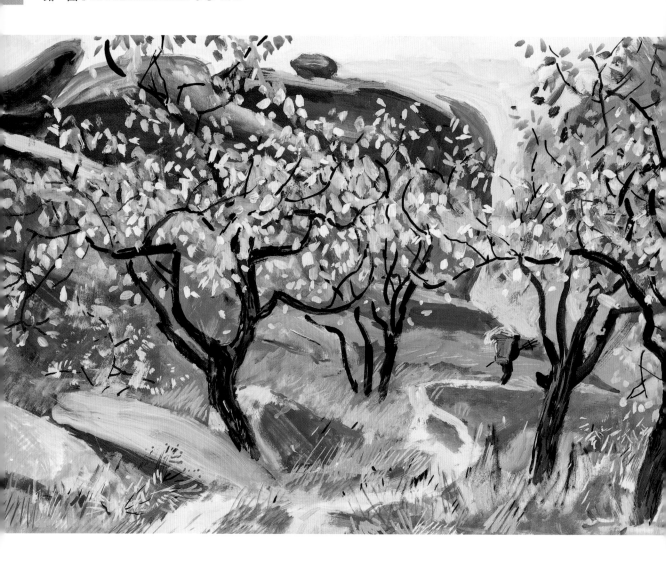

红杏林
1984.10
27 cm × 39 cm

鹰石
1984.10
39 cm × 27 cm

鹅堤

1984.10

27 cm × 39 cm

300

水库冲积岩
1984.10
39 cm × 27 cm

鸭塘
1984.10
39 cm × 27 cm

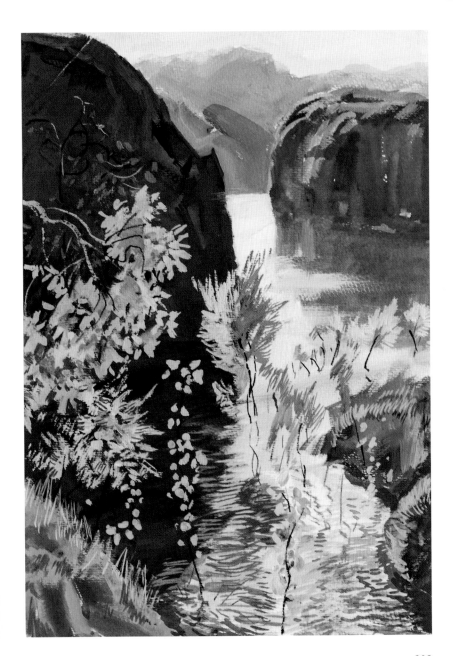

水库秋色
1984.10
39 cm × 27 cm

09 金山岭长城

共43幅
1985—1987年

　　承德、金山岭长城和上庄野山坡，是我初到中国戏曲学院舞台美术系教基础课时，带学生去写生经历过的地方。承德有外八庙，皆为喇嘛寺，听说有个纯铜建的寺院，被日本侵略者拆了用来造枪弹。我便寻迹而去。铜寺已成废墟，然铜钟被僧人隐藏起来，现立于遗址。铜钟警世，和圆明园的遗柱相同，记录了中华民族的耻辱和苦难。

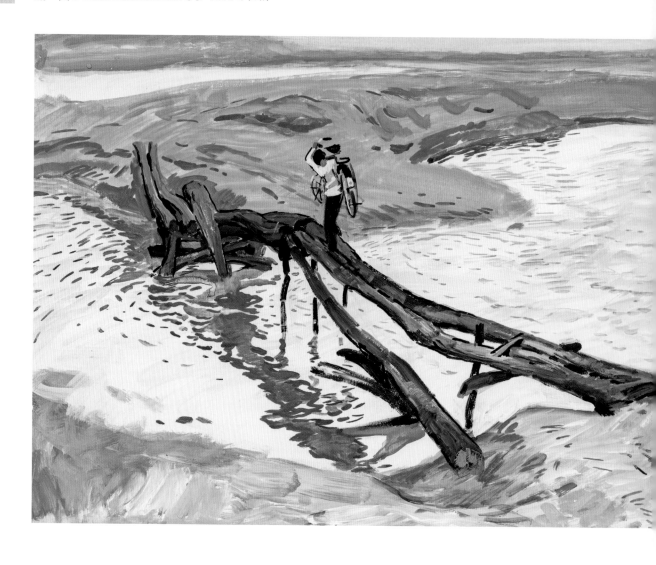

独木桥①
1985.5.5
38 cm × 54 cm

扛着自行车过独木桥，这类情节和动作是很难编出来的。因为看见了这个场景，才觉得可以画一幅画。画完之后，意犹未尽，见自行车停在岸边的倒影有趣，又匆匆画了一个局部，如同小品，也显得更为松弛，也像连环画。

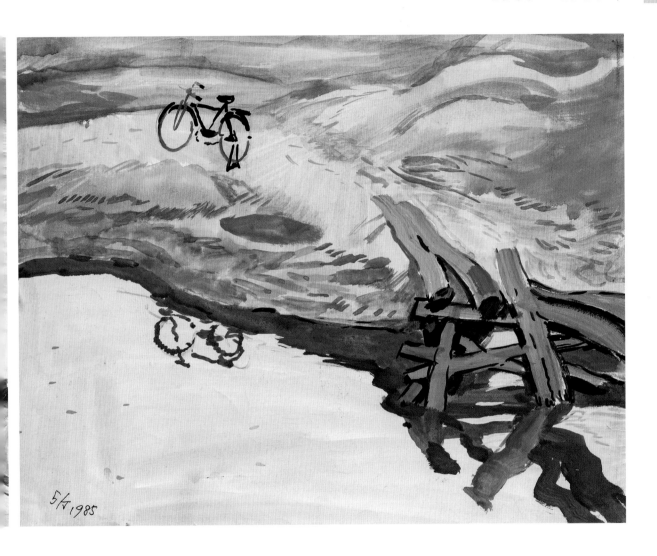

独木桥②
1985.5.5
29 cm × 36 cm

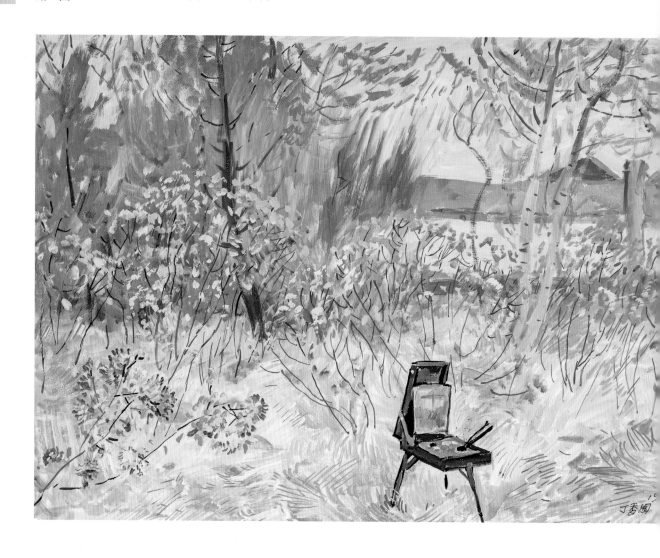

丁香园
1985.5
38 cm × 52 cm

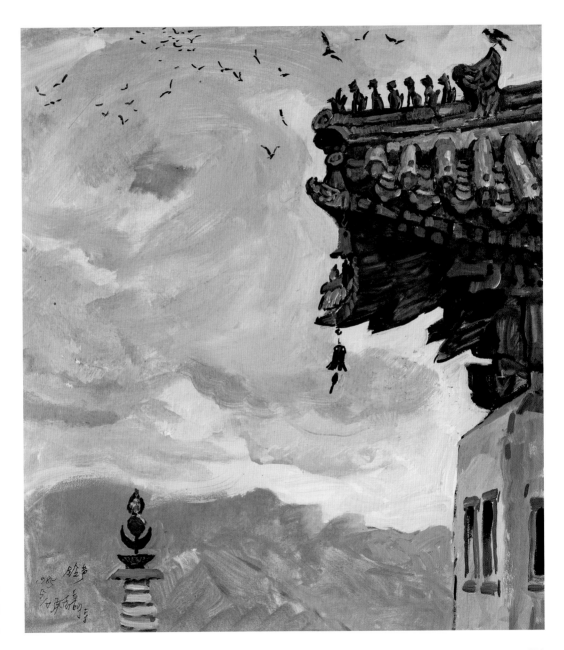

铃声
1985.5.5
43 cm × 38 cm

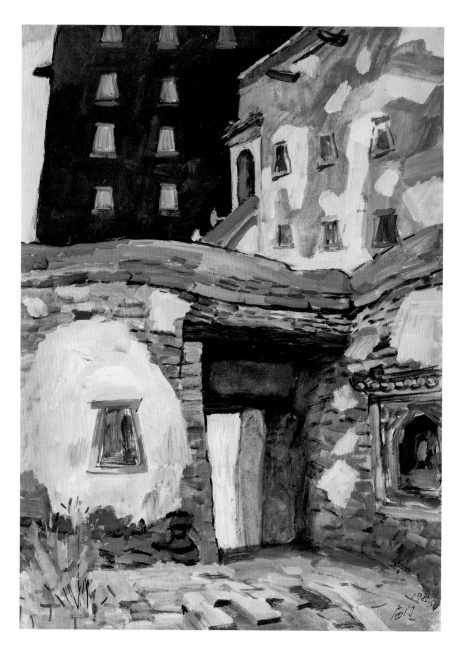

庙门
1985.5
53 cm × 38 cm

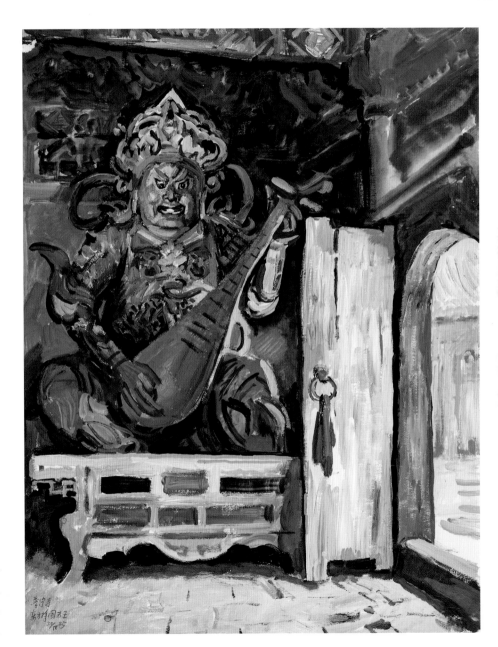

我其实不喜欢画庙，但取一角、一隅、一铃、一钟，则也有趣味，关键是没有想法就不画，而想法源自感受。画四大天王之东方持国天王，只是因喜音乐而画。不过，在我各处见到的四大天王塑像中，属普宁寺的造型最好。

————

东方持国天王·普宁寺

1985.4.30

49 cm × 38 cm

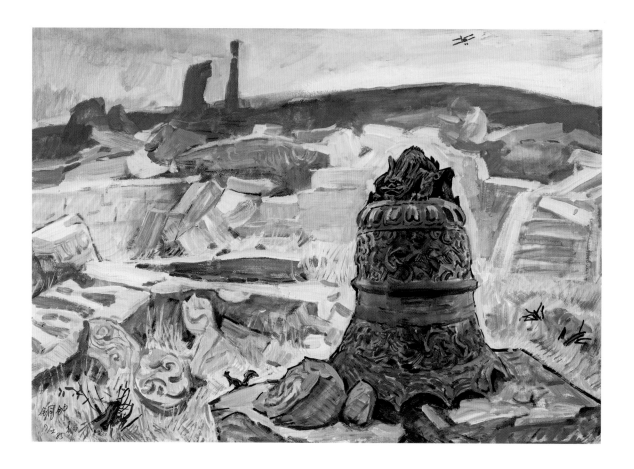

铜钟
1985.5.9
37 cm × 53 cm

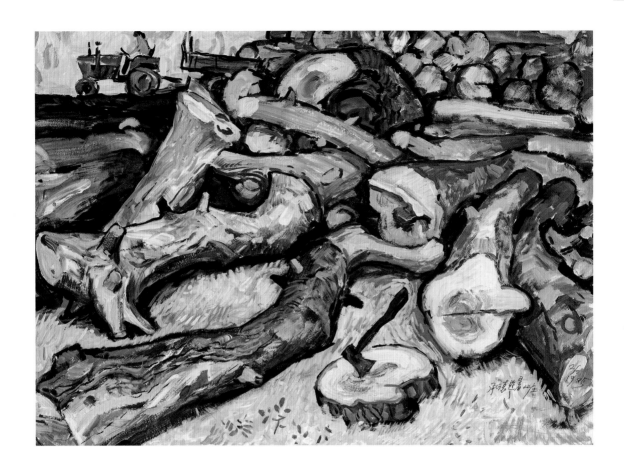

伐下的古树，令人联想到战场倒下的壮士，我抱着复杂的心态，选择了这场景画写生。铜钟和铜寺的痕墟的描绘，则带有愤怒的情绪。作画，即便是写生，也是有情感的取向的。

伐下的古树

1985.5.2

38 cm × 53 cm

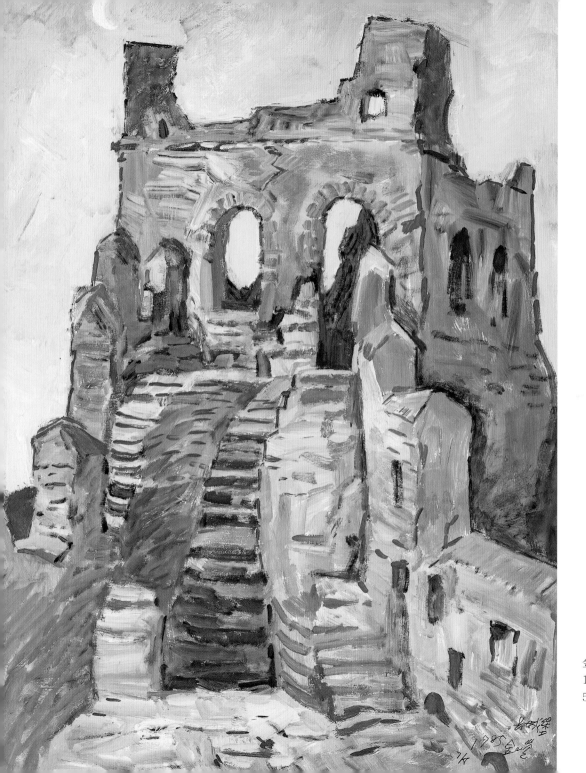

金山岭城堡
1985.5.7
51 cm × 38 cm

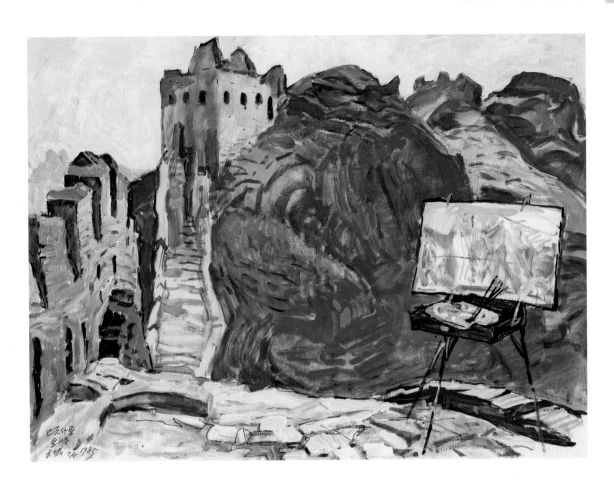

巴克什营长城
1985.5.7
38 cm × 53 cm

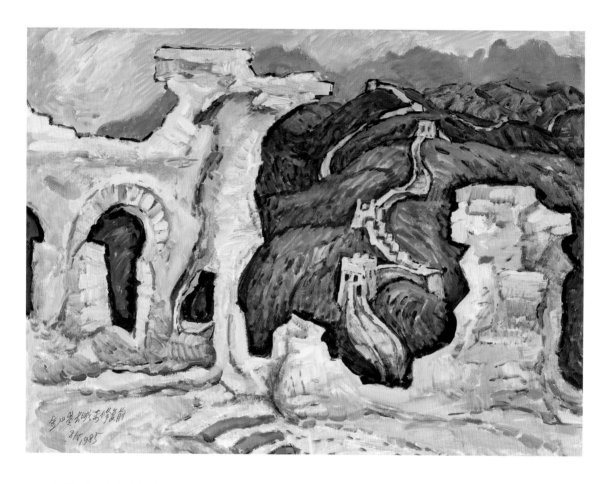

当我们踏上金山岭长城入口时，民工正在修复长城，然而，修复的效果极俗，像农家的四合院。这是因为修复者不懂"修旧复旧"的原则，文化修养不高。我们还向市政府写信反映过，但无下文。我们在前面画，造假工程在后面追，令人无可奈何，我想今后不会再来这里写生了。

————

未修复前的金山岭长城

1985.5.8

38 cm × 53 cm

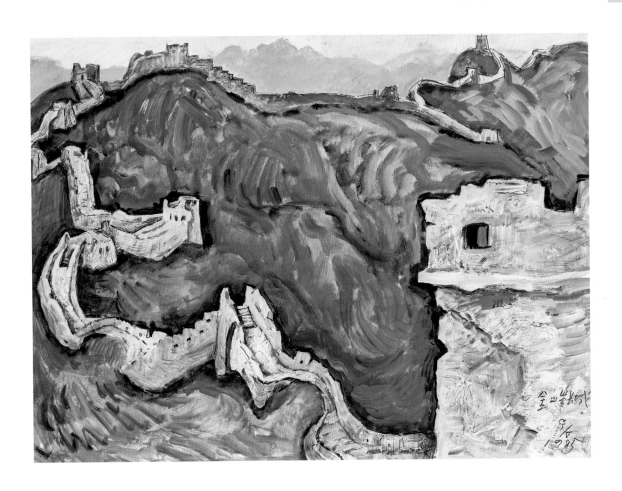

金山岭长城
1985.5.9
38 cm × 53 cm

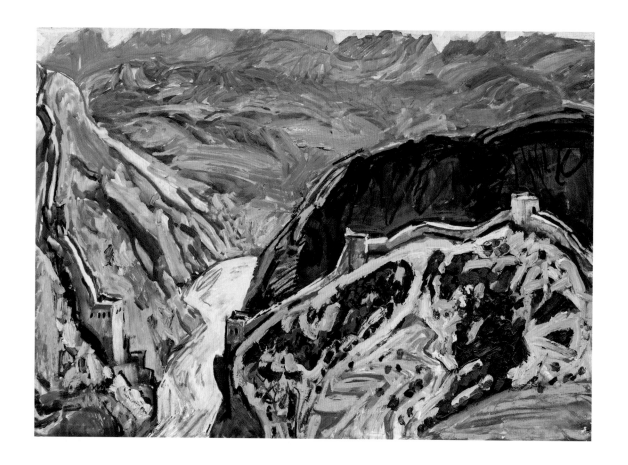

司马台水库
1985.5
32 cm × 45 cm

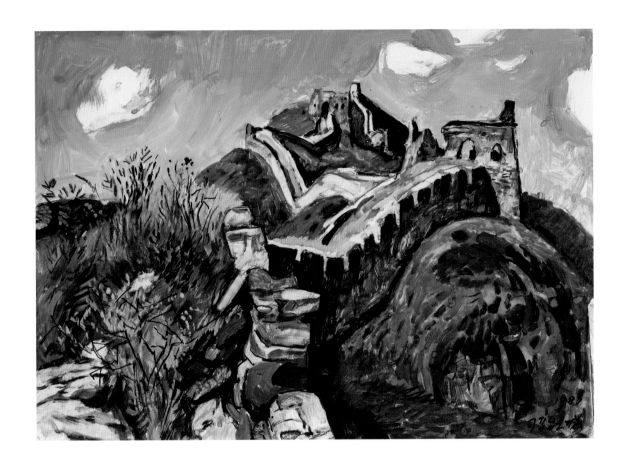

司马台长城
1987
38 cm × 54 cm

319

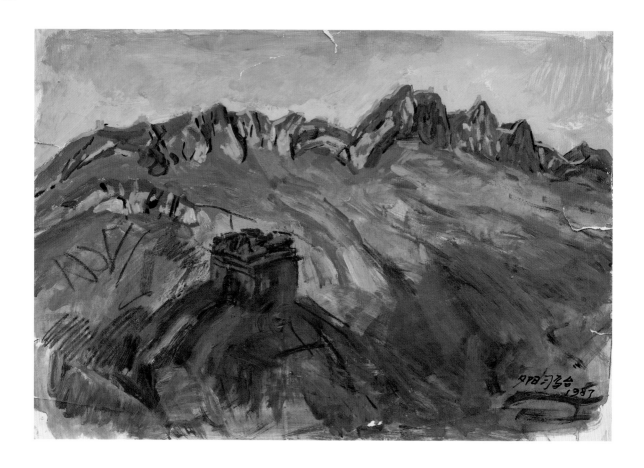

夕照
1987
38 cm × 54 cm

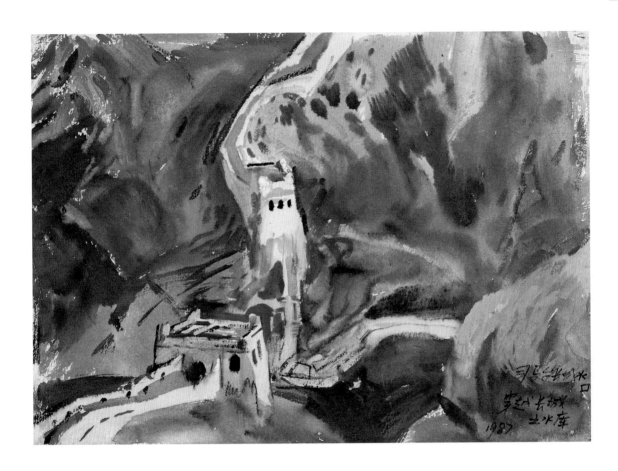

穿越长城的水库
1987
32 cm × 45 cm

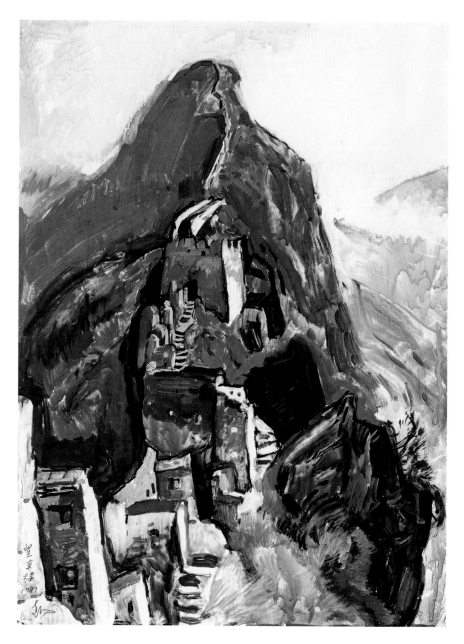

望京楼
1987
53 cm × 38 cm

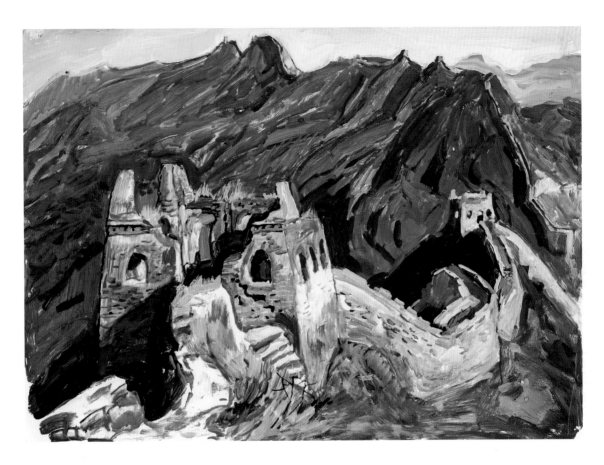

望京楼是北京与河北北部省界的长城段中的制高点，天晴时可望见京城。司马台长城与金山岭长城仅隔一个水库，有35个敌楼，是明长城原貌保留得较完整的一段。敌楼、城台，障墙形式多样，且在峻岭绝壁之上。去望京楼有"天梯""天桥"等险处。我从山坡上直接攀登，不想荆棘高过人顶，落一身灰土，后来再不敢尝试了。

司马台瞭望台

1985.5

38 cm × 53 cm

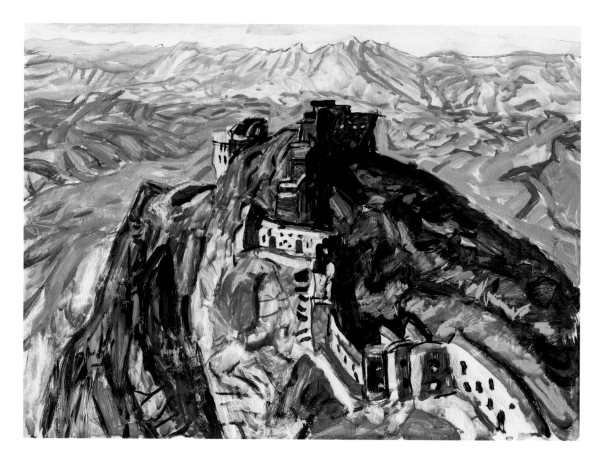

　　我在司马台写生，试用一种被称为"玻璃光卡"的卡纸，据同事经验，在其上用水洗、留痕技法画水墨有特殊效果。本次写生试用，果真有新效果。当然只能用于水彩和水粉，因为丙烯干了是洗不掉的。材料的选择也重要，关键是适应自己的习惯。

———

远望司马台
1985.5
38 cm×53 cm

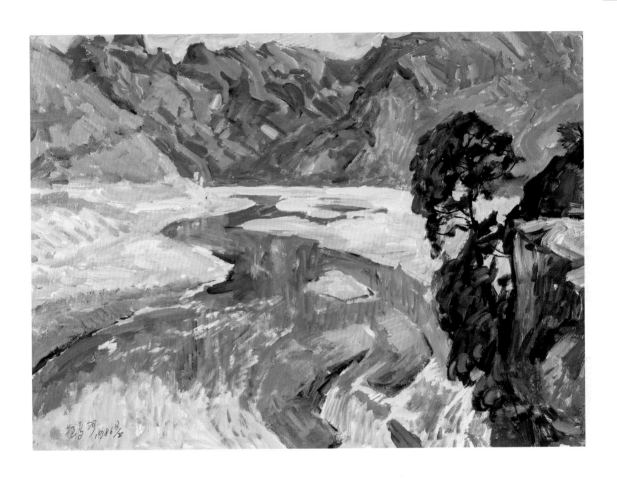

拒马河
1986.10.13
38 cm × 53 cm

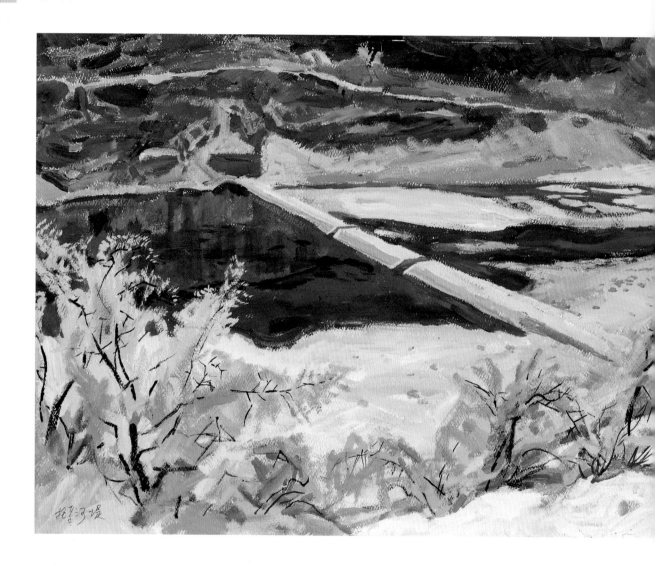

拒马河堤

1986.9

38 cm × 53 cm

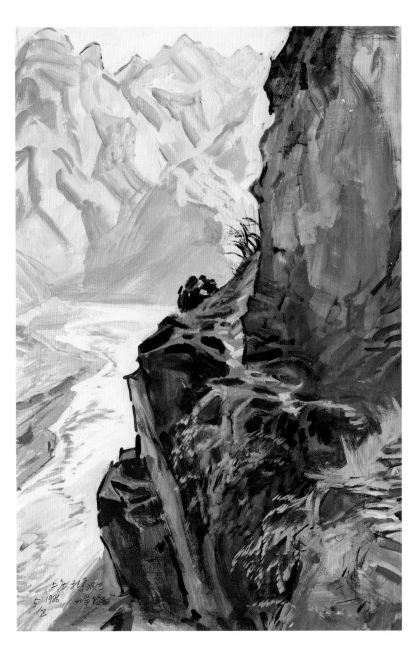

崖路
1986.10.5
53 cm × 35 cm

上庄拒马河河边的山洼处，自然形成了一个羊圈窝。拂晓时羊叫声声，牧羊人的旱烟时亮时灭，在寂静山岗上呈现生活气息，此境我后来曾整理成创作。这是我个人习惯的工作方法：写生——小构图——创作。只要有好的写生基础，有发展前途，我便常下力整理，利用画室良好的工作条件，画幅好画，虽并非每次都能出彩。俗话说："谁知哪片云彩有雨？"

⎯⎯⎯

晓

1986.10

50 cm × 60 cm

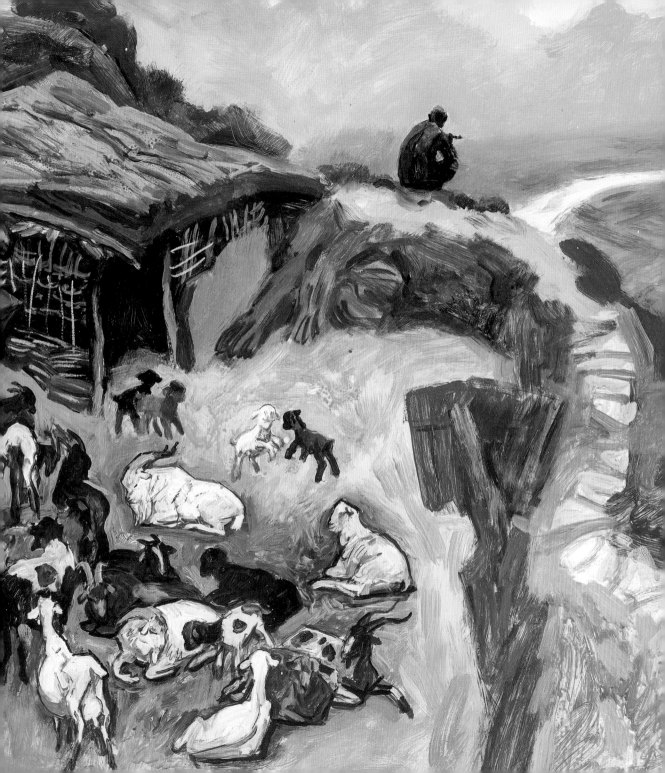

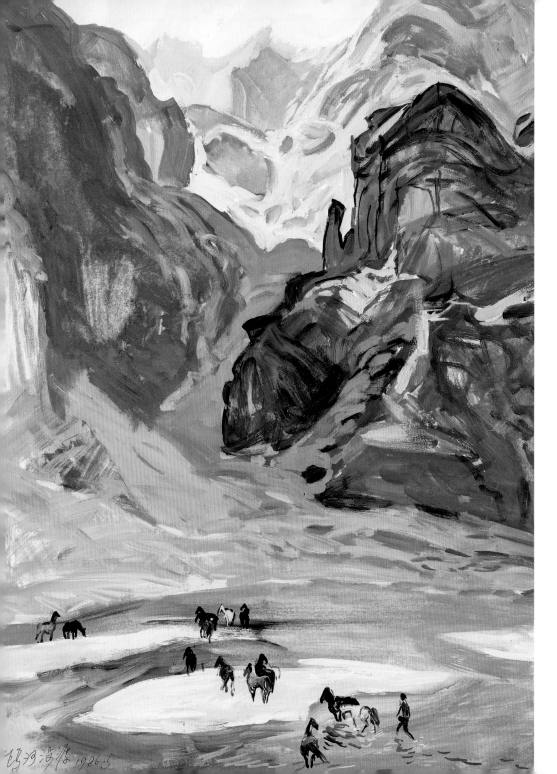

山沟

1986.5

53 cm × 38 cm

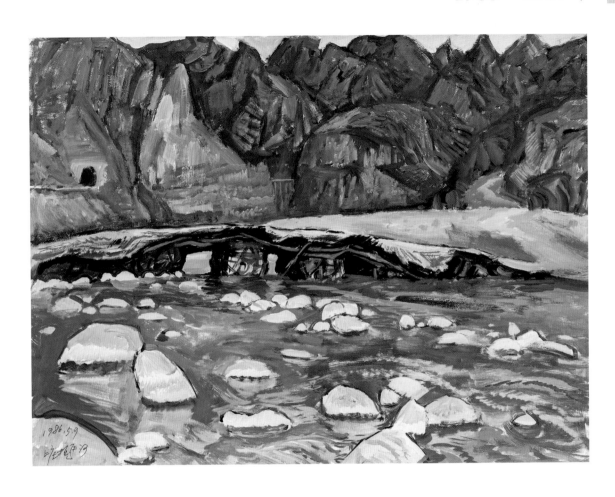

土桥

1986.5.9

38 cm × 53 cm

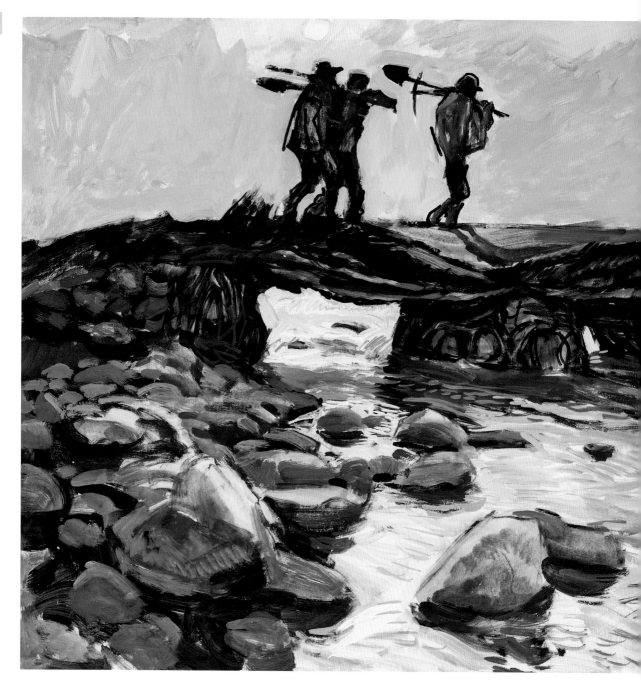

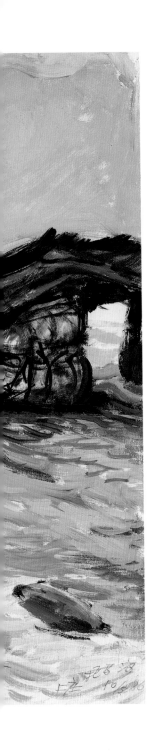

拒马河上见一土桥，桥墩用柳条筐填卵石为基，因山上有矿，是上班工人必经之路，不过土桥不日就会被洪水冲毁，如果修复为水泥桥，就不会有这般好味道了。可见生活之便利和艺术感觉的提升，总是有矛盾的。好在画是静止的瞬间，留下好的视觉形象，就尽到它的责任了。

———————

上工去

1986.5.10

38 cm×53 cm

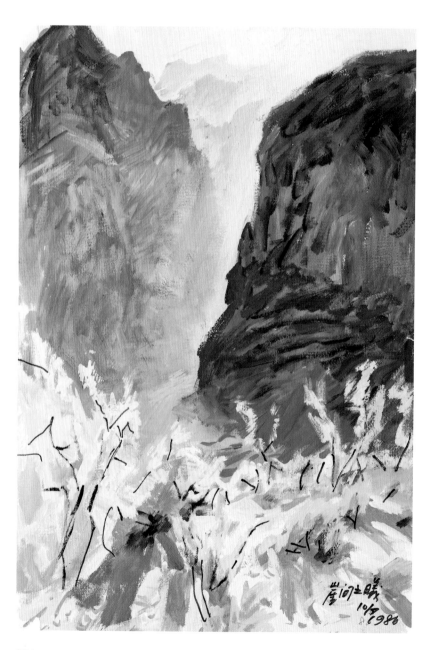

崖间夕曦
10/5
1986

壑曦
1986.5.10
53 cm × 38 cm

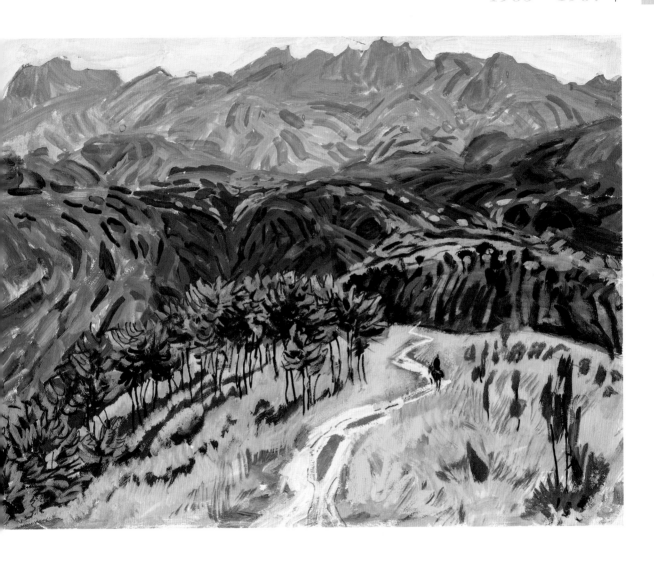

山路
1986.10
38 cm × 51 cm

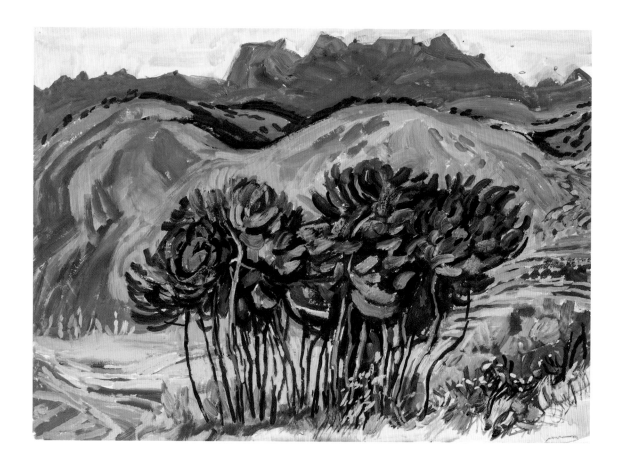

小松树
1986.10
38 cm × 53 cm

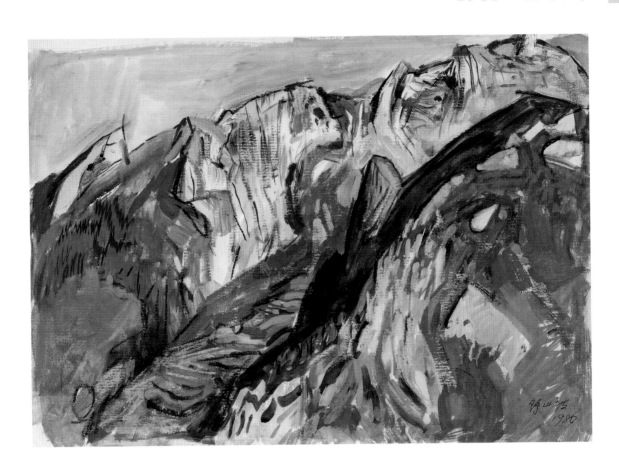

野山坡
1986
38 cm × 53 cm

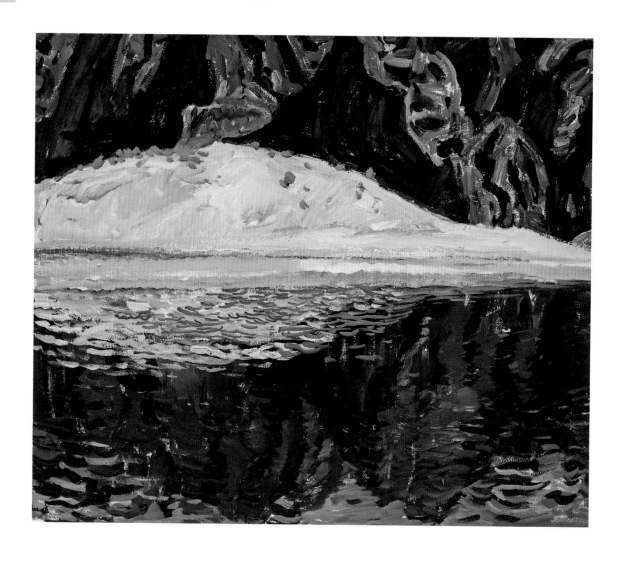

倒影

1986.10

38 cm × 45 cm

我注意到，在晴日水静时，水中倒影的色彩往往比水上的实体鲜艳，尤其在有投影，比如云遮或山高的阴影时。上庄野山坡有沙山，在阳光直射下呈灰黄色，而在水中变成黄金色，加之天光涟漪，形成一道凸起的条纹时，会将天之蔚蓝和沙之金黄变成悦目之色链。因而，我在大景的构图中只选一段，重点突出了倒影。

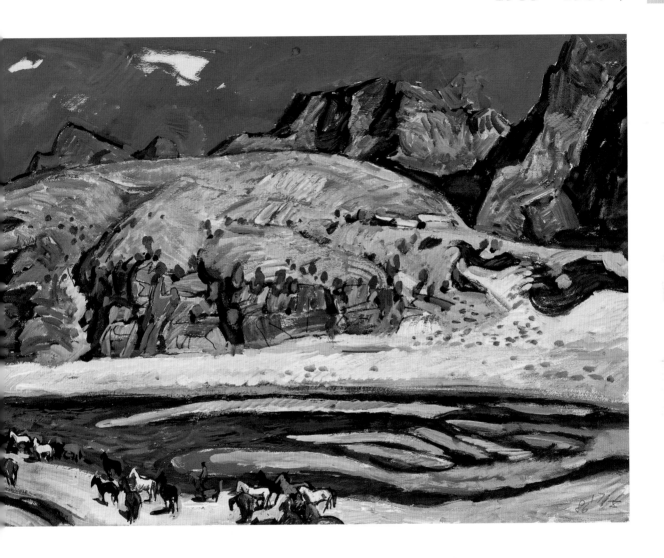

上庄野山坡
1986.10.17
38 cm × 51 cm

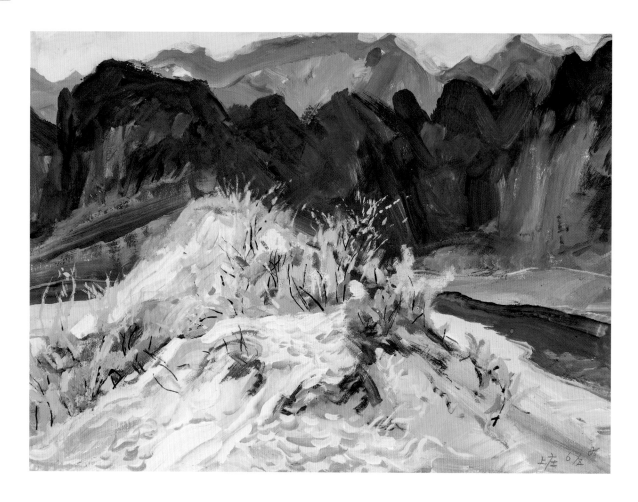

沙山

1986.10.6

38 cm × 49 cm

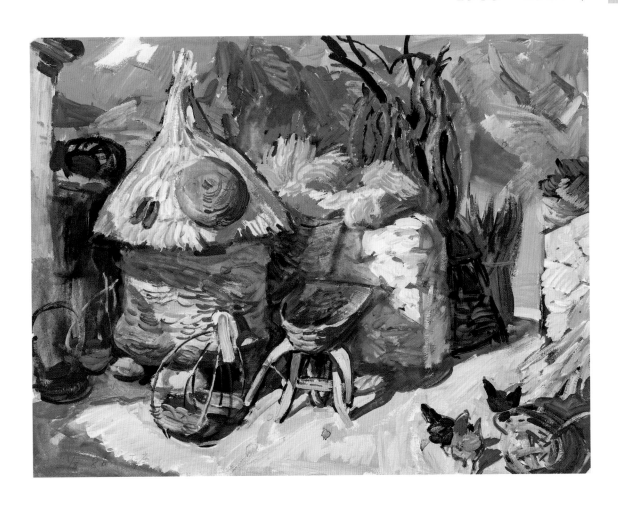

后院
1986.10.11
38 cm × 49 cm

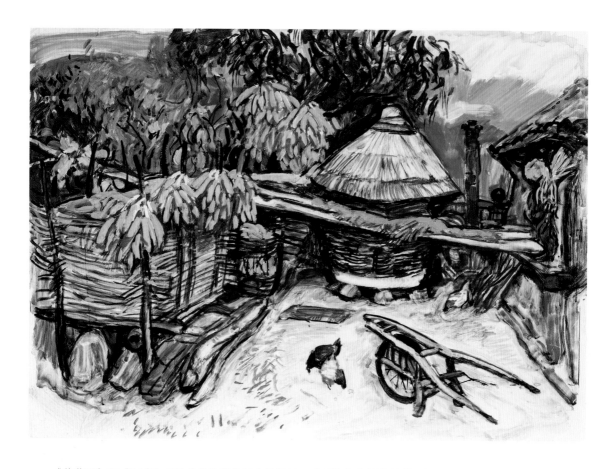

　　《收获季》和《后院》描绘的均为静物组合的场景。《后院》中树上挂满了烟草条，石墙上堆了谷种，粮囤上有筛圈和鞋，地上有手推车，后门是柳条编的矮栏，通向远方的大山。《收获季》的重点是囤粮的设备、树上的柿子、梯上挂的玉米。那个手推车，本来没有的，是我下去把它推到我需要的位置。这幅画采用了玻璃光卡，用结构线的方式，构图松紧，置位合理，充满北方农村收获季节的生活气息。

———

收获季

1986.10

38 cm × 53 cm

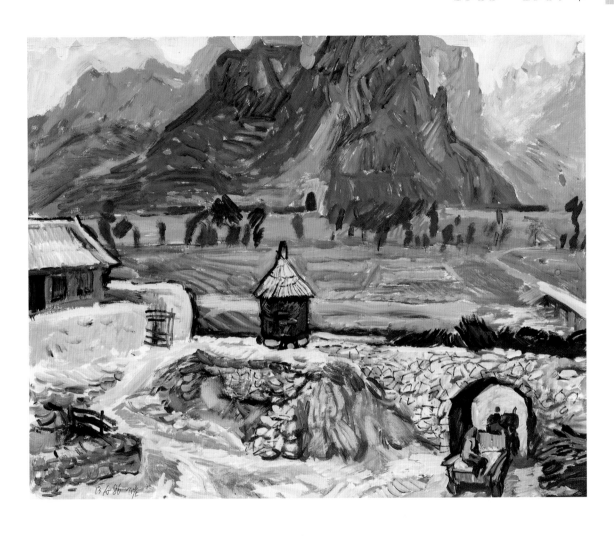

村口
1986.5.13
38 cm × 49 cm

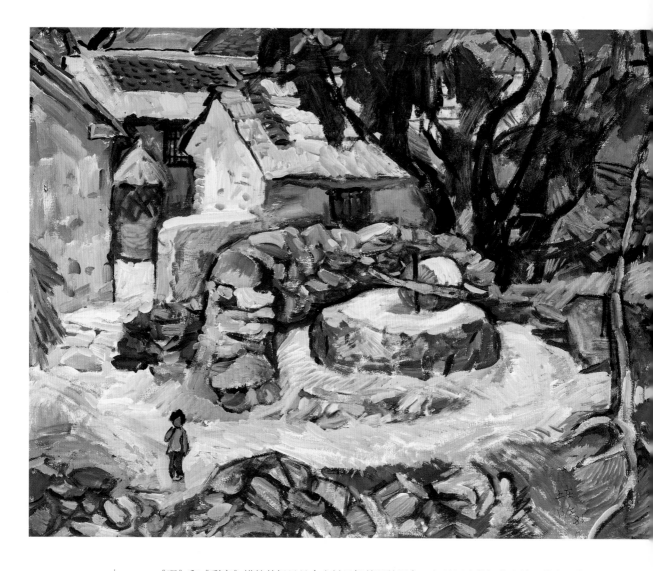

碾
1986.10.13
37 cm × 49 cm

　　《碾》和《彩帘》描绘的场景是上庄村里极普通的景色，但是写生能抓住主体，就有了构图的切入点，也就有了看点，其他细节展开则顺理成章了。如在《碾》中，石碾和围墙，大树和院落，构成旋转的形式感，而小孩则在关键位置上起了"点睛"的作用。而《彩帘》则是把兴趣点放在农村用彩纸捻成的帘子上，而适当遮挡反而突出门框的主体。

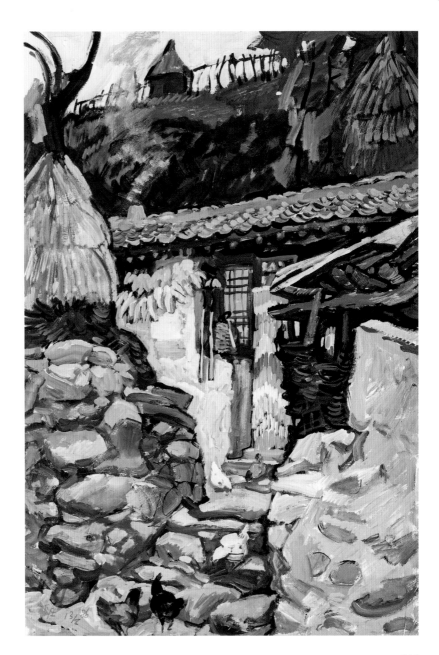

彩帘
1986.10.13
53 cm × 37 cm

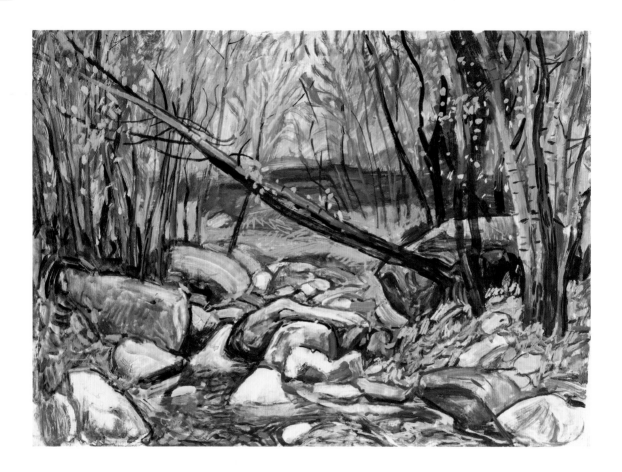

秋叶涧
1987.10
40 cm × 55 cm

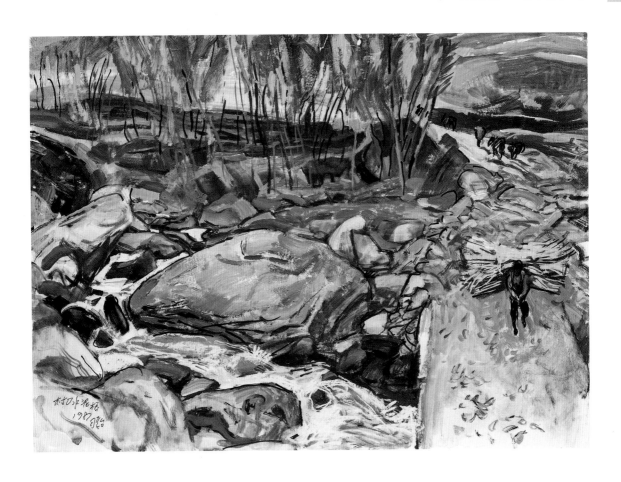

村口水泥桥
1987
40 cm × 55 cm

　　《红耳朵·鹿苑》作于承德避暑山庄的鹿苑，当时吸引我的看点是，我走近鹿群时，鹿都惊恐地看着我，在逆光下它们竖起的大耳朵，因为薄而透出红色，令人惊奇。此外，鹿的动作和结构过去没画过，所以我踏实地支起画架，饶有兴致地画了这幅写生。

————

红耳朵·鹿苑
1986.5.5
37 cm × 53 cm

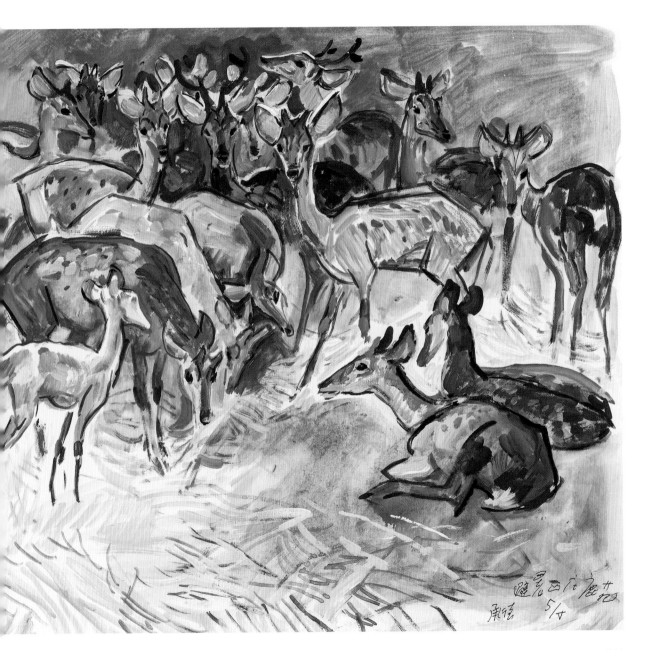

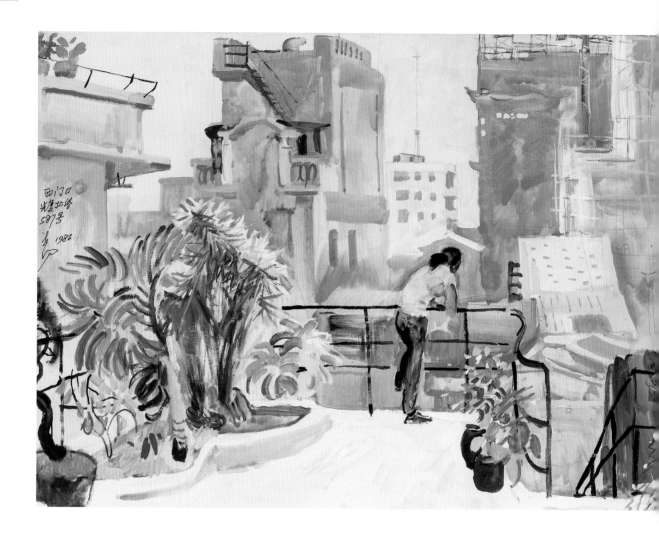

广州西门口·光复北路587号

1986

38 cm × 54 cm

这里的两幅城市生活写生，左边是广州自家的屋顶小花园，右边是北京加盖厨房后的四合院。这两处充满了我个人生活记忆的地方，均已被拆除。而偶然留下的写生，成了永远的纪念，这就是画的意义。

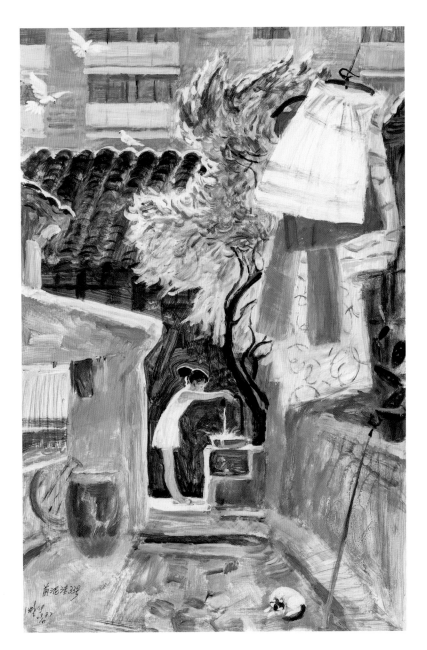

前泥洼33号

1987.6.28

73 cm × 50 cm

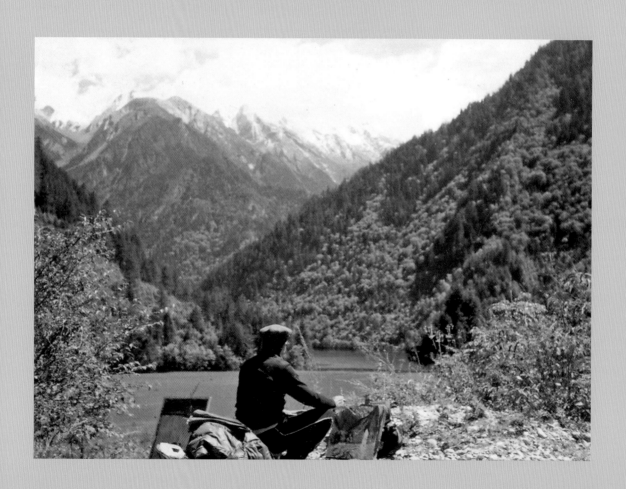

10 九寨沟

共35幅　　1986—1987年

　　从文县到九寨沟、黄龙和松潘，后到重庆沿三峡至武汉归，是带绘画进修班写生的行程。对象太美，反使画者为难。当然这难不住我，因为我有长年训练的独特选择视角。在山城重庆，朝天门码头令人神往。记得我席地作画时，路人围观赞不绝口，"熟悉的地方没有风景"，早已司空见惯之路人从我画中得一新鲜之境，甚感诧异，对生活有重新认识之感。当然，朝天门码头现已消失，对此类之事，我只能留下一声叹息。

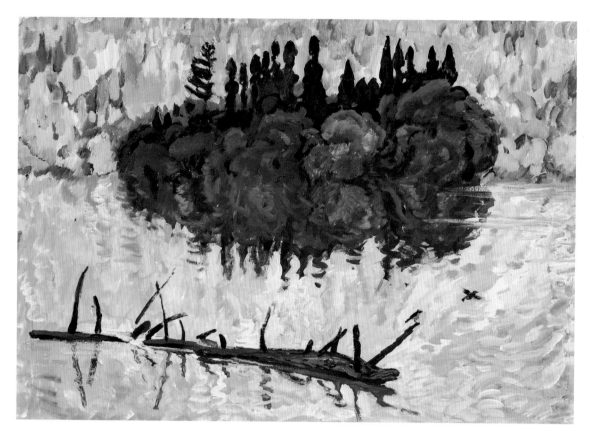

　　凡美景都难画，因那是摄影的天堂。不过，画和摄影相比，除选择视角相通外，还有取舍、概括、手绘的技巧与材料感的不同，人的感情指向也会因为个性变得多样。所以，绘画无疑占有优势，当然，这不过是理论，而在实际上，比不上摄影的绘画有的是。

──────

五彩湖
1987
38 cm × 55 cm

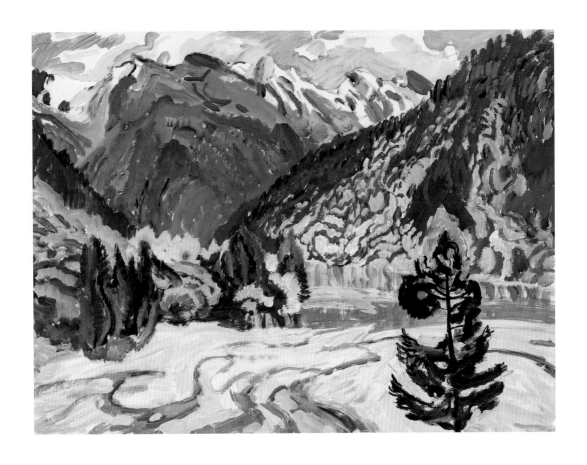

斑斓九寨沟
1987
39 cm × 53 cm

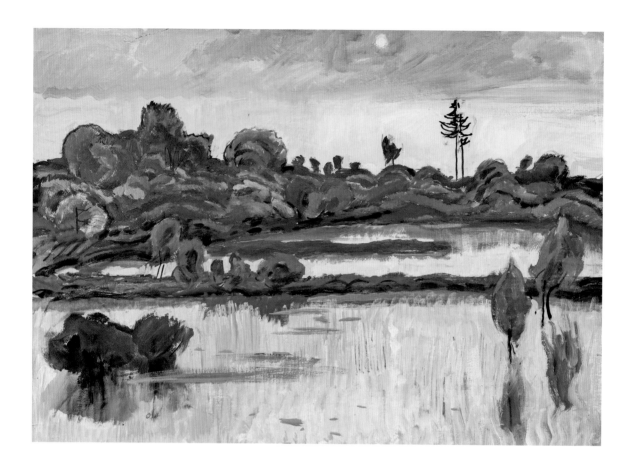

雾湖
1987
37 cm × 55 cm

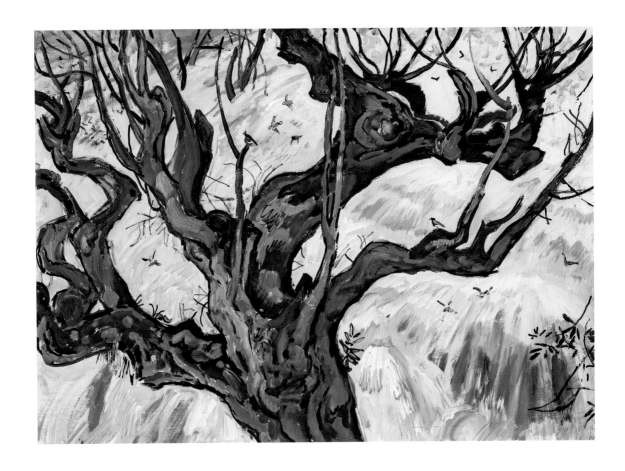

水边老树
1987
40 cm × 53 cm

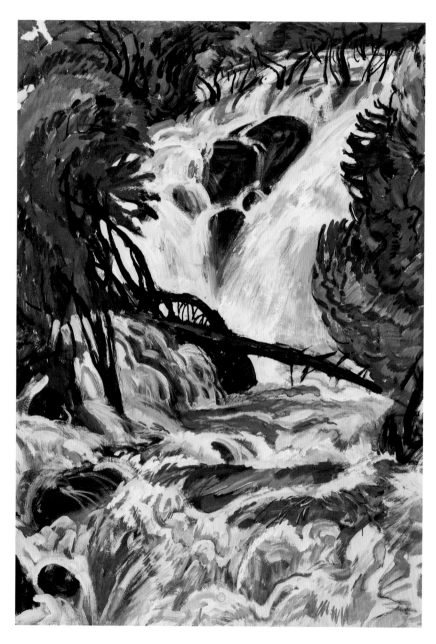

激浪
1987
55 cm × 38 cm

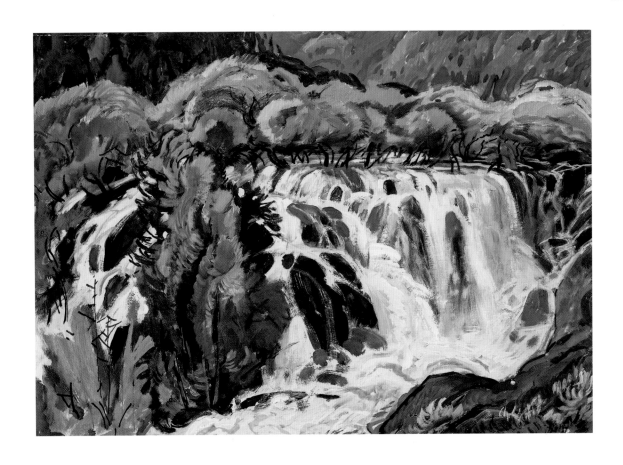

大瀑布・珍珠滩
1987
39 cm × 53 cm

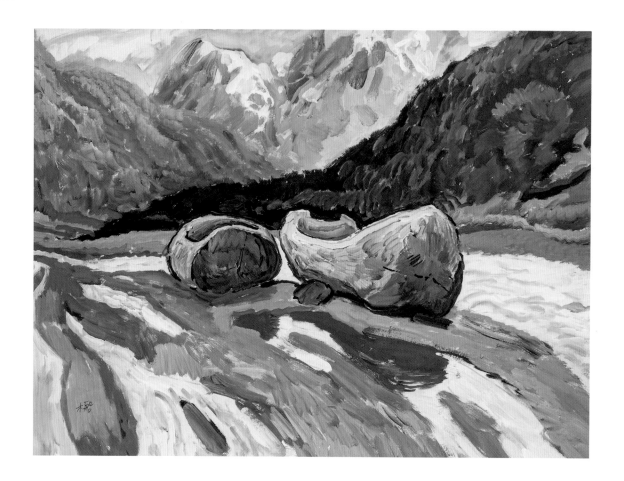

独木船
1987
38 cm × 55 cm

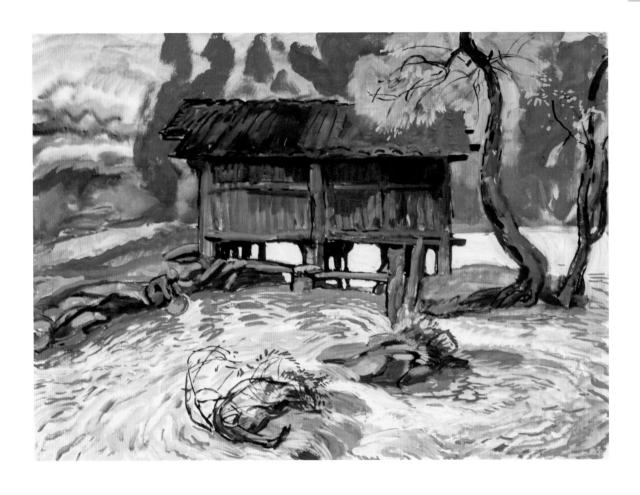

水磨坊
1987
39 cm × 54 cm

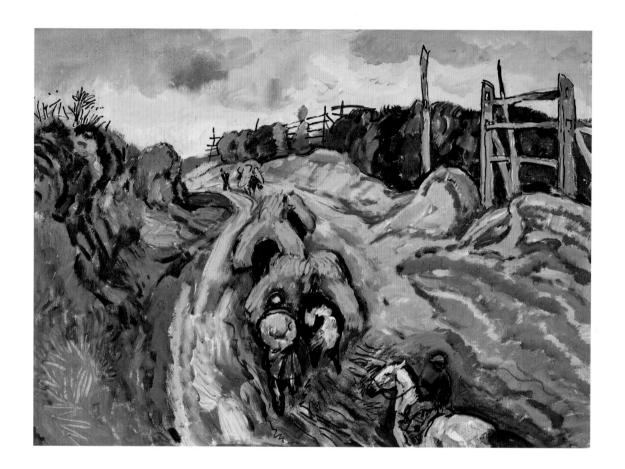

藏村路
1987
38 cm × 55 cm

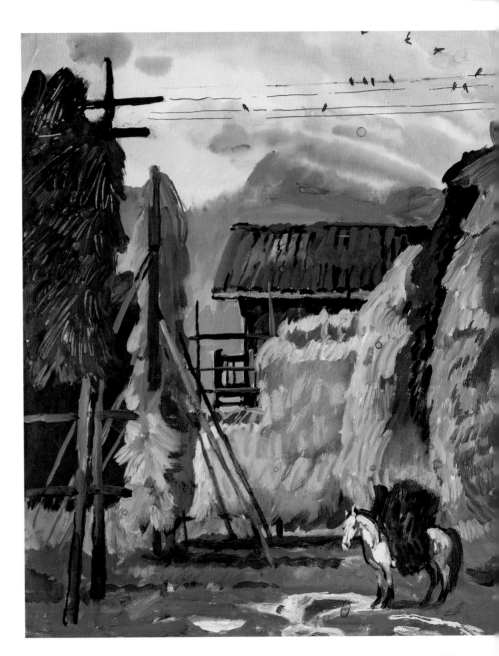

对松潘古城的印
象是潮湿，到处泥泞，
晒青稞和豆子全在木
架上进行，运输则靠
牦牛。9月份，在北
京正秋高气爽，而在
川西北则已很阴冷，
不过能见度很高，偶
见蓝天竟极艳丽。

———

晒青稞①
1987
55 cm × 40 cm

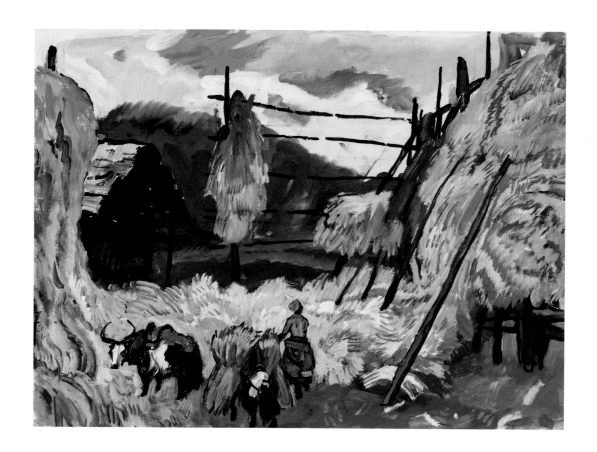

晒青稞②

1987

38 cm × 55 cm

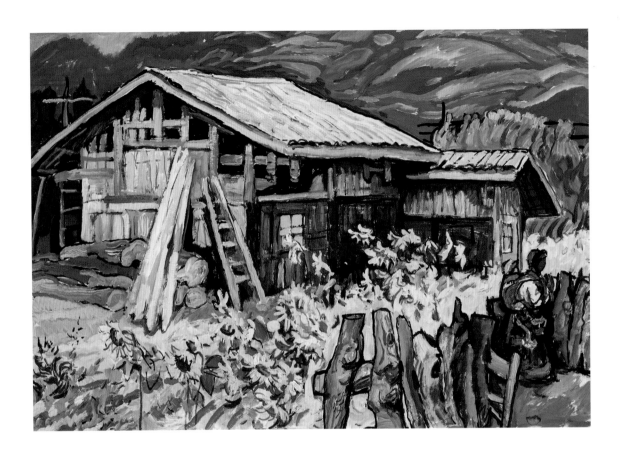

藏村新居
1987
38 cm × 55 cm

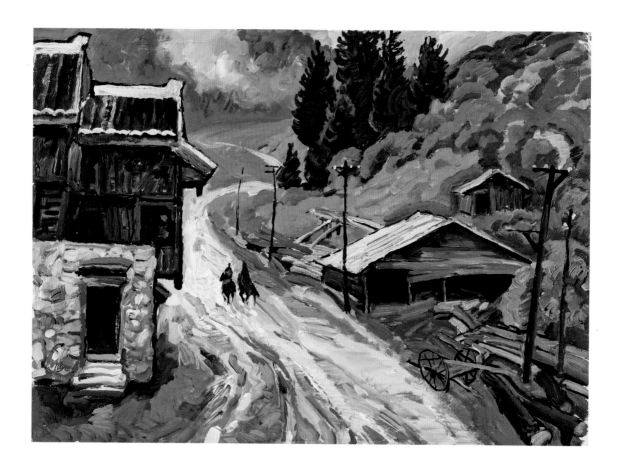

雨中藏村
1987
38 cm × 55 cm

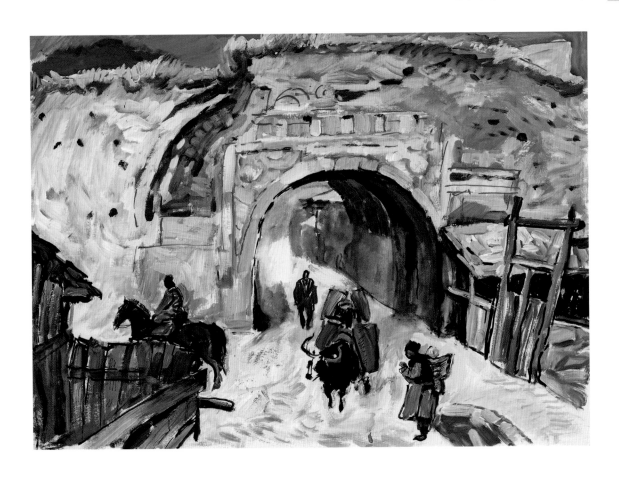

松潘古城门
1987
38 cm × 55 cm

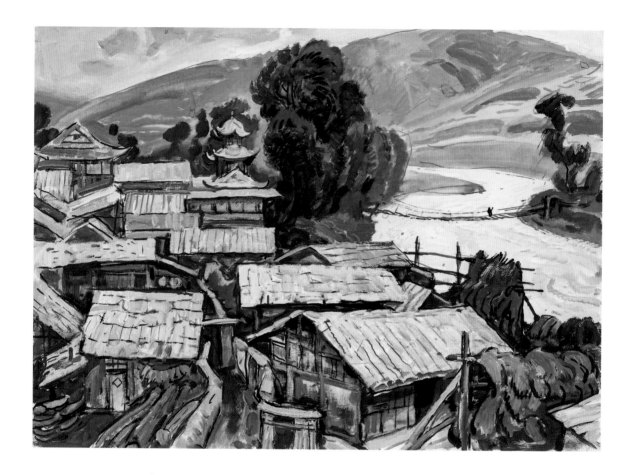

　　这幅坐在古城楼上的俯瞰写生，冷色调是有意组织的。青石板的房顶，古树与大河，寺院和吊桥以及晒粮的木架，构成这座古城的特色。一般来说，去某地写生要通过宏观与微观的不同的视角，像组画一样去体现，这是多年实践形成的工作方式。

———————

松潘城·城楼上的写生
1987
38 cm × 55 cm

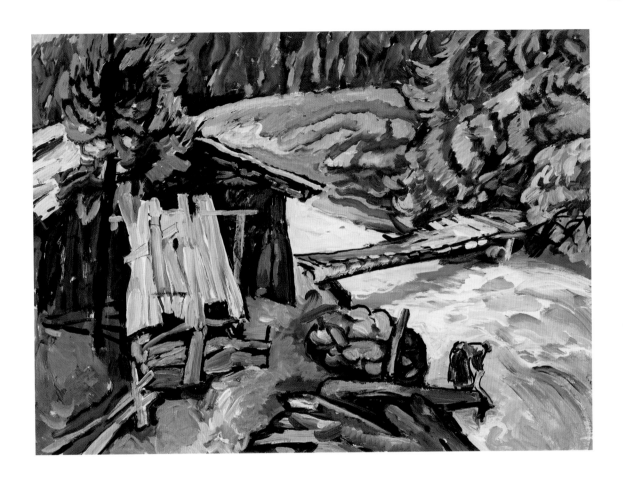

藏村木桥
1987
38 cm × 55 cm

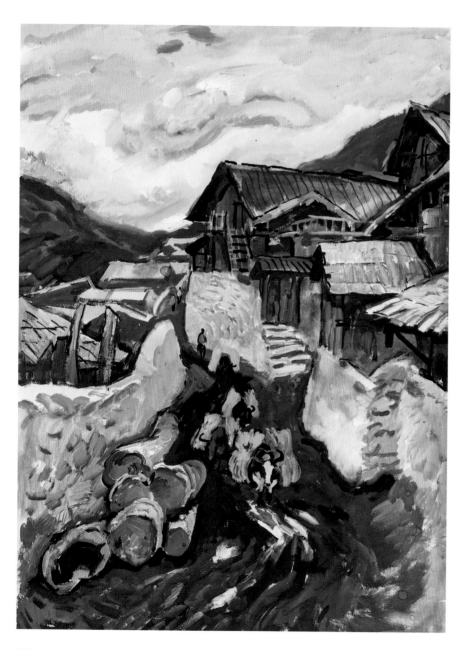

松潘城郊的泥泞路
1987
55 cm × 38 cm

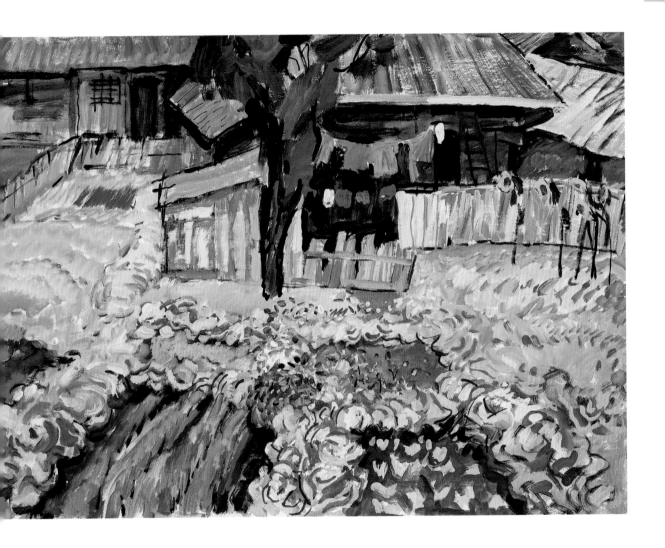

五色菜园
1987
38 cm × 55 cm

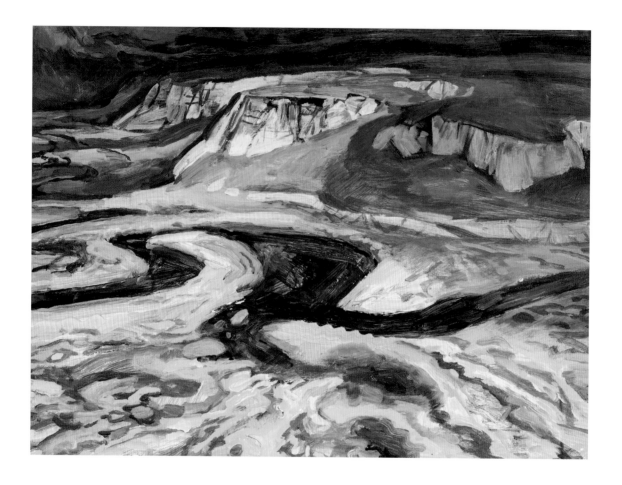

草地
1987
50 cm × 67 cm

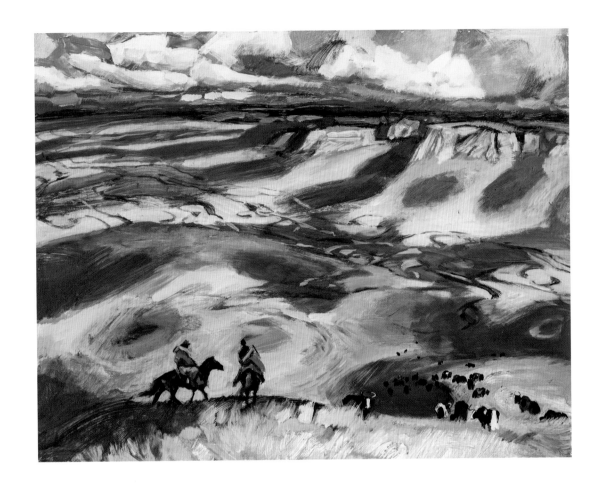

鸟瞰大草地·松潘
1987
49 cm × 64 cm

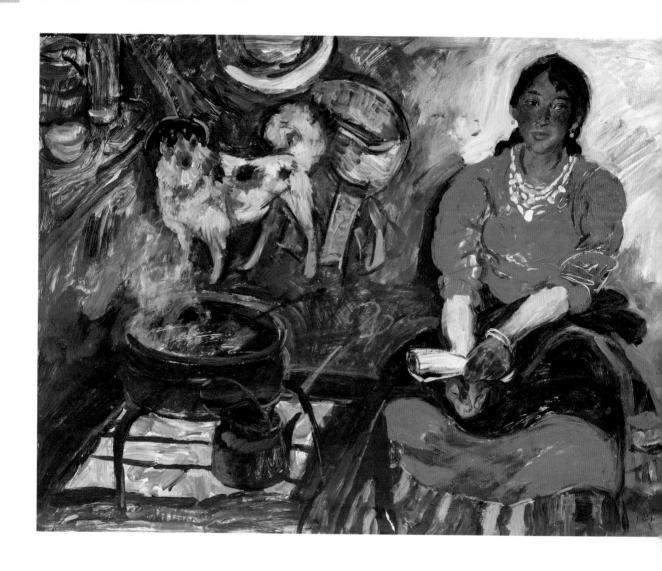

藏族女子娜芝
1987.11.20
50 cm×68 cm

时隔十年，又重见草地，更加深了对草地的形象感受。画藏族女子坐像时，同在火塘边，处理方式却已有很大区别，固有色和条件色关系更随心所欲地组合，其实形象塑造倒更接近对象。

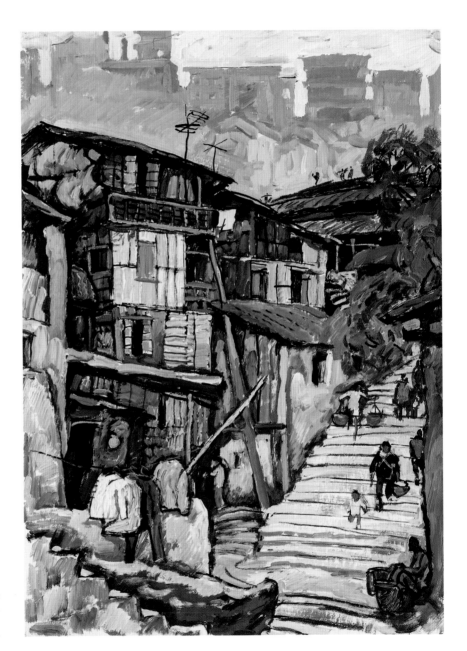

重庆城台阶①
1987
54 cm × 39 cm

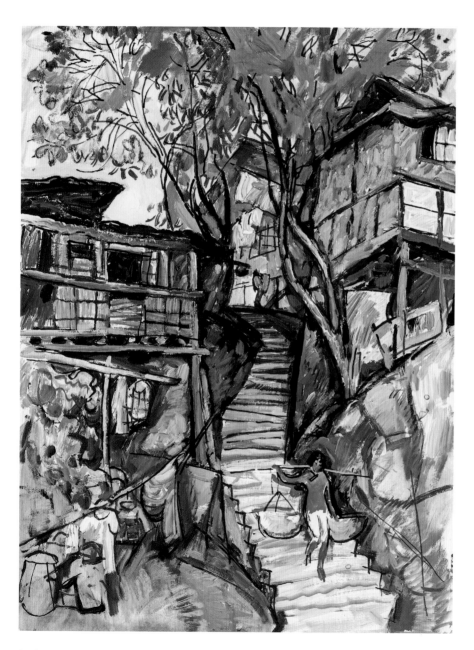

重庆城台阶②
1987
55 cm × 38 cm

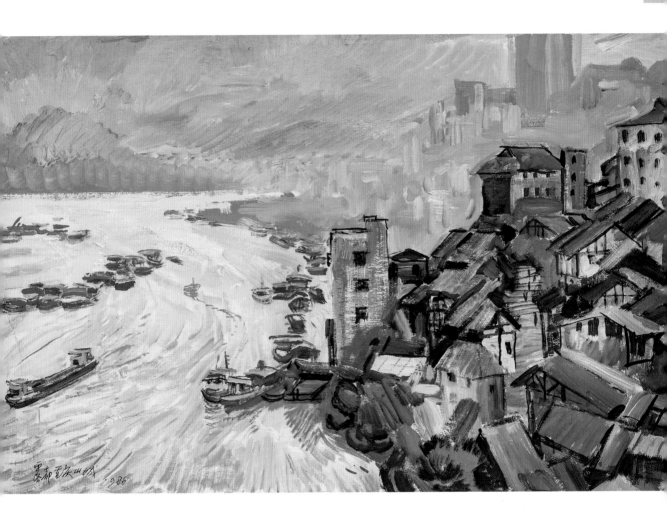

重庆山城雾都
1987
38 cm × 55 cm

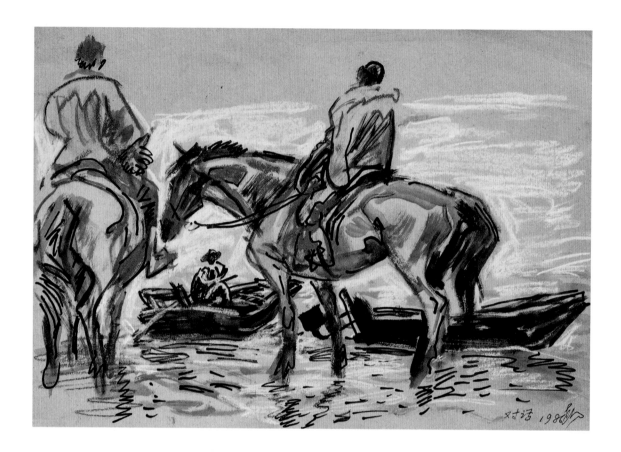

对话
1986
27 cm × 38 cm

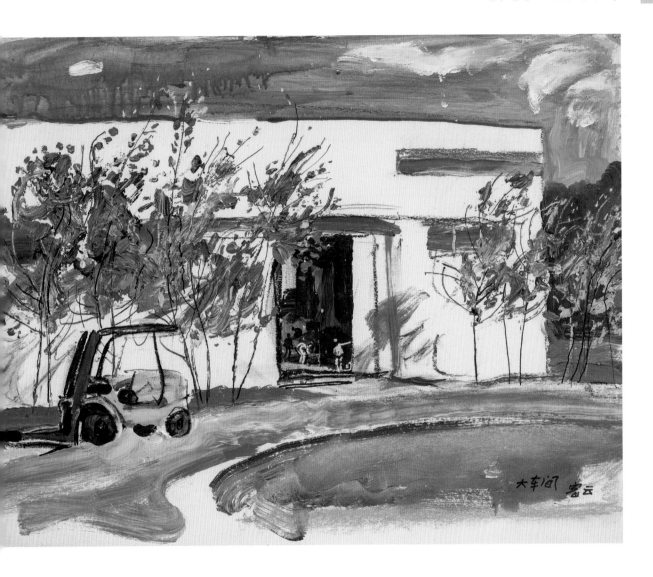

大车间
1987
39 cm × 52 cm

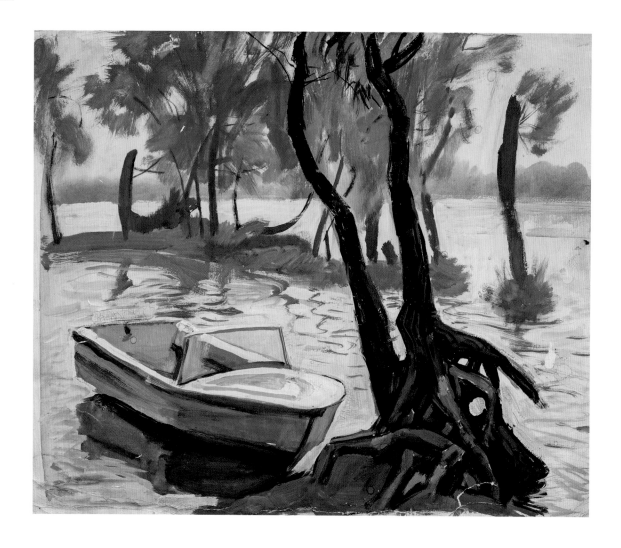

游船
1986
33 cm × 40 cm

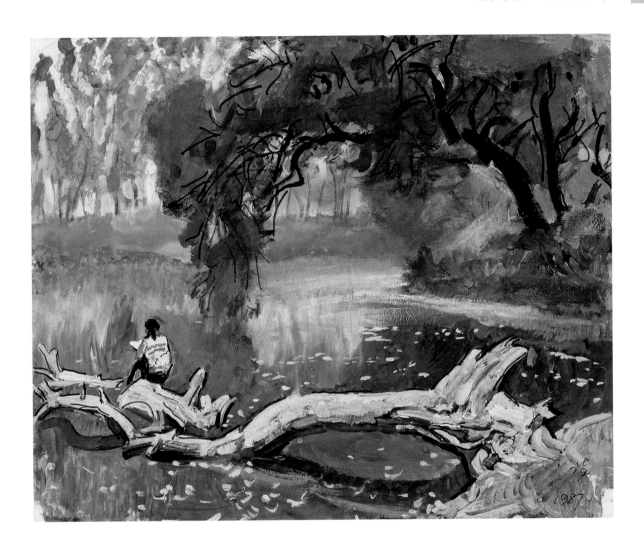

读
1987
30 cm × 38 cm

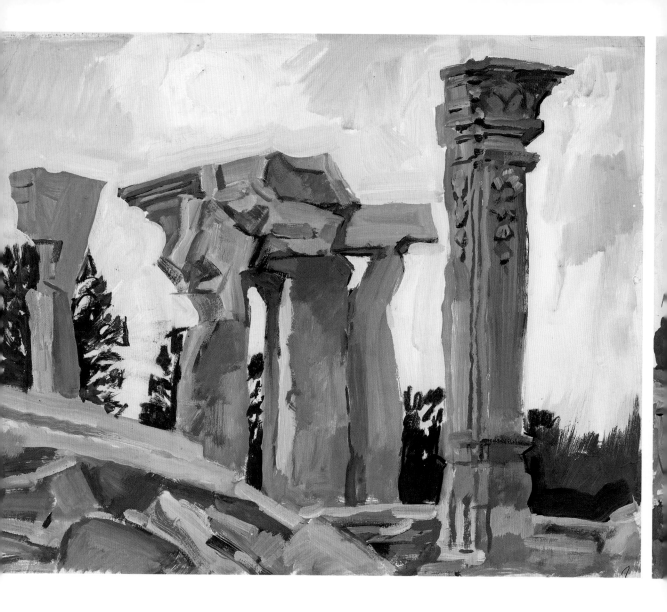

耻辱柱

1987

32 cm × 40 cm

382

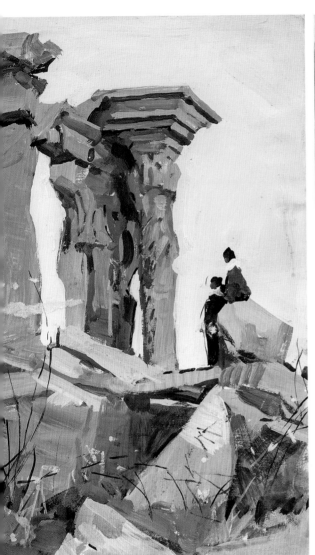
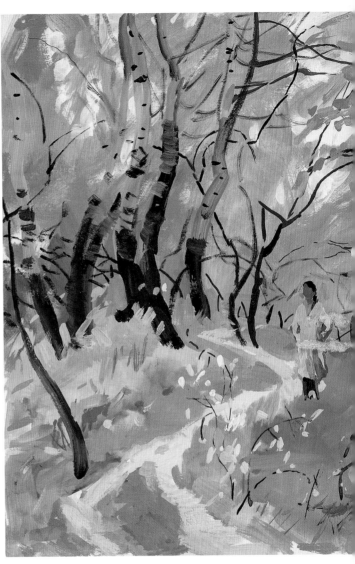

圆明园遗址
1987
26 cm × 18 cm × 2

这是我在蒙蒙细雨中偶见的场景，是我匆忙在速写本勾勒后，回来画的记忆画。回画室画也有其优势，可以把色调、动态与道具处理得更有意思。但在实践中并非尽然，关键是能否保持生活的自然味道。

——

雨钓
1987.12.3
50 cm × 67 cm

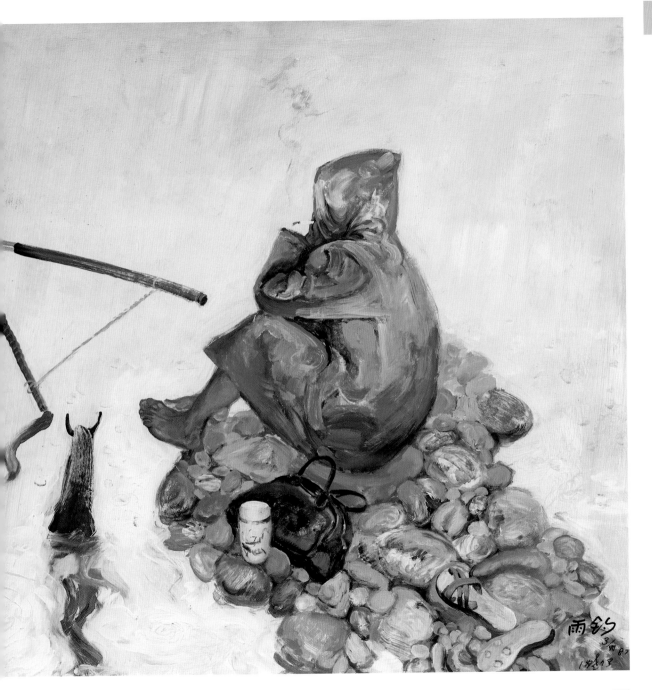

坝上指河北承德的木兰围场的塞罕坝森林公园，那里有数个高山湖被称为"泡子"，还有白桦树林，河滩全是沙质结构，像蛋糕一样的形状。画其景，总会有一种流动感，也属于自然美感层次高，所以成为摄影家和画家的"天堂"。

———

坝上河滩

1987

53 cm × 66 cm

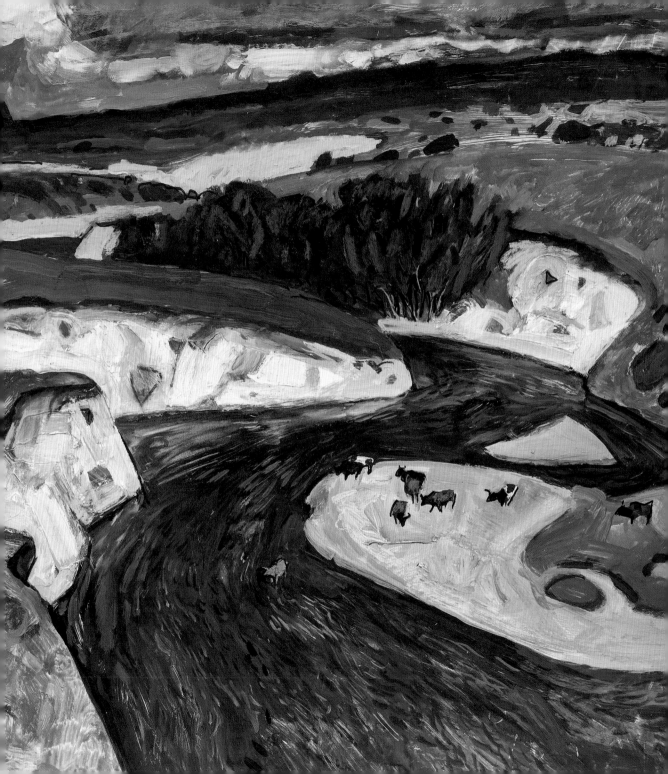

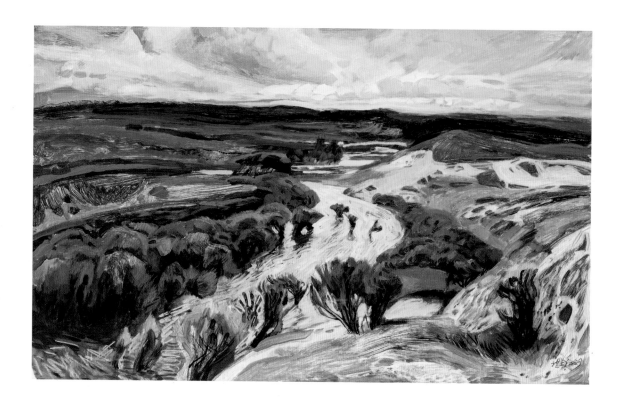

坝上红河

1987

46 cm × 75 cm

坝上车辙①

1987

60 cm × 52 cm

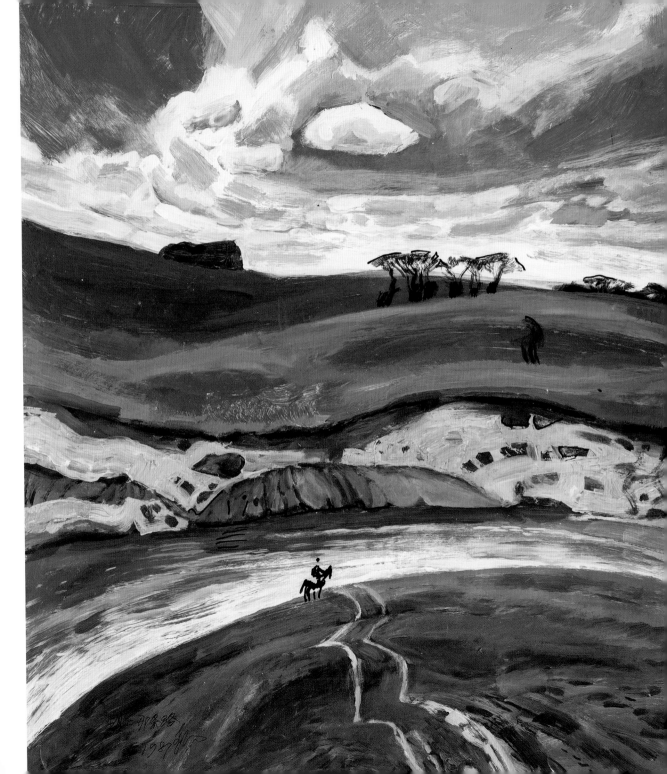

坝上之景自身具有强烈的形式感，其美感与九寨沟的艳丽不同，属奇景。越野车所过之处，车辙弯弯颇有旋律。但是，生活有美的一面也有残酷的一面：那车辙所过之处，压碎了草原像巧克力脆皮一样的表层（也许是百年、千年形成的保护层），车辙部分逐渐变成沙漠。所以现在很多地方已经封闭，以保护那脆弱的自然环境。

————

坝上车辙②
1987
52 cm × 65 cm

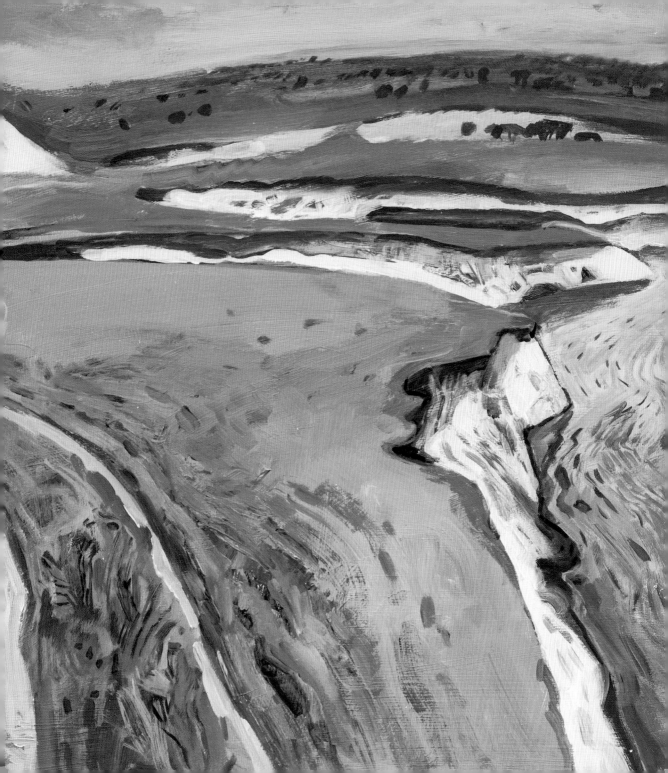

图书在版编目（CIP）数据

路·图.3,沈尧伊水粉写生 / 沈尧伊著. —南宁：广西美术出版社，2020.5
ISBN 978-7-5494-2202-9

Ⅰ.①路… Ⅱ.①沈… Ⅲ.①水粉画—写生画—作品集—中国—现代 Ⅳ.①J221.8

中国版本图书馆CIP数据核字（2020）第054515号

路·图 3

沈尧伊水粉写生　1973—1987

LU TU3　SHEN YAOYI SHUIFEN XIESHENG 1973—1987

著　　者：沈尧伊
出 版 人：陈　明
图书策划：杨　勇
责任编辑：廖　行
书籍设计：陈　欢
内文排版：蔡向明
校　　对：张瑞瑶　李桂云　韦晴媛
审　　读：陈小英
责任监印：王翠琴　莫明杰
出版发行：广西美术出版社
地　　址：南宁市望园路9号
邮　　编：530023
网　　址：www.gxfinearts.com
印　　刷：天津图文方嘉印刷有限公司
版　　次：2020年5月第1版
印　　次：2020年5月第1版第1次印刷
开　　本：889 mm×1194 mm　1/20
印　　张：20.4
书　　号：ISBN 978-7-5494-2202-9
定　　价：148.00元